U0037193

透視設計表現技法

呂豪文　著

全華圖書股份有限公司

推薦序 I

設計是一種有特定目的的創造性活動,而且通常需要把抽象概念轉變成具象的形態,在這個轉換過程中,就有賴於工具或媒介來傳達設計者的意向與意念,其中就以紙、筆為工具,以視覺為媒介的圖畫,為最方便、經濟與快速的溝通方式。也因此,設計圖學、表現技法、模型製作等設計溝通語言,乃成為學習設計之基本核心技能,而且徒手畫草圖仍被視為最基礎與根本之能力。

圖像的表現有其章法,但是由於觀點(view point),視角(view angle)與視野(horizon)的不同,每一個人看到的可能都不一樣。實務操作上為了方便起見,或礙於時間緊迫、工具不足的情況下,就必須有一套秘訣,讓設計師能快速傳達概念構想,而這一些快捷方法非得從實際設計經驗中去領悟與體會不可。

昔日聲寶公司同事呂豪文先生,自主創辦經營工業設計公司,一直都是設計界的鬥士,不管國內外已累積相當豐厚之實務設計經驗,獲獎無數之外,還願意到學術界共同培植新人才,對任何設計學術或推廣活動從不遺餘力,在百忙之餘仍能奮力匪懈,著力於專業著作,實在太令人敬佩了。

該書內容非常豐富精彩,而且最難能可貴之處,都是作者親自繪製之實際例子,尤其是目測(eyeball)透視圖之部分,更是絕佳之作,已達精通熟練、運用自如之境界,基本上已超越溝通傳達(communication)之功能,而到達個人創作與風格展現之「設計藝術表現」意境。

今日雖然電腦輔助繪圖工具已是相當普遍,然而對於圖學原理之理解,仍是繪圖與識圖不可或缺之基本能力,況且閱讀此圖文並茂之著作,真是賞心悅目,實在是設計界難能可貴,也是值得參考之著作。在此分享其豐碩成果,聊綴數語以茲祝賀。

國立雲林科技大學設計學院教授 何明泉 博士

推薦序 II

　　呂豪文老師是臺灣藝術大學工藝設計系的傑出校友，多年來在臺灣和美國投入產品設計第一線的工作，更長期在學校擔任表現技法、素描等課程，深獲學生的敬愛和推崇。這次呂豪文老師以他多年的功力，編寫出版了這本設計表現圖法，委實讓人眼睛為之一亮。當電腦軟體進入 3D 彩現時代，就很少再看到如此出色的手繪表現技法了。

　　很難確認該用「技術」或「藝術」來為呂豪文老師的作品定位。這本書當然可以作為學習設計表現技法的工具書，呂豪文老師從透視圖法入門，介紹各種媒材和不同類型產品的表現形式，展現了作者熟練渾厚的繪圖技術。然而，我更願意推薦大家細細品味書中每一件作品所呈現的美感與魅力。長久以來，藝術被視為是對自然的模仿，是現實世界的再現（representation），如何使人為的圖像具備真實感，曾經是藝術家所致力追尋的目標。設計表現技法可以用來表達產品預想圖，也可以用來作為既有產品的表現圖，兩者都必須追求寫實仿真的功力。從這個角度來說，設計表現技法本身就具備了藝術創作最初始的本質。

　　德國哲學家康德曾說，藝術之美在於我們明知其為藝術，卻又酷似自然。十九世紀攝影術的發明，為現代藝術帶來革命性的衝擊，機械複製技術的仿真能力，促使人們重新檢視藝術模擬真實（simulation）的價值。而今天，電腦科技為藝術家提供了更強有力的創作媒體，創造出更具真實感的視覺意象，並藉由與觀眾形成互動，讓真實與虛幻之間的界線更加模糊了。

　　如果數位圖像曾為我們帶來驚奇，也因為伴隨著新鮮感逐漸消失而帶來失落感，我們也許應該重新思索：為什麼人們會一而再、再而三的回到博物館、美術館、劇場，以及音樂廳去欣賞那些百年來不斷被重複展演的老作品？是不是那些作品中隱含著一些超越感知的元素？當我們面對當代數位科技，重新檢視藝術之「真」，也許更能領略到手繪作品所呈現雋永的藝術價值，畢竟藝術所追求真，終究要回歸心靈的層次，而非僅限於感官的層次。因此，邀請你一起來用心體會呂豪文老師的作品。

謹識於板橋

國立臺灣藝術大學 工藝設計學系主任 林伯賢

2011 年 8 月

推薦序III
設計－原創的驚艷、表現－美感的觸動

「設計表現」（design presentation）是設計師的專業語言，它既可用來幫助設計師釐清自己的原創，也可用來與同袍分享設計師的巧思，更可藉以展現設計師洗鍊的技法，進而引發消費者的想像。因此，「設計表現」向來都是設計師養成的重要一環；其範疇涵蓋了 1-D 的口語發表、2-D 的圖面呈現、3-D 的模型示範乃至於 4-D 的影音展演；各擅勝場，相輔相成。

邇來，拜電腦科技之賜，「設計表現」的訓練與養成日漸式微。豪文兄在從事專業設計三十餘年之後，有感於此，更鑒於 2-D「設計表現」的重要性與不可替代性，遂抽空埋頭整理其畢生作品，並獨創「直覺透視圖法」，發心協助年輕設計學子，不為傳統透視或投影的艱澀與僵化規則所困，得以透過對人、物與環境三者間之實質關係的直覺判斷，畫出準確的設計構想圖。其心也善，其志也堅，其法也巧；其效雖不在其盤算之中，其意已達。

豪文兄是我聲寶同梯的同事，當年初進聲寶，工作內容單純，「設計」就是「表現」，「表現」就是「設計」。叱吒風雲一時的「拿破崙」電視機，就是當時最具代表性的經典產物。我在那個年代，有幸見證了幾位藝專畢業大師的豪情揮灑，屢屢驚嘆其神乎其技的「設計表現」，豪文兄就是其中的一個佼佼者。

「設計表現」一書，收錄了豪文兄服務於聲寶公司、赴美成立 WEN'S 設計公司期間、以及返國後成立呂豪文工業設計有限公司期間的精采作品。書中第一章以「目測透視圖法」直接切入 2-D「設計表現」的核心概念，並一一剖析示範兩點透視、三點透視、橢圓、立方塊體及影子等等之透視畫法。第二章起至第五章，則依使用媒材分別歸為「色鉛筆技法」、「麥克筆技法」、「粉彩技法」、「麥克筆＋粉彩技法」。第六章則收錄各式設計作品案例，包括：「3C、電器」、「傢俱」、「展示」、「珠寶、飾品」、「空間、景觀」、「交通、運輸」、「服裝、時尚」、「其他」等八大類，可以說是五花八門。

總體而言，這是一本剖析與示範表現技法的秘笈，也是一本案例豐富的作品剪輯，更是一本編印精美的賞心悅目畫冊。就深度而言，在媒材運用技法方面，其實除了章節標題所揭示的「色鉛筆」、「麥克筆」、「粉彩」三大類之外，「廣告顏料」、「壓克力顏料」、「彩色墨水」、「水彩」與「油性粉蠟筆」等等也屢屢出現在其服裝時尚作品之中；就廣度而言，在設計對象屬性方面，更是無所不包、無所不含。因此，「設計表現」一書肯定是設計學子自習表現技法最理想的選擇之一。

國立成功大學工業設計系退休教授
台南應用科技大學商品設計系教授
台灣感性學會理事長　　　　陳國祥

自序

　　1970年代末期，正是臺灣經濟起飛、百業俱興的時代，為了提升產品競爭力，企業意識到設計可能創造的價值，當時較具規模的電器公司，開始有計劃培植設計人才，有幸於1979年進入SAMPO電視設計部門任職，當時手繪構想圖，在整個設計過程中，佔有相當高的比重，完整且精準的表現技法是必要的基礎，感謝SAMPO公司提供一個很好的工作環境，讓設計師有足夠的時間思考及專心的研習設計技法。1983年，臺灣開始從日本進口磁性桌面的製圖桌，附帶固定紙張的細薄不鏽鋼片，這樣的工具被用來繪製粉彩變成超完美的技法，細薄不鏽鋼片可以阻擋手指塗抹粉彩的作用，方便粉彩營造諸多的效果，解決了在這之前必須使用紙膠帶切割遮掩的繁複過程，因此，粉彩技法在構想表現圖的適用性大大的提升，同樣的粉彩技法也非常適合應用在藝術領域的畫作上。本書所列舉之設計構想圖中，粉彩技法佔有相當高的比重。

　　開始使用色鉛筆發展構想圖是在紐約成立WEN'S設計公司的時期，由於承接了大量的POP（POINT OF PURCHASE）的設計案，在強調速度、效率與精準的技法表現，色鉛筆技法已足以傳達完整的設計構想草圖或是精細構想圖，而開始意識到目測透視圖法的重要與必要性，也是在紐約從事POP構想草圖的發展過程中體會，由於POP設計過程，需要快速掌握精準的透視與比例，如何依直覺直接的畫出接近吾人眼睛所看到實質的透視，是挑戰的目標也是專業的展現，本書所提及之目測透視圖法大部分的概念，都是在這個時期養成的。目測透視圖法的提出，目前僅是一個初始，尚有諸多面向可以更深入發掘，

探究人之視覺與物件的關係亦是很有趣的事，能夠理解而精準且有效率的實際應用，更是具有意義。

　　由於數位技術的進步，數位化的設計構想圖表現，可以更有效率、更貼近現實的情境，且可以儲存，也能夠輕易修改，在提案的設計構想圖表現上，幾乎足以完全取代手繪的設計構想圖，手繪技巧的存在價值將著重在透過練習的過程，提升美感及視覺誤差的判斷。而在設計草圖的表現上，手繪的技巧（包括數位板），還是較為快速實際，手繪草圖在掌控設計構想發展的過程中絕對是必要具備的技法。本書所提及目測透視圖法的理解及色鉛筆技法就非常適合應用於構想草圖的發展，事實上目測透視圖法的理解配合色鉛筆技法，可以定位為：幫助掌握構想發展的一種技術。

　　本書所呈現的設計構想圖案例，較強調在重點的提示及畫材特性、效果的介紹，而針對不同類別的產品，所選擇的畫材、表現技法及控制的氛圍亦各有不同呈現。本書希望提供年輕設計師能以較快、較正確的途徑理解並建立設計構想圖發展的基礎，只有充分理解視覺與物件之間的相關透視與比例關係有一定軌跡及不變的定律，始能依較精確的直覺掌握設計構想的表現，久而久之，視覺的敏感度自然增進，美感也相對提昇。

2011年6月

目錄
CONTENTS

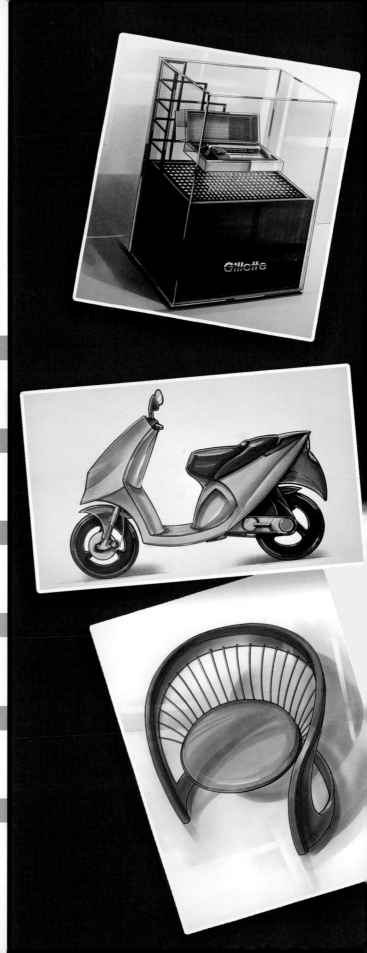

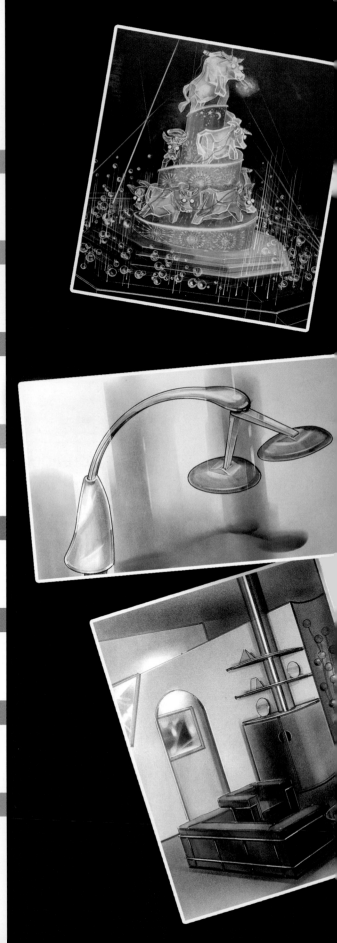

EYE MEASURE PERSPECTIVE METHOD

目測透視圖法

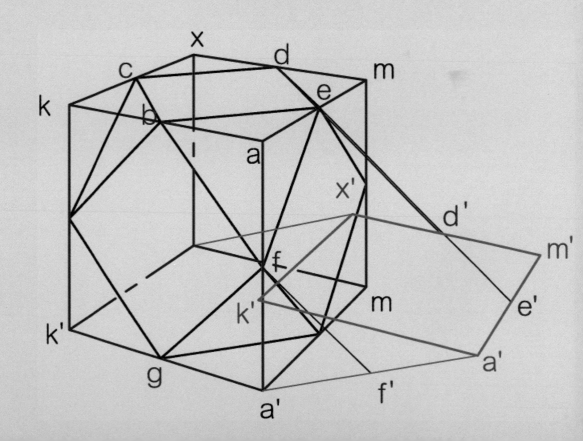

每一個人都有視覺誤差，而且誤差的程度都不相同，視覺誤差愈小，在視覺創意相關領域的掌握上，阻力就會愈小，透過我們的視覺與物體、環境之間比例關係的理解，有助於增進視覺的判斷力及辨識力。「目測透視圖法」提出的基本概念，就是以直覺判斷來掌握符合肉眼所見的透視，是以掌握最小的誤差為目標，而非追求絕對的精準，如此，才能有效率且實際地應用於實務上。

一、基本定義（以下定義僅適用於本書所論及之名詞）

1. 何謂目測透視圖法：

簡單來說，就是不依傳統透視方法，而是依據人、物與環境三者之間的實質關係，透過數學驗證，最後建立在吾人眼睛的視覺準確判斷，畫出準確的透視之謂。其最終目的，就是設計師依其個人之視覺判斷力，直覺的反映在其設計構想圖上，因此，亦可稱之為直覺透視圖法。

2. 何謂投影：

將一透明平面置於物件與人之間，且與人之視線成垂直，將所看到的物件在此透明平面描繪出來，描繪出來的圖形就是此物件的投影（圖1）。

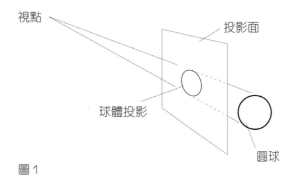

圖 1

3. 何謂平行投影：

假想將人的視線置於無窮遠處，所描繪出的物件投影，即同一大小物件，不因遠近關係，而有所改變（圖2）。

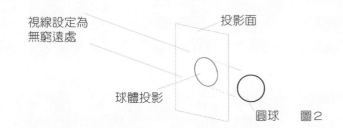

圓球　圖 2

4. 何謂透視：

人的眼睛實際看到物件的形狀。任何物件，在人的眼睛看來都是實質的三點透視。

5. 何謂消點：

一個空間所有方向相同的平行線或一個平面上所有的平行線，最後均會相交於一點，這是透視基本的現象（圖3～圖4）。

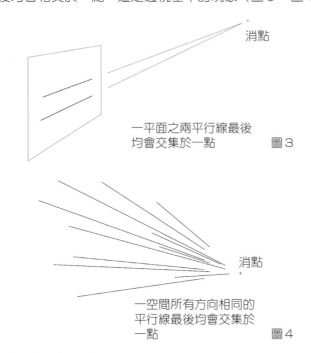

消點

一平面之兩平行線最後均會交集於一點　圖 3

消點

一空間所有方向相同的平行線最後均會交集於一點　圖 4

6. 投影與透視的區別：

投影是描繪在透明投射平面上的圖形，是 2D（以 2D 來表現 3D 的狀況）的狀況。而透視是指眼睛實際看到的物件，是 3D 的狀況。如果將透視用 2D 的方式描繪出來，如畫在紙上等，其呈現的結果與投影的比例結果是相同的。

7. 何謂等比級數公式：

數學上為解決等比數列及公比之間相關問題的方法，其基本公式如下：

等比數列：Q_1，Q_2，Q_3，…Q_m

$$Q_m = Q_1 \times r^{m-1}$$

（r 為公比）

8. 何謂向光界線：

面與面之間交集的稜線，處於向光的狀態謂之。

9. 何謂透視線：

在一物件的透視圖繪製過程，預設一直線的尾端與其他平行之直線的尾端均會交集於同一消點上，亦即該預設之直線必須符合透視。

10. 何謂背光界線：

向光面與陰暗面交集的稜線或處於陰暗面的所有輪廓線。

11. 何謂三視圖：

依據第三角法主要的三個視圖為設計構想圖的表現方式，即以前視圖、上視圖、及右側視圖為主要表現的設計構想圖，最大的優點為可以掌握精準的比例，三視圖的表現方法是依據平行投影的原理，設定同一物件無遠近之分，就不會產生視覺誤差的問題。

三視圖的表現方法只是一個說法，如二個視圖即能傳達構想就不需要畫出第三個視圖，如需要左側視圖或下視圖才能表現構想，那當然需要畫出左側視圖或下視圖。

二、目測透視圖法的意義與存在的價值

1. 傳統透視圖法在應用上的困難：

(1) 耗時：應用傳統透視圖法發展物形的外在輪廓時，往往花費頗多的時間在消點與物形關係的建構上，而未能全心全力專注在物形構想的發展。

(2) 決定消點的困難：因受限於紙張（畫面）及製圖桌桌面大小的關係，消點往往取決於紙張（畫面）之外或製圖桌桌面兩側邊緣，造成構想發展時的不便與困擾（請參閱圖5）。

(3) 變形（物形比例大小的忽視）：物形外在輪廓之平行線全部集中於消點的透視概念，往往讓多數人忽視物形大小與吾人眼睛之間的比例對應關係。如一張椅子或是一個杯子，均取決於同一個畫面、同一透視的狀況，如此狀況，已違反現實上，吾人眼睛實際看到的情景，因一張椅子與一個杯子在現實上，透視比例大小是差異很大的。傳統透視圖法所畫出的透視往往誇大變形（請參閱圖15及圖17之比較）。

(4) 角度取捨的困難：傳統透視圖法是消點位置與物形角度必須同時考慮，在X軸與Y軸（水平與垂直）方面，往往受限於有限的紙張面積，而未能適切的表現物形構想的最佳角度。因為在實際的運作上，發展物形構想時，設計師必須很直接且適時的掌握浮現在腦子裡最好的角度而表現之，以達到準確構想畫面效果。

2. 目測透視圖法是以直覺、直接地掌握透視的角度及比例關係，直接將浮現在腦子裡的意象，轉化在畫面上。

3. 透過目測透視圖法，可以加深吾人對週遭之「物」與環境的關心及認識。

4. 透過目測透視圖法的理解與演練，有助於調整個人的視覺誤差，提昇個人視覺的敏銳度。

5. 目測透視圖法雖是建立在個人直覺視覺判斷的應用，卻是可以應用數學加以精準的驗證，所以是屬於一種依據科學原則延伸而來的方法。

6. 目測透視圖法是為了迎合現況而發展，符合實際使用的方法，容易學習、容易理解以及容易應用都是目測透視圖法存在的價值。其最終目的是建立在使用者的直覺應用上，唯有透過直覺的準確應用，才能提高效率、節省時間。

三、正立方體是透視的基礎

1. 正立方體可視為自然界中最基本的形體。

2. 一個正立方體可代表一個三度空間，即具有長、寬、高的空間。

3. 任何物體的外形，均可尋得與其等高或等長或等寬的正立方體。

4. 正立方體是尺寸概念中最基本的原形，其所延伸之X軸、Y軸、Z軸之等距空間概念，是尋求景深比例，物形及影子的重要框架。

根據以上的理由，任一物體，均存在於一個與其等高或等長或等寬的正立方體空間裡。反過來想，如果我們可以界定一個可預見的物形所可能占有的準確正立方體空間，再以此正立方形空間為根據，發展物形的構想，此物形在畫面上所呈現的結果自然接近吾人眼睛所看到的景象。

四、平行投影為透視框架的重要性

1. 每一個人的視覺誤差均不一致，而平行投影是任何一人均能客觀認定統一標準之假想狀況，較易說明與理解。

2. 吾人眼睛的視線與物形之間的關係，無論是平行投影或是透視均可設定為同一方向，也就是說，不管是平行投影或是透視，眼睛與物形之間的方向可以是一致的。

3. 先以平行投影來說明吾人眼睛所看到物形的一些狀況，較易理解，亦即假想將吾人眼睛擺在無窮遠的地方來看物形的現象，在此狀況之下，物形不因遠近而有大小之分，因此，先設定或依據原物形實際尺寸大小為基礎，再依據吾人眼睛與物形之間距離之縮比關係繪製修正，即能畫出較接近之物形透視。請參閱圖9至圖14為以一平行投影之立方塊體為基礎，透過視覺縮比之等比級數計算畫出的正確透視。

五、正立方體與物形之間的比例關係

依前所言，每一物形均有其所屬等高或等長或等寬之正立方體空間。不同體積之物形，其所屬之正立方形空間也不同。如同一個咖啡杯所屬的正立方體空間，與一張辦公桌所屬的正立方體空間，因其體積不同的關係，其所屬的正立方體空間必然是不同的。探究一個正確的正立方體透視框架，作為物形正確透視發展的依據，就是目測透視圖法的核心意義。

六、物形與吾人眼睛視覺的關係

根據筆者依工具測量所得，物形在吾人明視距離超過25cm以後，每退後1cm，約縮小2.5/1000左右，即縮小1/400，這樣的比例關係，在1m至5m之間最為準確。如一物體實際大小為Q_a在距離吾人眼睛100cm遠處，吾人眼睛看到此物體之縮小比例為Q_m，依照等比級數計算應該是：

物體在100cm後的大小

$$Q_m = 物體大小 Q_1 \times (1-1/400)^{100-25-1}$$

（請參閱等比級數公式）

但在設計構想圖的表現上，明視距離並無意義。因此，上述計算修正為：

物體在100cm後的大小

$$Q_m = 物體大小 Q_1 \times (1-1/400)^{100-1}$$

七、基本概念

1. 同樣大小的物體，距離愈遠物形愈小（道理雖然簡單，但最容易犯錯）。

2. 任一物體，在吾人肉眼明視距離超過25cm之外，每退後1cm，大約縮小1/400，這樣的縮比在大約100cm到5m最為精確。

3. 在設計構想圖的發展過程，設計師是物形視覺角度及光源位置的主導者，而非被動者。

4. 現實世界，只有三點透視，沒有一點或兩點透視。

5. 在畫面上預設適高、適長、或適寬之立方形外框，在發展物形構想時，較易掌握準確的透視。

6. 傳統一點、兩點或是三點透視圖法是假設性的方法，是過去被認定較接近吾人肉眼所見之透視圖法，但實質上，比例的誤差是被忽視的。

7. 熟記實際刻度的比例，有助於對周遭物體（如1mm、1cm或1m究竟有多長？建立心中那只無形的量尺）之視覺判斷。

8. 幾何圖學是既有3D視覺藝術的基礎，缺乏這樣的基礎，將無法理解與掌握正確的透視。

9. 任何狀況下，任一3D物體在吾人肉眼看來，都是實質的三點透視。

10. 一平面上任何兩平行線終究會相交於一點，就是消點，也就是吾人眼睛所看到的透視現象。

11. 既然一平面上任何兩平行線終究會相交於一點，在現實環境，吾人眼睛所看到的景象，往往存在數不清的物件，數不清互不平行的平面，數不清互不相干的兩平行線，以及數不清的消點。

12. 平行投影的理解，是掌握透視的基礎。

13. 透視的準確度因人而異，準確度愈高，可能代表視覺敏銳度愈高。

14. 由於透視的準確度因人而異，而平行投影是假設每一個人均沒有視覺誤差的情況下，以方便溝通與理解，這也是工程圖學存在的作用。

15. 目測透視圖法可依數學等比級數畫出較接近吾人眼睛實際看到物體的透視與比例關係，屬於一種科學的方法，但在現實應用上，用數學計算並不實際，最後還是要習慣以目測直覺的方式，以精準、快速、效率為目標畫出設計構想圖。

16. 以數學等比級數畫出較接近吾人眼睛所看到物體之透視與比例關係，只是一種求證的方法，但知道與理解這樣的方法，將有助於發展設計構想圖時直覺的判斷，也較能體會人的視界與物體之間的關係。

17. 人的現實視界雖然只存在三點透視，但在設計構想圖的發展上，還是以兩點透視較易掌握、較易視覺判斷、較為實際，而且畫面也會較為穩定。

18. 以數學等比級數僅能畫出較貼近吾人眼睛所看到之透視與比例關係，主要原因是數字四捨五入後所產生的誤差。

19. 決定影子的位置就等於決定了光源的方向，首先將物件頂部的影子設置在地面適當的位置，再依序畫出其他部位的影子，這是畫影子最直接有效的方法。

20. 在平行投影的基本框架裡同一物體無遠近之分。

21. 所謂透視問題，其實就是視覺比例的問題。

22. 任一球體不管遠近大小，永遠是一球體。

23. 任一與地面平行的圓，隨著視覺角度所形成的橢圓，包括影子，其短徑均與畫面垂直（圖 15-6）。

24. 一圓柱體的高度，可經由其上方的橢圓及貼近地面的橢圓角度辨識（圖 35-1 ～圖 35-4）。

25. 經由橢圓長度與短徑比，可以辨識吾人眼睛與圓之間的視覺角度（圖 30-1）。

26. 「方塊是一切物件的框架」這個概念是非常重要的，掌握正確的方塊透視就較易掌握物件正確的透視，尤其是 10cm 及 50cm 立方塊體的概念非常實用，因為 10cm 及 50cm 是一整數，在比例的對應關係上轉換較為容易，且接近 10cm 及 50cm 大小之物件在日常生活中也經常可見。

27. 要憑空畫出一個正確的立方塊體透視是相當困難的，但有三個理解是重要的：

(1) 理解俯視角度的比例關係。
(2) 理解左右側邊與立方塊體高度的比例關係。
(3) 理解物件每退 1cm 縮小 1/400 的等比關係。

28. 如果能依直覺畫出一個較正確的立方塊體透視，就表示已經能夠初步掌握目測透視圖法的基礎，接下來，學習如何依正確的立方塊透視，直覺的畫出一個正確的物件透視，是學習目測透視圖法的必要功夫。

29. 有影子即代表有光源，能看到一物件（包括透明物件），就必然存在影子，因為光與影同時存在，沒有影子的 3D 物件，現實中是不存在的。

30. 現實中，光源設定的方向、位置與物件之透視均會產生連動的透視比例影響，但為方便及掌握設計構想表現的效率，光源設計以自然光源，即平行光源為宜。

31. 每一個人的視覺一定都有誤差，而且誤差程度都不一樣，受過訓練的設計師，其視覺誤差應當較小。

32. 人的眼睛不是計算機或是攝影機，無法完全正確依據目測直覺計算或是判斷，但接近真實是我們的目標。

33. 背記一個物件的形狀，不是依靠過目不忘的天份，而是要背記物件的結構與比例，尤其是比例，記住比例，往往就能畫出正確物件的型態。

34. 以目測辨識一長度中心點之正確位置是很重要的，日常生活或工作經常需要這樣的判斷，可說是目測透視圖法比例概念運用中，最重要的基礎之一。

35. 能較精準依目測辨識一物件之形態或特徵，就能依直覺畫出較精確之透視，而能依直覺畫出較精確之透視，就有助於依目測辨識一物件之形態或特徵，兩者互為因果，關係密切。

36. 目測透視圖法的本質在於追求永無止境的近似值，而非絕對值。

37. 為了強化視覺效果，必須將透視誇大或是修改比例，這是常有的事，但是理解事實真相而後修改與不明就理而盲目誇大是有差別的。

38. 本書所列舉相關目測透視圖法的說明，只是初始的理解，人的視覺與物及環境之間的關係非常微妙，既深且廣，值得再深入探究。

八、傳統透視圖法基本概念

圖 5 是目前兩點透視 45° 角 10cm 立方塊的傳統基本畫法之一，所畫出的 10cm 立方塊與實際吾人眼睛所看到的 10cm 立方塊誤差是很大的（請參閱圖 10～12 所示之 10cm 立方塊）。

1. 傳統透視圖法繪製過程（參閱圖 5）：

 a. 先建立 $\overline{aa^{\top}}$ 為 100mm 高度
 b. 建立 $\overline{aa^{\top}}$ 與 $\overline{a^{\top}x}$ 為等長，以 a' 為圓心，$\overline{aa^{\top}}$ 為半徑
 c. 自 x 點建立與 GL 的垂直點 y
 d. 建立 y 點至 Vp 與 a' 點至 V2 的交點 b'
 e. 連接 a 點至 V2 的透視線
 f. 建立與 $\overline{aa^{\top}}$ 平行的 $\overline{bb^{\top}}$
 g. 自 b 點建立與 V1 的透視線
 h. 建立 d 點
 i. 完成 100mm 高、45° 之立方塊透視

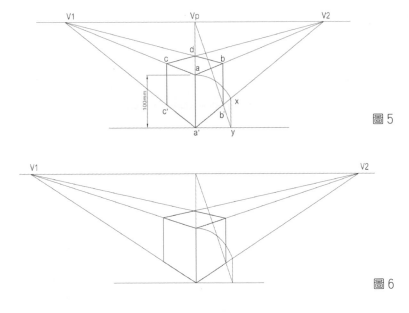

圖 5

圖 6

圖 5 與圖 6 均符合傳統 45° 角兩點透視畫法（其他透視圖法亦有類似現象），圖 6 消點距離較圖 5 為大，但 10cm 立方塊的變形更為嚴重，請注意 10cm 立方塊兩邊寬度的比較。

2. 十二點橢圓畫法（參閱圖 7）：

有好幾種繪製橢圓的方法，但以 12 點橢圓法最為易記易懂。先將方形分割 16 等分，再依序分別將方形 4 個頂點與對邊 3/4 處連結，而求得所交集側邊 1/4 處的點，總共計為 12 點，將此 12 點連結，即為圓或橢圓。

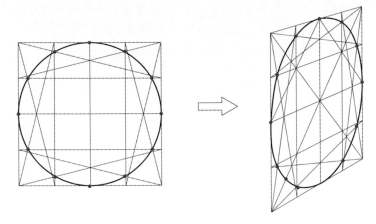

圖 7　左圖顯示方形經由 12 基點所畫出的圓；右圖顯示透視方形經由 12 基點所畫出的橢圓

3. 透視景深畫法（參閱圖 8）：

注意以下比例關係：

$$\overline{ab}:\overline{cd}=\overline{ae}:\overline{cf} \rightarrow \overline{a^{\top}b^{\top}}:\overline{c^{\top}d^{\top}}=\overline{a^{\top}e^{\top}}:\overline{c^{\top}f^{\top}}$$

$$\overline{ab}:\overline{cd}=\overline{ag}:\overline{ch} \rightarrow \overline{a^{\top}b^{\top}}:\overline{c^{\top}d^{\top}}=\overline{a^{\top}g^{\top}}:\overline{c^{\top}h^{\top}} \text{ 依此類推}$$

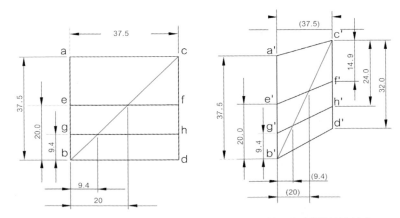

圖 8　左圖顯示方形內垂直與水平之距離的一致性，注意 \overline{bc} 基線的作用；右圖顯示透視方形內垂直尺寸轉為景深尺寸的畫法

九、立方塊體目測透視畫法（一）

實際目視 10cm 立方塊體之三點透視求法（俯視 20°，左視 30°之透視）：

a. （參閱圖 9-1）

建立右側視圖相關距離的尺寸

建立平行投影方塊

$\overline{aa''}$ 平行投影尺寸為 87.9mm

$\overline{aa''}$ 實際俯視尺寸為 $a_m = a_1 \times (1-1/400)^{m-1}$

$a_m = 8.8 \times (399/400)^{3-1} = 8.7cm = 87mm = \overline{az}$

建立基準線：$\overline{ad''}$、$\overline{ac''}$、$\overline{ab''}$、$\overline{ad''}$

b. （參閱圖 9-2）

依據視覺縮比 $a_m = a_1 \times (1-1/400)^{m-1}$

$\overline{ac} = 5 \times (399/400)^{8-1} = 4.9cm = 49mm = \overline{ak}$

依據視覺縮比 $a_m = a_1 \times (1-1/400)^{m-1}$

$\overline{ab} = 8.7 \times (399/400)^{5-1} = 8.6cm = 86mm = \overline{am}$

依據視覺縮比 $a_m = a_1 \times (1-1/400)^{m-1}$

$\overline{a'c'} = 5 \times (399/400)^{12-3-1} = 4.85cm = 48.5mm = \overline{zk'}$

建立 $\overline{kk'}$、$\overline{zk'}$

依據視覺縮比 $a_m = a_1 \times (1-1/400)^{m-1}$

$\overline{a'b'} = 8.7 \times (399/400)^{8-3-1} = 8.5cm = 85mm = \overline{a'm'}$

建立 $\overline{mm'}$、$\overline{zm'}$

c. （參閱圖 9-3）

$\overline{az}:\overline{mm'} = \overline{ak}:\overline{mx} = 87.2:86.3 = 28.9:\overline{mx}$

$\overline{mx} = 28.6$

建立 x 於 \overline{ad} 基準線上

$\overline{ak}:\overline{mx} = \overline{kk'}:\overline{xx'} = 28.9:28.6 = 85.5:\overline{xx'}$

$\overline{xx'} = 84.6$

建立 x' 於 $\overline{ad'}$ 基準線上，再建立 \overline{kx}、\overline{mx}、$\overline{xx'}$、$\overline{k'x'}$、$\overline{m'x'}$、\overline{ka}

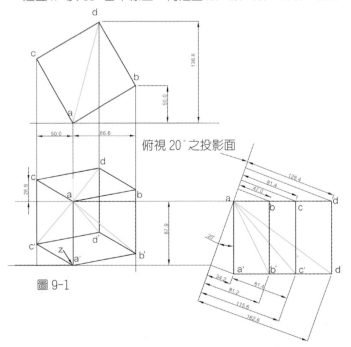

圖 9-1

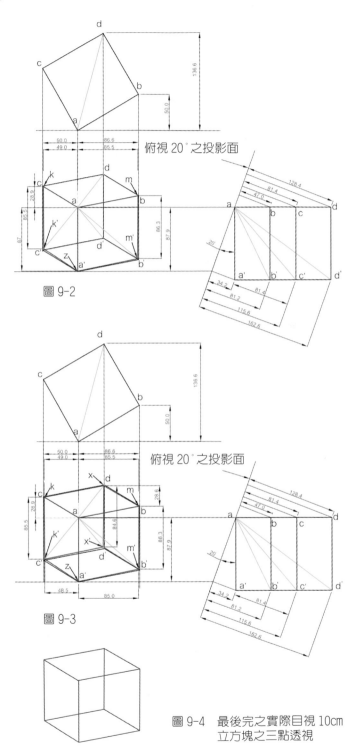

圖 9-2

圖 9-3

圖 9-4　最後完之實際目視 10cm
立方塊之三點透視

十、立方塊體目測透視畫法（二）

10cm 立方塊之兩點透視求法（俯視 20°，左視 30°之透視）：

a. （參閱圖 10-1）
 建立右側視圖相關距離的尺寸
 建立平行投影方塊
 建立基準線：\overline{ad}、$\overline{ac''}$、$\overline{ab''}$、$\overline{ad''}$

b. （參閱圖 10-2）
 依據視覺縮比 $a_m = a_1 \times (1-1/400)^{m-1}$
 $\overline{ac} = 5 \times (399/400)^{8-1} = 49mm = \overline{ak}$
 依據視覺縮比 $a_m = a_1 \times (1-1/400)^{m-1}$
 $\overline{ab} = 8.7 \times (399/400)^{5-1} = 85.5mm = \overline{am}$
 建立與 $\overline{aa''}$ 平行之 $\overline{kk''}$ 及 $\overline{mm''}$

c. （參閱圖 10-3）
 $\overline{mm''}$ 實際尺寸為 86.7
 $\overline{aa''}:\overline{mm''} = \overline{ak}:\overline{mx}$
 $\overline{mx} = 28.5$
 建立 x 於 \overline{ad} 基準線上
 建立與 $\overline{aa''}$ 平行之 $\overline{xx''}$
 再建立 \overline{kx}、\overline{mx}、$\overline{k'x'}$、$\overline{a'm'}$、$\overline{m'x'}$、$\overline{a'k'}$

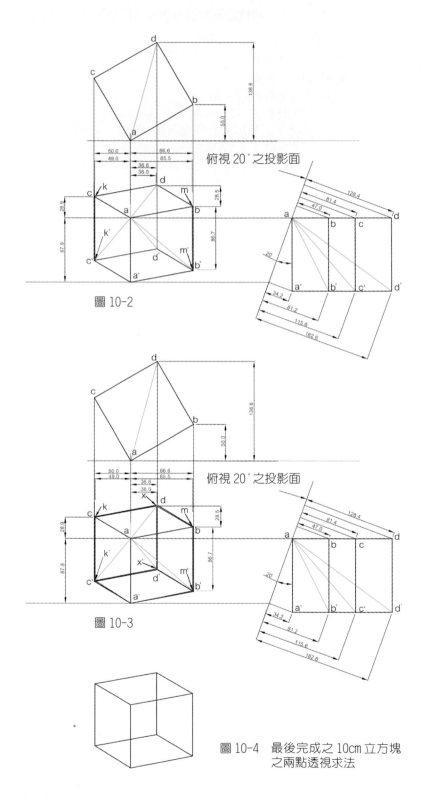

圖 10-2

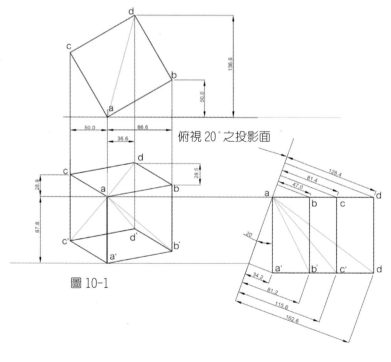

圖 10-1

圖 10-3

圖 10-4　最後完成之 10cm 立方塊
　　　　之兩點透視求法

十一、立方塊體目測透視畫法（三）

10cm 立方塊修正之兩點透視求法（俯視 20°，左視 30°之透視）：

a.（參閱圖 11-1）
　　設定 $\overline{aa'}$ = 100mm
　　建立平行投影方塊
　　建立基準線：\overline{ad}、$\overline{ac'}$、$\overline{ab''}$、$\overline{ad'}$
b.（參閱圖 11-2）
　　依據視覺縮比 $a_m = a_1 \times (1-1/400)^{m-1}$
　　　　　$\overline{ac} = 5 \times (399/400)^{8-1} = 49mm = \overline{ak}$
　　依據視覺縮比 $a_m = a_1 \times (1-1/400)^{m-1}$
　　　　　$\overline{ab} = 8.7 \times (399/400)^{5-1} = 85.5mm = \overline{am}$
　　建立與 $\overline{aa'}$ 平行之 $\overline{kk'}$ 及 $\overline{mm'}$
c.（參閱圖 11-3）
　　$\overline{mm'}$ 實際尺寸為 98.7
　　$\overline{aa'}:\overline{mm'} = \overline{ak} : \overline{mx}$
　　$100:98.7 = 28.9:\overline{mx}$
　　$\overline{mx} = 28.5$
　　建立 x 點於 \overline{ad} 基準線上
　　建立與 $\overline{aa'}$ 平行之 $\overline{xx'}$
　　再建立 \overline{kx}、\overline{mx}、$\overline{k'x'}$、$\overline{a'k'}$、$\overline{a'm'}$、$\overline{m'x'}$、\overline{ka}

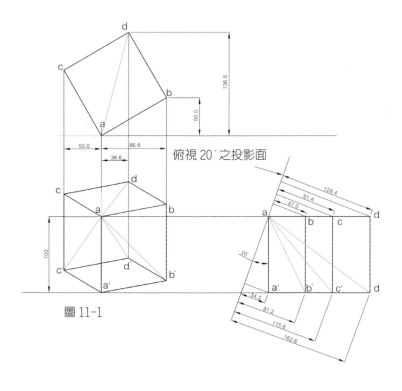

圖 11-1

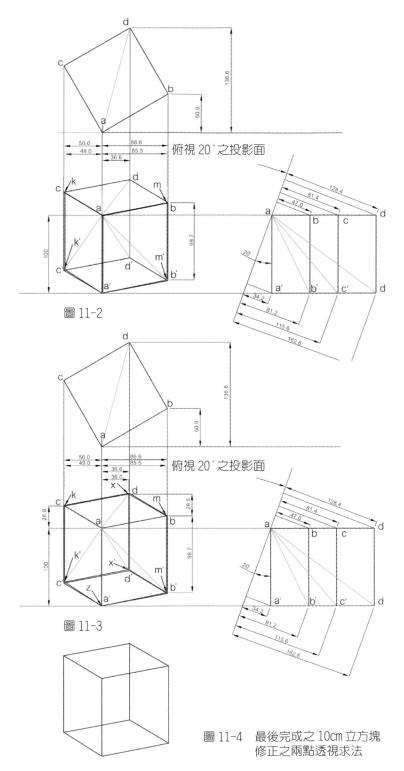

圖 11-2

圖 11-3

圖 11-4　最後完成之 10cm 立方塊
　　　　　修正之兩點透視求法

十二、立方塊體目測透視畫法（四）

100cm 立方塊修正之三點透視求法（俯視 20°，左視 30°之透視）：

a. （參閱圖 12-1）

建立右側視圖相關距離的尺寸

建立平行投影方塊

$\overline{aa'}$ 平行投影尺寸為 87.9cm

$\overline{aa'}$ 實際俯視尺寸為 $a_m = a_1 \times (1-1/400)^{m-1}$

$$87.9 \times (399/400)^{34-1} = 81.0cm = \overline{az}$$

建立基準線：\overline{ad}、$\overline{ac'}$、$\overline{ab'}$、$\overline{ad'}$

b. （參閱圖 12-2）

依據視覺縮比 $a_m = a_1 \times (1-1/400)^{m-1}$

$$\overline{ac} = 50 \times (399/400)^{81-1} = 41cm = \overline{ak}$$

依據視覺縮比 $a_m = a_1 \times (1-1/400)^{m-1}$

$$\overline{ab} = 86.6 \times (399/400)^{47-1} = 77.6cm = \overline{am}$$

依據視覺縮比 $a_m = a_1 \times (1-1/400)^{m-1}$

$$\overline{a'c'} = 50 \times (399/400)^{115-34-1} = 37.2cm = \overline{zk'}$$

建立 $\overline{kk'}$、$\overline{zk'}$

依據視覺縮比 $a_m = a_1 \times (1-1/400)^{m-1}$

$$\overline{a'b'} = 86.6 \times (399/400)^{47-1} = 71cm = \overline{zm'}$$

建立 $\overline{mm'}$、$\overline{zm'}$

c. （參閱圖 12-3）

$\overline{az}:\overline{bm''} = \overline{ak}:\overline{bx''}$，$81.0:70.0 = 24.2:\overline{bx''}$，$\overline{bx''} = 20.9$

建立 x 於 \overline{ad} 基準線上

$\overline{az}:\overline{bm''} = \overline{c''k''}:\overline{x''d''}$，$81.0:70.0 = 69.4:\overline{x''d''}$，$\overline{x''d''} = 59.3$

建立 x' 於 $\overline{ad'}$ 基準線與 $\overline{k'd''}$ 之交點上

建立 $\overline{xx'}$，再建立 $\overline{k'x'}$、$\overline{m'x'}$

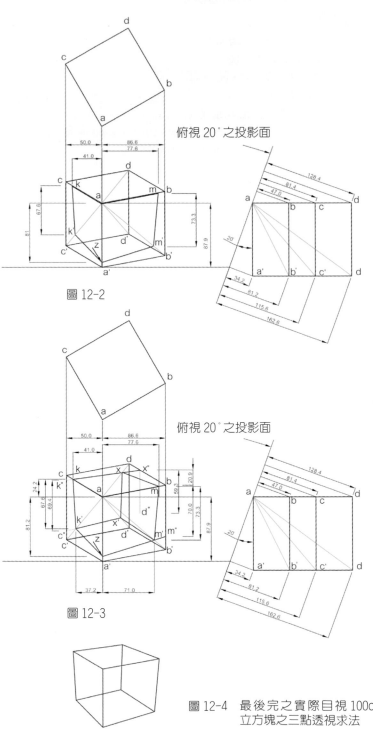

圖 12-2

圖 12-3

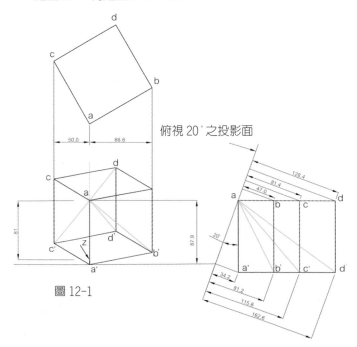

圖 12-1

圖 12-4　最後完之實際目視 100cm
立方塊之三點透視求法

十三、立方塊體目測透視畫法（五）

100cm 立方塊之兩點透視求法：

a.（參閱圖 13-1）

依據平行投影取得 $\overline{aa'}$ = 87.9cm

建立平行投影方塊

建立基準線：\overline{ad}、$\overline{ac'}$、$\overline{ab'}$、$\overline{ad'}$

b.（參閱圖 13-2）

依據視覺縮比 $a_m = a_1 \times (1-1/400)^{m-1}$

$\overline{ac} = 50 \times (399/400)^{81-1} = 41cm = \overline{ak}$

依據視覺縮比 $a_m = a_1 \times (1-1/400)^{m-1}$

$\overline{ab} = 86.6 \times (399/400)^{47-1} = 77.6cm = \overline{am}$

建立與 $\overline{aa'}$ 平行之 $\overline{kk'}$ 及 $\overline{mm'}$

b.（參閱圖 13-3）

$\overline{mm'}$ 實際尺寸為 78.7

$\overline{aa'}:\overline{mm'} = \overline{ak}:\overline{mx}$

$87.9:78.7 = 24.2:\overline{mx}$

$\overline{mx} = 21.6$

建立與 $\overline{aa'}$ 平行之 $\overline{xx'}$

再建立 \overline{kx}、\overline{mx}、$\overline{a'k'}$、$\overline{k'x'}$、$\overline{a'm'}$、$\overline{m'x'}$

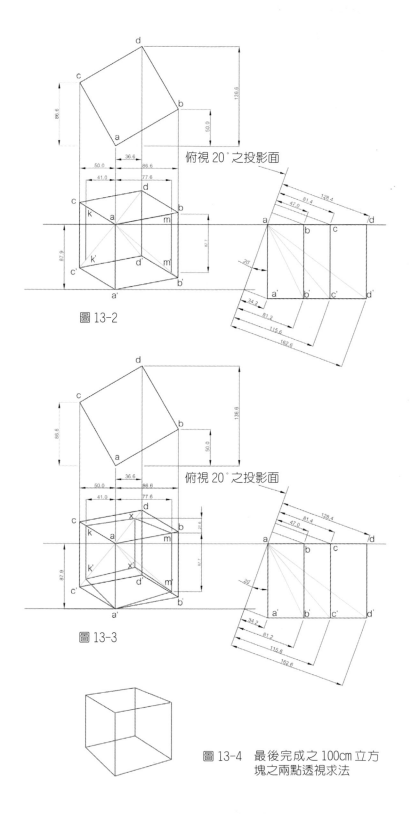

圖 13-2

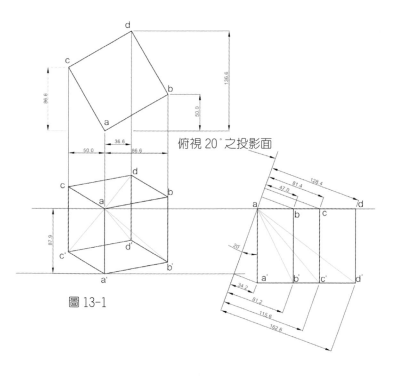

圖 13-1

圖 13-3

圖 13-4　最後完成之 100cm 立方
塊之兩點透視求法

十四、立方塊體目測透視畫法（六）

100cm 立方塊修正之兩點透視求法：

a. （參閱圖 14-1）
設定 $\overline{aa'} = 100$
建立平行投影方塊
建立基準線：\overline{ad}、$\overline{ac'}$、$\overline{ab'}$、$\overline{ad'}$

b. （參閱圖 14-2）
依據視覺縮比 $a_m = a_1 \times (1-1/400)^{m-1}$
$\overline{ac} = 50 \times (399/400)^{81-1} = 41cm = \overline{ak}$
依據視覺縮比 $a_m = a_1 \times (1-1/400)^{m-1}$
$\overline{ab} = 86.6 \times (399/400)^{47-1} = 77.6cm = \overline{am}$
建立與 $\overline{aa'}$ 平行之 $\overline{kk'}$ 及 $\overline{mm'}$

c. （參閱圖 14-3）
$\overline{mm'}$ 實際尺寸為 89.6
$\overline{aa'}:\overline{mm'} = \overline{ak}:\overline{mx}$
$100:89.6 = 24.2:\overline{mx}$
$\overline{mx} = 20.1$
建立 x 於 \overline{ad} 基準線上
建立與 $\overline{aa'}$ 平行之 $\overline{xx'}$
再建立 \overline{kx}、\overline{mx}、$\overline{a'k'}$、$\overline{k'x'}$、$\overline{a'm}$、$\overline{m'x'}$

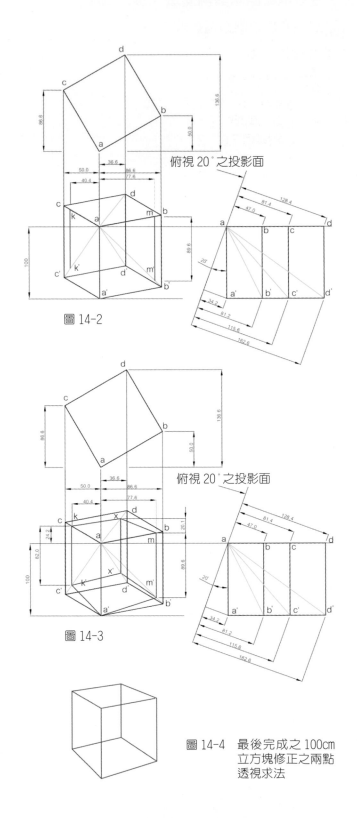

圖 14-2

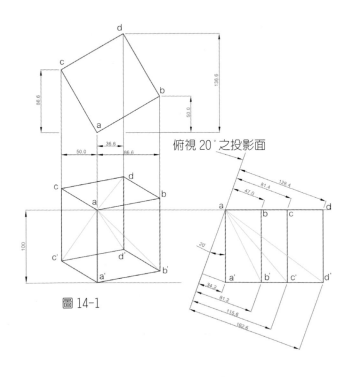

圖 14-1

圖 14-3

圖 14-4　最後完成之 100cm
立方塊修正之兩點
透視求法

十五、傳統透視圖法與目測透視圖法之比較

1. 以傳統透視圖法繪製杯體
 （參閱圖 15～圖 16）：

 依據傳統透視圖法畫出杯體。參閱圖 8 透視景深畫法，即能畫出圖 15-3 杯體的框架，再依此框架及參閱圖 7 的 12 點橢圓畫法，即能畫出圖 16 杯體之透視。

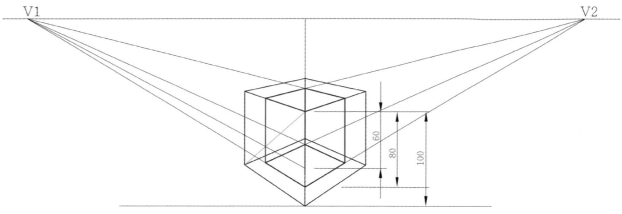

圖 15-1　傳統 45°兩點透視的畫法，先畫出高 80mm X 深 60mm X 寬 60mm 的矩形框架

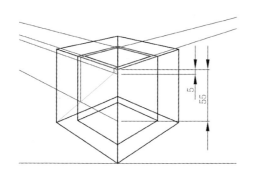

圖 15-2　畫出 5mm 寬的矩形框架上方內沿厚度

圖 15-3　畫出矩形框架底部 48 mm X 48mm 內沿位置及厚度

圖 15-4　依據 12 點橢圓畫法，即可畫出杯底及杯口的橢圓

圖 15-5　畫出杯體左右斜邊

圖 15-6　最後完成的杯體透視

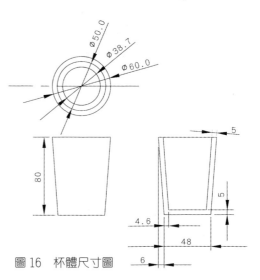

圖 16　杯體尺寸圖

2. 以目測透視圖法繪製杯體（參閱圖 17）：

依據圖 11 目測透視圖法之等比級數方塊畫出圖 15 杯體之透視畫法。

a. 建立基準線：$\overline{ak'}$、$\overline{am'}$、\overline{ax}

b. 設定 \overline{az} = 80mm

c. $\overline{aa'}:\overline{mm'} = \overline{az}:\overline{mu}$
　　$100:98.7 = 80:\overline{mu}$
　　$\overline{mu} = 78.9$
　　$\overline{aa'}:\overline{kk'} = \overline{az}:\overline{ky}$
　　$100:98 = 80:\overline{mu}$
　　$\overline{mu} = 78.94$

d. 建立 \overline{zu}、\overline{zy}
　　設定 \overline{as} = 60mm
　　$\overline{aa'}:\overline{kk'} = \overline{as}:\overline{kt}$
　　$100:98 = 60:\overline{kt}$
　　$\overline{kt} = 58.8$

e. 建立 o 點於 \overline{st} 與 $\overline{ak'}$ 基準線之交點上
　　建立穿過 o 點之 n
　　$\overline{aa'}:\overline{mm'} = \overline{as}:\overline{mj}$
　　$100:98.7 = 60:\overline{mj}$
　　$\overline{mj} = 59.2$

f. 建立 I 點於 \overline{sj} 與 $\overline{am'}$ 基準線之交點上
　　建立穿過 I 點之 \overline{pw}
　　$\overline{ak}:\overline{mx} = \overline{ar}:\overline{mv}$
　　$28.9:17.5 = 28.5:\overline{mv}$
　　$\overline{mv} = 17.2$

g. 建立 q 點於 \overline{rv} 與 \overline{ax} 基準線之交點上
　　建立 \overline{pq}
　　$\overline{aa'}:\overline{mm'} = \overline{rn}:\overline{vh}$
　　$100:98.7 = 79:\overline{vh}$
　　$\overline{vh} = 77.9$

h. 建立 \overline{nh}、\overline{qg}

i. 再建立 \overline{gw}，即完成杯體高 80mm 寬 60mm 之框架（參閱圖 17-2）

j. 依上述比例求解方式，畫出杯體厚度及杯身斜度之框架（參閱圖 17-3）

k. 請參閱圖 7 之 12 點橢圓畫法，畫出杯體相關橢圓，即完成杯體之透視（參閱圖 17-4 ～ 圖 17-5）

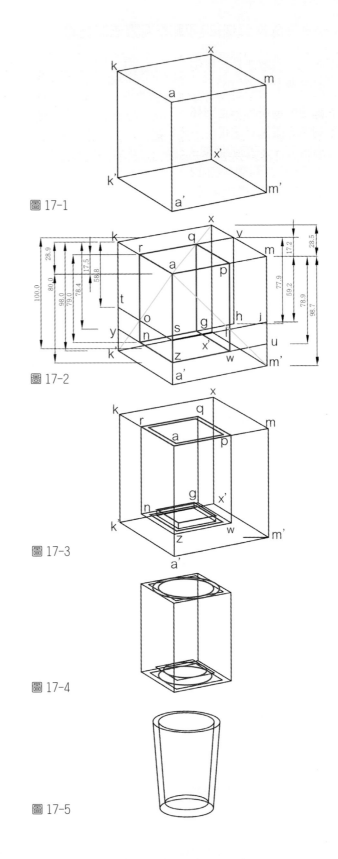

圖 17-1

圖 17-2

圖 17-3

圖 17-4

圖 17-5

3.　傳統透視圖法與目測透視圖法繪製之杯體比較：

　　同樣是 8cm 高的杯體透視，圖 18-1 是依據傳統透視圖法所畫出的杯體，嚴重變形非常明顯，所呈現的透視已接近 1m 高以上的杯體透視，主要原因是傳統透視圖法忽視吾人眼睛與物件大小之間隨著距離的改變將產生一定比例的關係變化。圖 18-2 是依據目測透視圖法方塊所畫出的杯體，較接近眼睛實際所看到的透視。兩者之杯體差異主要在於杯口及杯底的橢圓比例。

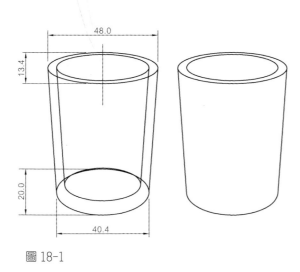

圖 18-1

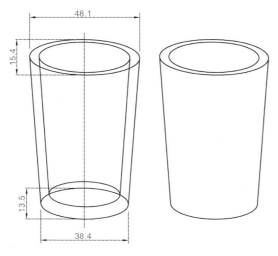

圖 18-2

4.　橢圓角度與長徑短徑比的關係：

　　表 1-1 為橢圓角度與長徑短徑比的關係，理解下表比例關係後，對於特定橢圓角度的辨識，只要依比例類推即能判斷。如短徑與長徑比為 1:4.5，此比例介於 10°橢圓與 15°橢圓之間，所以約為 12.5°的橢圓。

表 1-1　橢圓角度與長徑短徑比關係表

橢圓度數	短徑 / 長徑
10 度橢圓	1/5
15 度橢圓	1/4
20 度橢圓	1/3
25 度橢圓	2/5
30 度橢圓	2/1
35 度橢圓	11/20
40 度橢圓	13/20
45 度橢圓	7/10
50 度橢圓	3/4
55 度橢圓	4/5
60 度橢圓	17/20
65 度橢圓	9/10
70 度橢圓	19/20

十六、俯視角度與兩點透視之關係

　　圖 19-1 ～圖 19-3 為依平行投影所畫出之立方塊體顯示，當俯視角度愈大時，立方塊體前沿 $\overline{aa'}$ 線段就愈短，亦即立方塊體兩側邊高度就愈短，變形就愈大，在設計構想透視圖的表現上，一般還是採用兩點透視圖法表現較為實際（請參閱本章「七、基本概念」第 17 點），為使兩點透視圖法所畫出的透視較貼近吾人視覺的情境，俯視角度不宜過大，以 20°～25°之間較為適合，除非物件頂部的造形為強調的重點。而圖 19-4 為俯視 20°及俯視 45°之立方塊兩點透視之比較顯示，俯視角度較小之立方塊透視，變形較小。

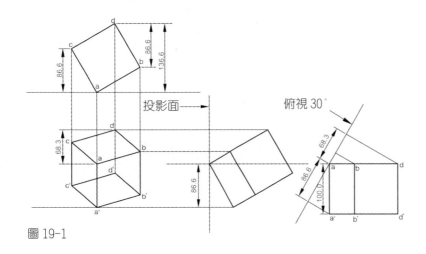

圖 19-1

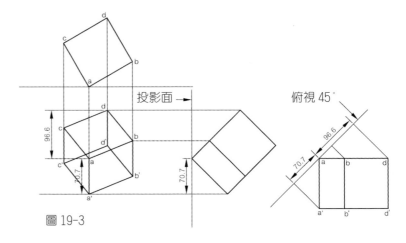

圖 19-3

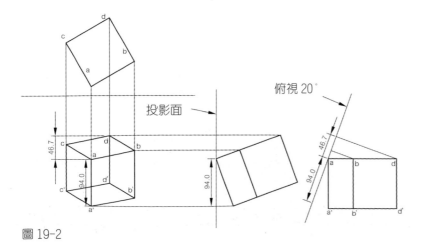

圖 19-2

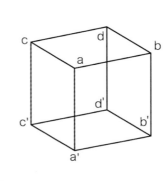
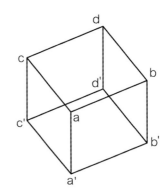

圖 19-4

十七、立方體框架與橢圓之關係

圖 20-1 為同一俯視角度，三個在同一軸承但左右側邊視角不同之平行投影立方塊體框架圖示，圖 20-2 ～圖 20-5 表示俯視角度均為 25°，左右側邊視角不同之立方塊體框架頂部以 12 點橢圓畫法畫出之 25°橢圓，其橢圓均在同一軸承之同一位置。

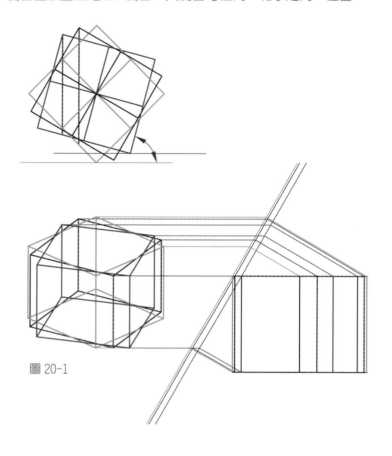

圖 20-1

長徑與短徑為 100:43.5，所以橢圓約為 25°

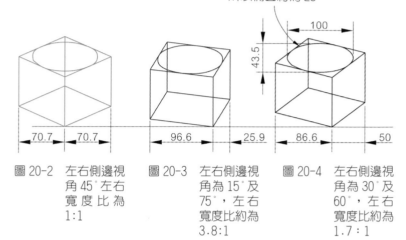

圖 20-2　左右側邊視角 45°左右寬度比為 1:1

圖 20-3　左右側邊視角為 15°及 75°，左右寬度比約為 3.8:1

圖 20-4　左右側邊視角為 30°及 60°，左右寬度比約為 1.7：1

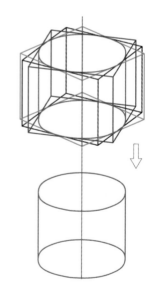

圖 20-5　3 個俯視角度相同側邊視角雖然不同，但所形成體均為相同

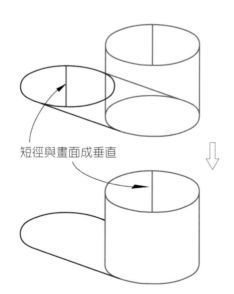

短徑與畫面成垂直

圖 20-6　在任何情況下，一個與地面平行的圓，不論俯視角度，或是影子所形成的橢圓，其短徑均與畫面成垂直

十八、透視修正及視角

以下說明 100cm 立方塊體之透視修正狀況（參閱圖 21-1 ～圖 21-3）：

以下說明俯視、仰視及左右視角的關係與定義：圖 22-1 ～圖 22-4 表示俯視與仰視角度之平行投影狀況，圖 22-5 ～圖 22-6 表示左右側邊視角之平行投影狀況。

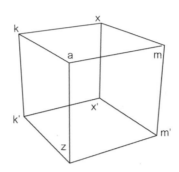

圖 21-1 實際目視 100cm 立方塊體之三點透視

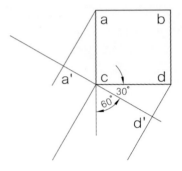

圖 22-1 右仰視 60°
$\overline{ac} = \overline{a'c}$，$\overline{cd} = \overline{cd'}$

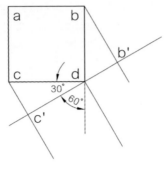

圖 22-2 左仰視 60°
$\overline{cd} = \overline{c'd}$，$\overline{bd} = \overline{b'd}$

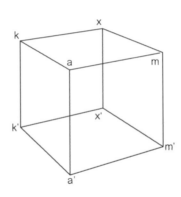

圖 21-2 修正後的兩點透視，視覺會變寬

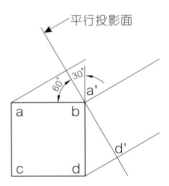

圖 22-3 左俯視 30°
$\overline{ab} = \overline{a'b}$，$\overline{bd} = \overline{bd'}$

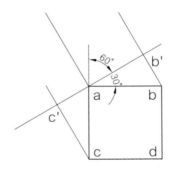

圖 22-4 右俯角 60°
$\overline{ac} = \overline{ac'}$，$\overline{ab} = \overline{ab'}$

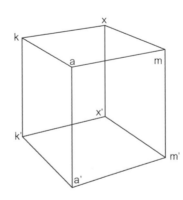

圖 21-3 修正後的兩點透視，會較接近視覺實體
設定 $\overline{aa'}$ 為實際 100cm 長

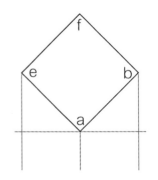

圖 22-5 左視角 45°、右視角 45°

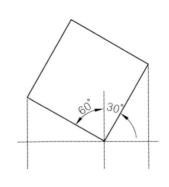

圖 22-6 左視角 60°、右視角 30°

十九、影子畫法

　　圖23與圖24為平行投影圖示，說明光源方向與影子的關係，由於光源設定在有限的畫面上並不容易，尤其是自然光源更是不可能設定，但反過來想，如能先設定影子的位置（參閱圖23-1）亦意謂決定了光源的方向（參閱圖23-2），而欲決定影子的位置，往往將物件的頂部移至地面適當的位置，視為頂部的影子，再補齊該物件其他部位的影子投影（參閱圖23-3），即完成該物件影子的畫法（參閱圖23-4）。

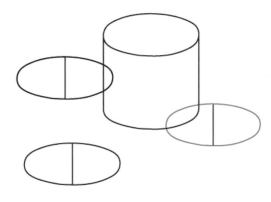

圖23-1　預想將圓柱體之頂部橢圓移至地面適當位置，視為影子

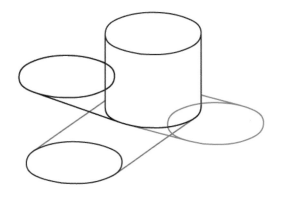

圖23-3　補齊圓柱體本身的影子

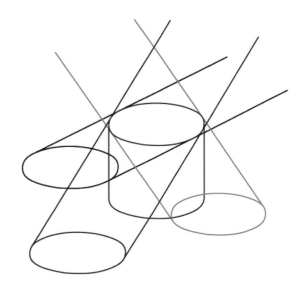

圖23-2　設定影子的位置後，同時也決定了光源的方向

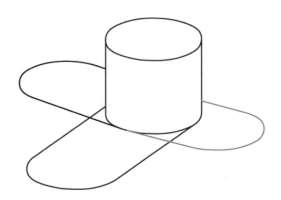

圖23-4　除去橢圓多餘的線條，即完成影子的畫法

圖 24-1 ～圖 24-4 說明一立方塊體之影子畫法的過程，首先將立方塊體頂面 amxk 移至地面適當的位置（參閱圖 24-1），由於左視邊視角較小，寬度較窄，為次要視邊，因此影子落在左邊較為適合，光源設定為右前光，光源方向為平行，表示自然光源（參閱圖 24-2）。而圖 24-5 ～圖 24-8 說明憑直覺直接畫出立方塊體影子的概念過程。

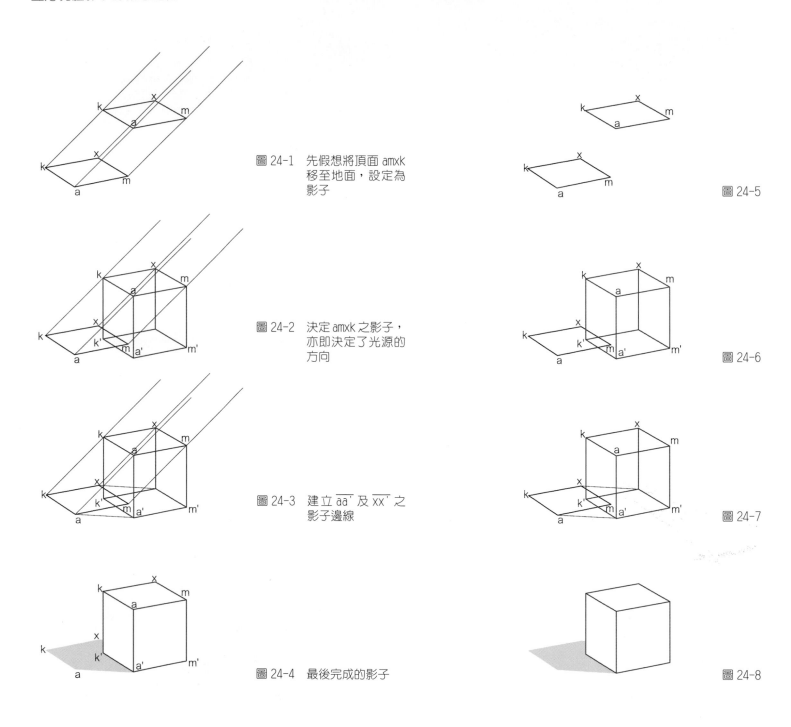

圖 24-1　先假想將頂面 amxk
　　　　　移至地面，設定為
　　　　　影子

圖 24-2　決定 amxk 之影子，
　　　　　亦即決定了光源的
　　　　　方向

圖 24-3　建立 $\overline{aa'}$ 及 $\overline{xx'}$ 之
　　　　　影子邊線

圖 24-4　最後完成的影子

圖 24-5

圖 24-6

圖 24-7

圖 24-8

二十、影子畫法三視圖之案例（一）

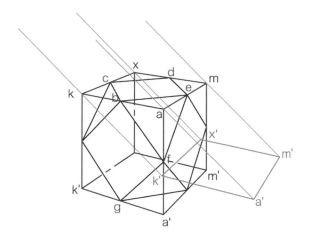

圖 25-1　將 kamx 向光面移至地面，設定為影子 k'a'm'x'，
設定的位置畫者自己決定（因光源的方向為畫
者自己決定，光源為自然光源），注意影子
k'a'm'x' 之透視角度與向光面 kamx 的差異

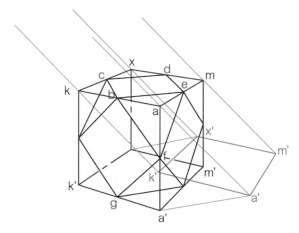

圖 25-2　畫 a'a' 線，表示 aa' 線投射在地面的影子線

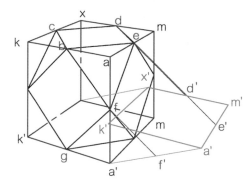

圖 25-3　依光源方向，畫出 f、e、
d 投射在地面之影子點
f'、e'、d'

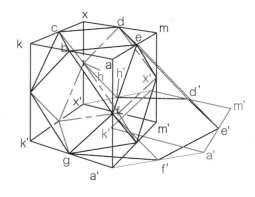

圖 25-4　畫出 h 點與其投射在地
面的 h' 點

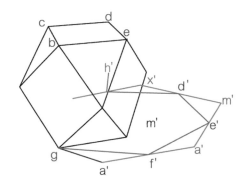

圖 25-5　連接 gf'、f'e'、e'd'、
d'h'

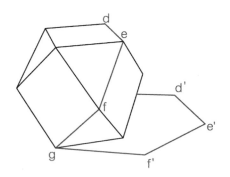

圖 25-6　最後完成的影子，注意
gfed 點投射在地面的
g'、f'、e'、d' 點

二十一、影子畫法三視圖之案例（二）

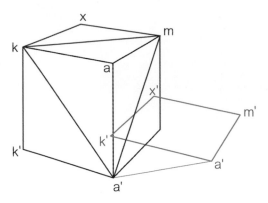

圖 26-2　畫 $\overline{a'a'}$ 線，表示 $\overline{aa'}$ 線投射在地面的影子線

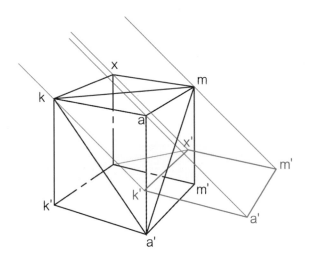

圖 26-1　將 kamx 向光面移至地面，設定為影子 k'a'm'x'，設定的位置畫者自己決定（因光源的方向為畫者自己決定，光源為自然光源），注意影子 k'a'm'x' 之透視及比例關係，亦即 \overline{Kx}、\overline{am}、$\overline{k'x'}$ 及 $\overline{a'm'}$ 互為平行線，最終均會交集於消點

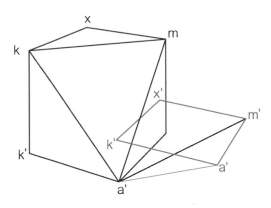

圖 26-3　畫 $\overline{a'm'}$ 線，表示 $\overline{a'm}$ 線投射在地面的影子線

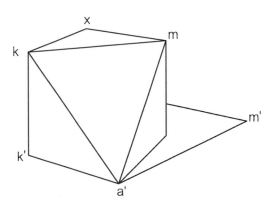

圖 26-4　最後完成的影子

二十二、影子畫法三視圖之案例（三）

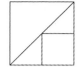
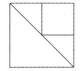
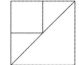

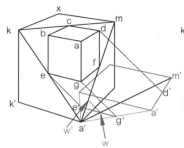

圖 27-5　依光源方向畫 $\overline{ww'}$ 線，w' 點交集於 $\overline{a'm}$ 線上

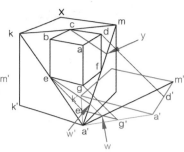

圖 27-6　畫 $\overline{ew'}$ 線，表示 \overline{eg} 線投射在塊體的局部影子線，畫與 $\overline{ew'}$ 線平行之 \overline{cy} 線，表示 \overline{cd} 投射在塊體的局部影子線

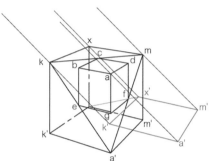

圖 27-1　將 kamx 向光面移至地面，設定為影子 k'a'm'x'，設定的位置畫者自己決定（因光源的方向為畫者自己決定，光源為自然光源），注意影子 k'a'm'x' 之透視及比例關係

圖 27-2　畫 $\overline{a'a'}$ 線，表示 $\overline{a'a}$ 線投射在地面的影子線

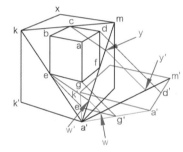

圖 27-7　依光源方向，畫出 y 投射在地面之影子點 y'

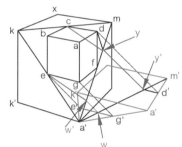

圖 27-8　畫 $\overline{d'y'}$ 線，表示 \overline{dy} 線投射在地面的影子線

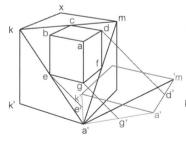
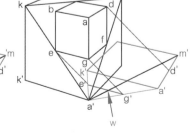

圖 27-3　畫 $\overline{a'd'}$ 線，表示 \overline{ad} 線投射在地面的影子線，依光源方向，畫出 e、g、d 投射在地面之影子點 e'、g'、d'

圖 27-4　畫 $\overline{e'g'}$ 線，表示 \overline{eg} 線投射在地面的影子線，設定 $\overline{e'g'}$ 線與 $\overline{a'm'}$ 線之交集點為 w

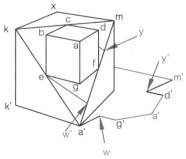
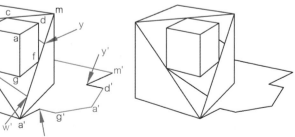

圖 27-9　連結影子線

圖 27-10　最後畫成的影子

二十三、建立心中無形的量尺

牢記 0.1mm、1cm、5cm 及 10cm 的實際長度，建立心中無形的量尺，隨時都用得上（參閱圖 28）。

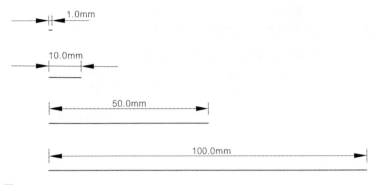

圖 28

二十四、辨識物件特徵之技巧

1. 透過橢圓比例辨識視物角度

橢圓長徑與短徑比與視物有一定的比例關係，熟悉橢圓長徑與短徑的比例，有助於判斷視物的角度（圖 29-1 ～圖 29-4）。

當橢圓長徑與短徑比為 4:1，就表示視物角度（俯視）為 15°；橢圓長徑與短徑比為 2:1，就表示視物角度（俯視）為 30°；橢圓長徑與短徑比為 3:1，就表示視物角度（俯視）為 22.5°；橢圓長徑與短徑比為 5:3，就表示視物角度（俯視）為 37.5°，依此類推（請參閱表 1-1）。

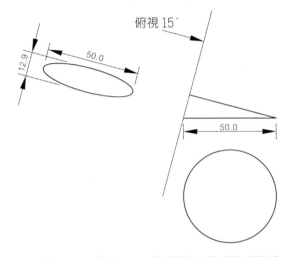

圖 29-1　俯視 15°，橢圓長徑與短徑比例約為 4:1

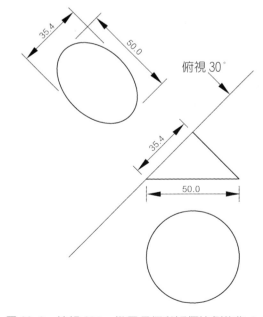

圖 29-2　俯視 30°，橢圓長徑與短徑比例約為 2:1

2. 依據橢圓長徑與短徑比,辨識一立方塊體頂面與側邊之視物角度:

　　要直接經由一立方塊體頂面之透視方形辨識視物角度較不容易,但如果先假想此一透視方形所存在之橢圓長徑與短徑比,即能知道視物角度。請參閱圖 30-1,頂面橢圓長徑與短徑比為 44.2:14.1,約等於 3:1,依表 1-1 可推知視物角度為 20°。圖 30-2 右側視邊橢圓長徑與短徑比為 54.5:39.9,約等於 4:3,所以右側視邊視角約為 50°。

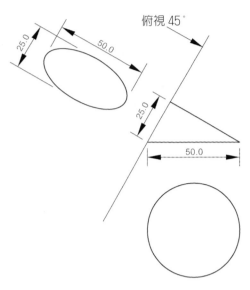

圖 29-3　俯視 45°,橢圓長徑與短徑比例約為 10:7

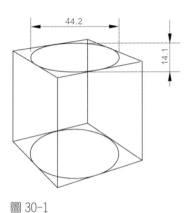

圖 30-1

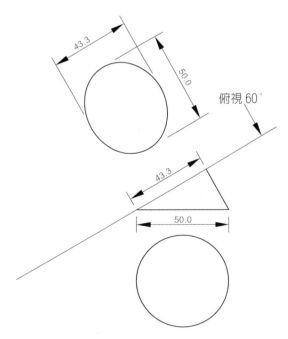

圖 29-4　俯視 60°,橢圓長徑與短徑比例約為 10:8.5

圖 30-2

3. 依據側邊比，辨識一物件之比例與視角角度：

　　如已知 aa'bb' 為一方形，$\overline{aa''}:\overline{ab''}$ = 60:48 = 10:8 時，可知右側視邊視角約為 55°，則左側視邊視角為 35°。設定左側視邊 $\overline{aa''}$ 至 $\overline{cc''}$ 之寬度 $\overline{a'c''}$ 為 $\overline{aa''}:\overline{a'c''}$ = 20:11，$\overline{a'c''}$ 寬度約為 33，則 $\overline{aa''}$、\overline{ab}、\overline{ac} 為一立方塊之三等邊。

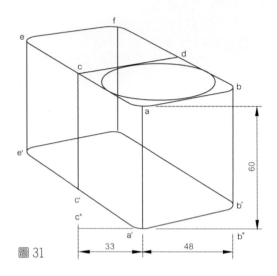

圖 31

4. 依據橢圓長徑與短徑比，辨識一物件之周邊 R 角（圓角）半徑：

　　如一物件周邊為 R 角時，要辨識此一 R 角尺寸，可假想此一 R 角所延伸的橢圓，理解此一橢圓的長徑尺寸代表直徑，就能知道半徑尺寸，即 R 角尺寸。如圖 32，當認知橢圓長徑尺寸約為 14 時，R 角半徑即為 7。

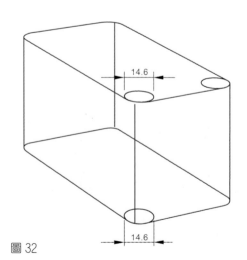

圖 32

5. 依據弧與線之切點，辨識一物件之周邊 R 角半徑：

　　從弧與線交接之切點，至邊緣的距離，即為 R 角半徑。

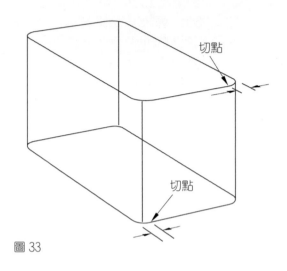

圖 33

6. 依據陰面，辨識一物件之周邊 R 角半徑：

　　從一物件之向光平面到邊緣 R 角時所產生的陰邊寬度也等於 R 角半徑（參閱圖 34）。

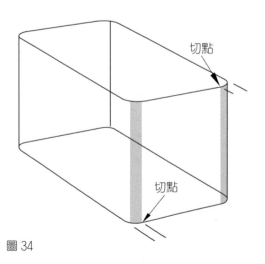

圖 34

7. 依據一圓柱或一物件頂面及底部橢圓角度之比,辨識高度及
 體積大小:

 圖 35-1 ～圖 35-3 三圓柱高度均與直徑等長,可知該圓柱體
適可容置於一與直徑等長之立方塊體內;圖 35-1 及圖 35-2,兩
者為視角不同的圓柱體,但由於兩者頂面橢圓與底部橢圓之短徑
比均為 3:4(橢圓長徑與短徑比之關係請參閱表 1-1),可知兩
圓柱體之高度均約為 25cm;圖 35-3 及圖 35-4,雖為直徑不同之
兩圓柱體,但由於兩者頂面橢圓與底部橢圓之短徑比均為 2:3,
可知兩圓柱之高度均約為 100cm。能預知一圓柱體的高度,大概
就能預知該圓柱體的體積或是容量。

以下圓柱體之頂面橢圓與底部橢圓短徑比及高度的比例關
係,是預想該圓柱體置於地面與吾人視距為約 5m 之狀況,經由
目測透視圖法求證的近似結果,理解此結果之比例關係,有助於
應用在其他類似的視覺辨識。

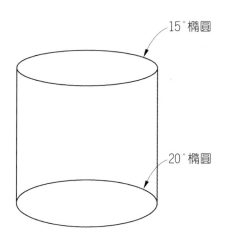

圖 35-1
頂面為 15°橢圓,底部為
20°橢圓,兩者橢圓短徑
比約為 3:4,經由測試該
圓柱體高度約為 25cm

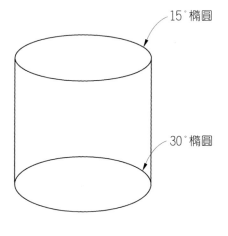

圖 35-3
頂面為 20°橢圓,底部為
30°橢圓,兩者橢圓短徑比
約為 2:3,經由測試該圓柱
體高度約為 100cm

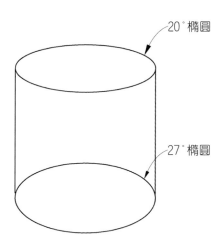

圖 35-2
頂面為 20°橢圓,底部為
27°橢圓,兩者橢圓短徑
比約為 3:4,經由測試該
圓柱體高度約為 25cm

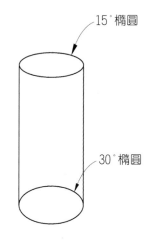

圖 35-4
頂面為 20°橢圓,底部為
30°橢圓,兩者橢圓短徑比
約為 2:3,經由測試該圓柱
體高度約為 100cm

8. 依據影子，辨識一物件之形狀：

　　圖 36-1 ～圖 36-4 是以平行投影之物件說明可以依據影子的形狀辨識真實本體的案例，反之，在構想表現圖上的發展過程，有時可以運用影子來強化本體實際形態。

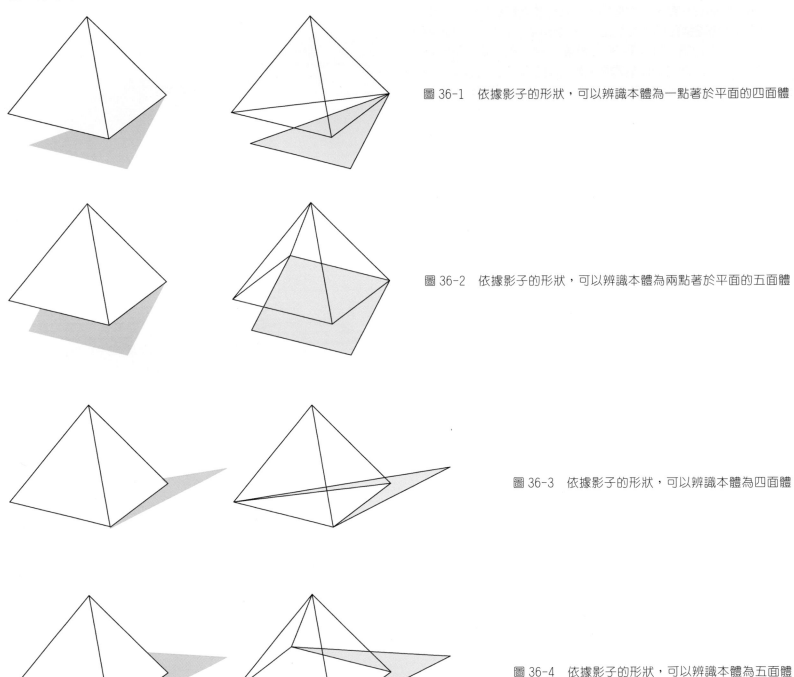

圖 36-1　依據影子的形狀，可以辨識本體為一點著於平面的四面體

圖 36-2　依據影子的形狀，可以辨識本體為兩點著於平面的五面體

圖 36-3　依據影子的形狀，可以辨識本體為四面體

圖 36-4　依據影子的形狀，可以辨識本體為五面體

9.　強化影子以幫助辨識一物件之立體感：

　　三視圖轉立面圖是辨識圖能力很重要的診斷，也是掌握 3D 形體很重要的基礎，圖 37 是比較特別的案例，首先必須要有先找到中心點 w 的概念，而就畫出的立面體，在大部分的角度看來，均呈現很不立體、很不確定的圖形，在此狀況之下，加上影子有助於理解確實的形態。

　　以下影子繪製案例，可依一般圖學模式畫出正確的影子，此案僅是強調以目測直覺方式可以很快的畫出影子，較符合現實環境的應用，如果能夠較為精準，其誤差吾人眼睛是很難辨識的。

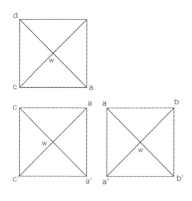

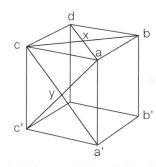

圖 37-1　先畫出 abcd 面之中心點 x 及 $\overline{aa'}$、$\overline{cc'}$ 面之中心點 y

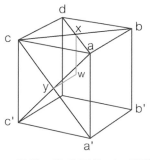

圖 37-2　x 點與 y 點分別依 abcd 面及 $\overline{aa'}$、$\overline{cc'}$ 面之垂直延伸途徑自然相交於 w 點，w 點即為立面體之中心點

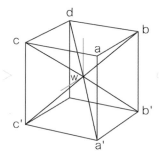

圖 37-3　連結 \overline{wd}、\overline{wc}、$\overline{wc'}$、$\overline{wa'}$、$\overline{wb'}$、\overline{wb} 等線段即完成立面體繪製

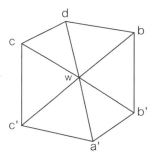

圖 37-4　完成後之立面體，是看起來很不立體、很不確定的 3D 形體

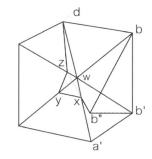

圖 37-5　假想 \overline{db} 為影子的投射界線，設定 b 點投射在 wa'b' 三角面上的 b" 點，因 wa'b' 為斜面，依比例，直覺判斷設定 x 點於 $\overline{wa'}$ 上。因 wdc 面與 wa'b' 面為同一角度斜面，設定 z 點，z、x 與 b" 點均在同一直線上，設定 y 點，\overline{xy} 與 \overline{db} 平行（注意透視）最後連結 b"xyzd 各點，即完成 \overline{db} 投射在本體的影子線

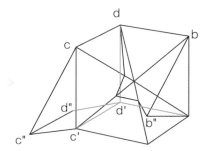

圖 37-6　將 \overline{cd} 之影子線投射在地面為 $\overline{c''d''}$，$\overline{cc''}$ 與 $\overline{bb''}$ 為平行（注意透視），連結 $\overline{c'c''}$ 及 $\overline{d'd''}$，完成影子的繪製

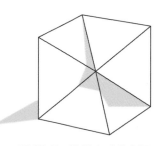

圖 37-7　繪製完成的影子

PENCIL TECHNIQUE

色鉛筆技法

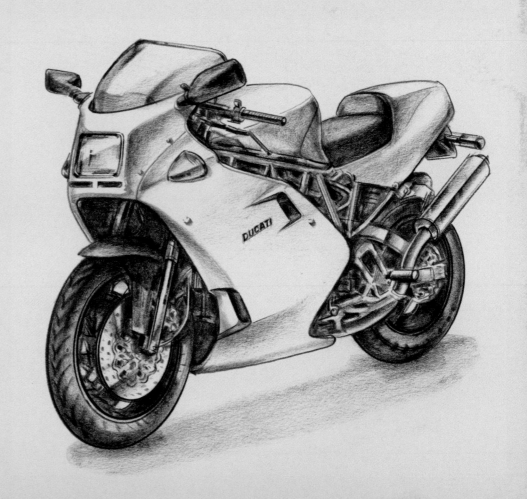

色鉛筆是目前最有效率，最容易學習的構想表現工具。在現實環境，絕大多數的狀況，使用色鉛筆的構想表現已足以應付。色鉛筆適用於構想草圖的發展，也可以精細描繪，作為對外的提案使用。由於較容易取得，價格不高，幾乎是隨時隨處可用，是最不可能被電腦繪圖取代的工具。色鉛筆簡便、快速，在掌握構想草圖的階段，更能突顯其重要性，應是現代最重要的構想發展畫材。

工具與技法

色鉛筆：　常用品牌如 BERO、SANFOR 等均可，使用次數最多的是黑色，選擇黑色代號 PC935 較為適合，因為硬度較佳，較不易斷裂。

紙　張：　一般麥克筆專用紙，都非常適合色鉛筆，一般影印紙亦可選用，雖較便宜，但因表面較為粗糙，平塗時較不易均勻。

用　具：　削鉛筆機（最好選用自動削鉛筆機較有效率），墊板（厚疊報紙或 EV 軟墊），可夾換色鉛筆之 圓規、圓板、橢圓板、三角板、直尺、R 規等。

1. 線

徒手畫出的線

依直尺畫出的線

依 R 規畫出的線

偏鋒筆觸

偏鋒筆觸

偏鋒筆觸

2. 面

偏鋒筆觸＋平塗

鉛筆偏鋒平塗

鉛筆偏鋒漸層

3. 邊

徒手以偏鋒筆觸依曲線邊線留白

徒手以偏鋒筆觸強調邊線

依直尺以偏鋒筆觸強調邊線

以直尺依直線邊緣強調偏鋒筆觸

偏鋒筆觸

偏鋒筆觸

以下是以黑色色鉛筆繪製手機的案例，此案例亦是以目測透視圖法畫出之 10cm 立方塊體框架為基準，繪出較接近吾人眼睛所看到的手機透視過程，手機大小是依據下一頁手機外觀簡易尺寸。

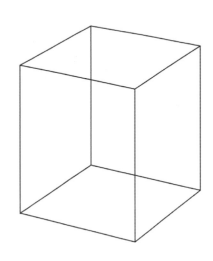

1. 以目測方式畫出兩點透視，上視約 25°，左右視窗各為 60° 及 30° 之 10cm 立方塊體之輪廓線框

2. 將 10cm 立方塊之輪廓線框置於一般麥克筆專用圖紙的下方，依據立方塊之透視比例，畫出手機外框長寬高之矩形線框

球體直徑

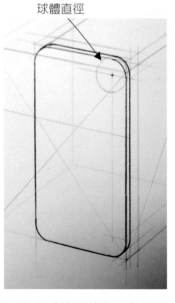

3. 畫出手機四邊的 R 角及厚度，由於手機背部四邊為接近球面，因此先取球體的中心，依球體直徑畫圓，可知此透視角度看不到背部四邊的球面，只看到約 3mm 寬的外框厚度

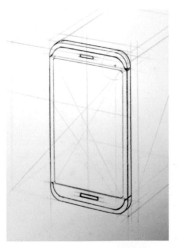

4. 畫出手機相關部品輪廓線

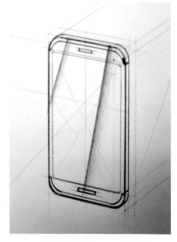

5. 計畫反光面

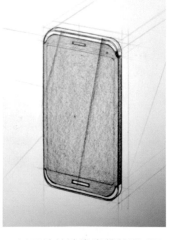

6. 以平塗技法畫出螢幕質感及陰面

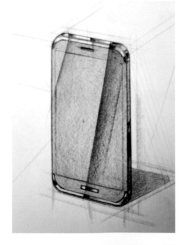

7. 強調金屬 CHROME（鍍鉻）質感、反光面及畫出影子

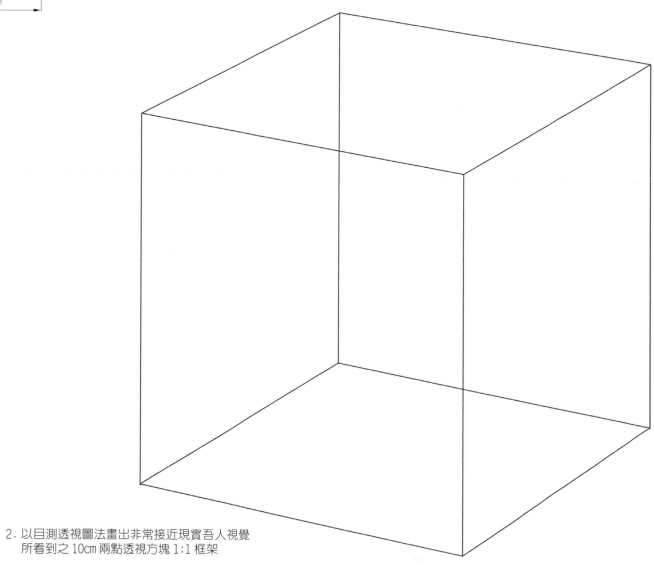

1. 手機外觀之簡易尺寸

2. 以目測透視圖法畫出非常接近現實吾人視覺
所看到之 10㎝ 兩點透視方塊 1:1 框架

以下是以黑色鉛筆技法表現球鞋的繪製過程。

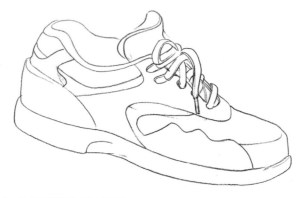

1. 先以黑鉛筆畫出輪廓

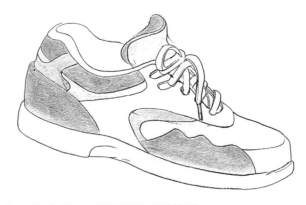

2. 以平塗技法計劃球鞋表面布質顏色

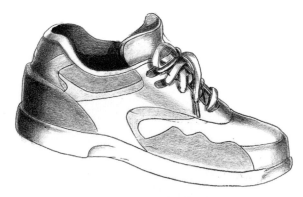

3. 決定光源的方向，先粗略的畫出陰影

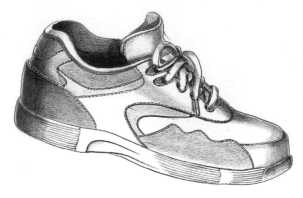

4. 畫出布質感縫線及鞋底的紋路質感

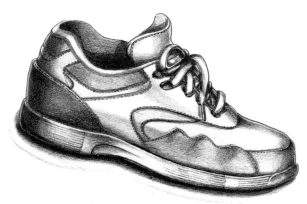

5. 精準的強調細節陰影及皮質的質感

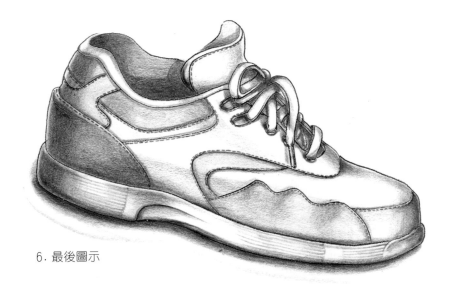

6. 最後圖示

以下是以黑色鉛筆技法表現摩托車的繪製過程。

1. 以黑鉛筆畫出輪廓線

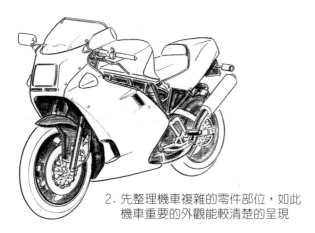

2. 先整理機車複雜的零件部位，如此
機車重要的外觀能較清楚的呈現

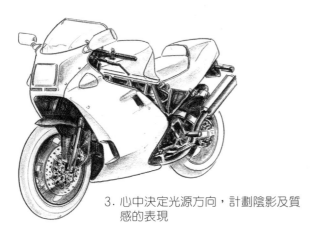

3. 心中決定光源方向，計劃陰影及質
感的表現

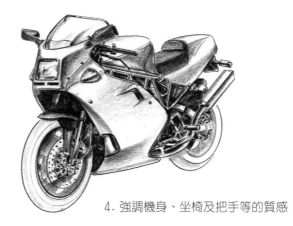

4. 強調機身、坐椅及把手等的質感

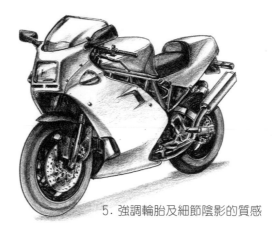

5. 強調輪胎及細節陰影的質感

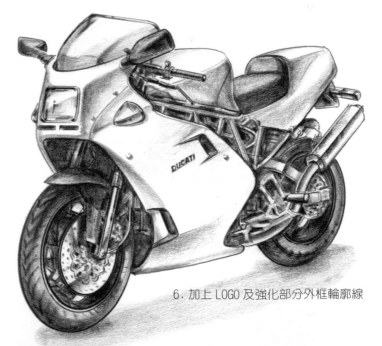

6. 加上 LOGO 及強化部分外框輪廓線

案例：飾品展示架

畫材：色鉛筆

紙張：麥克筆專用紙

技法：先確認產品展示的種類、數量、功能，以及展示架生產時適合使用的材質、費用、數量及主題等。構
想發展初始，需有產品展示平面排列的概念，預想展示的效果，注意展示產品與展示架之間的比例關
係，本案例為桌上型展示架，透視角度必須精準掌握，第一構想圖完成後，後續構想圖運用麥克筆專
用紙之些微透明特性，將之覆蓋於第一構想圖上方，依據第一構想圖之透視及比例，以色鉛筆發展概
念草圖，即能有效且快速的掌握。

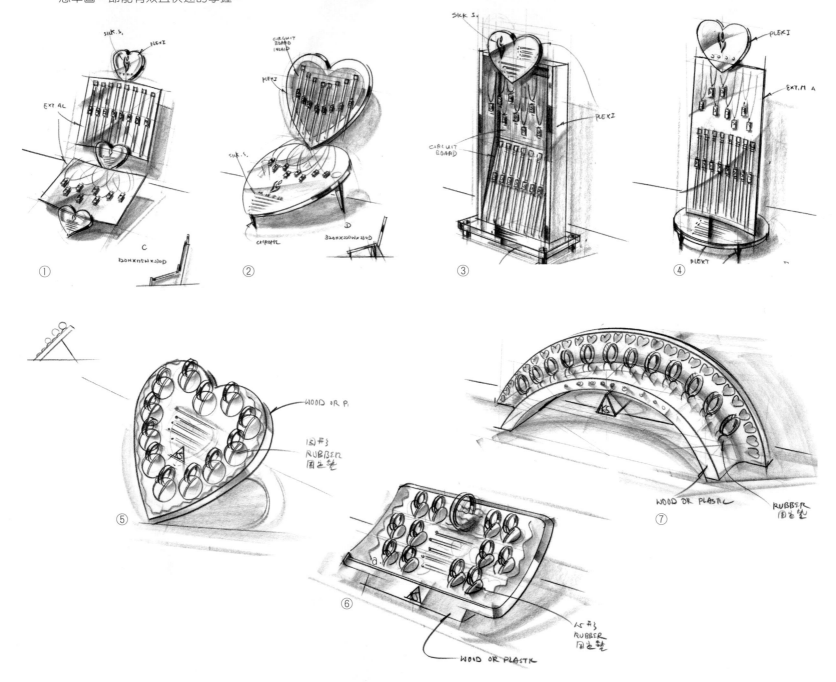

案例：戒指

畫材：色鉛筆

紙張：麥克筆專用紙

技法：為能有效掌握戒指構想草圖的發展，透視圖及三視圖的技法宜相互並用，適度運用橢圓板繪製以提高
效率，遇有不定型之弧線或曲面，則以徒手繪製為宜。同一物件時，徒手繪製之輪廓線盡可能與橢圓
板繪製之輪廓線一致。圖①～圖⑦為以徒手為主繪製的構想草圖，注意線條的流暢性、圖⑧及圖⑨為
以三視圖表現的構想草圖，圖⑩為以橢圓板繪型、多樣單一角度的構想草圖，方便草圖相互之間的構
想比較；圖⑪則以徒手輕鬆繪型的構想草圖。

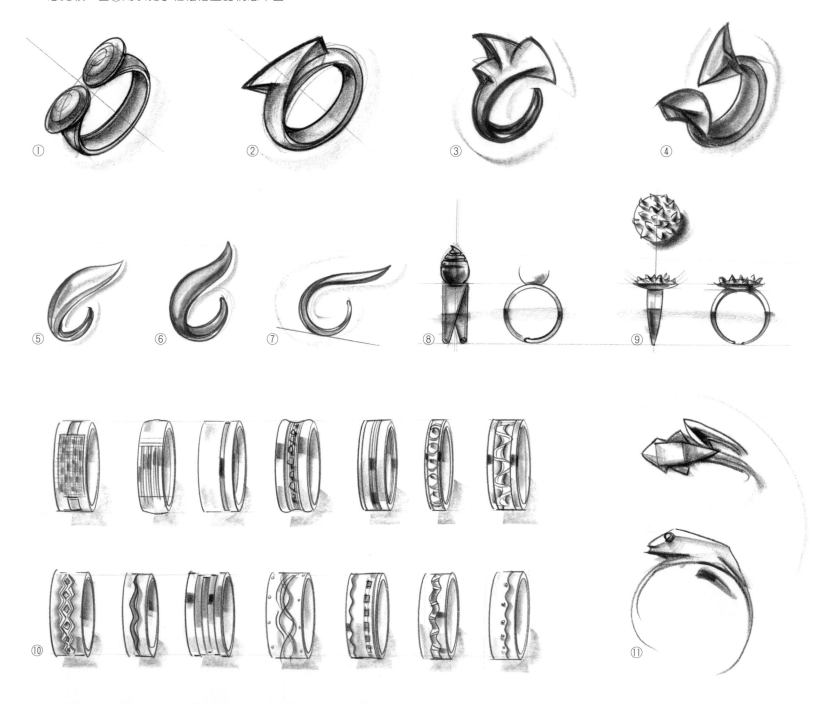

案例：胸針 I
畫材：色鉛筆
紙張：麥克筆專用紙
技法：繪製的過程就是構想發展的過程，較接近「加」的方法。將可能的造形元素，
　　　以嘗試併合的方法，隨創意思考與手繪的動作同步進行，直到自認為適當的程
　　　度，最後強調陰影及材質質感。圖①～圖②是以透視表現的構想。圖③～圖⑤
　　　為以三視圖表現胸針構想草圖。圖⑥～圖⑩以透視圖表現胸針構想草圖，草圖
　　　發展過程就是設計過程，接近「加」的方式呈現，其結果非繪製前能完全預估
　　　的狀況。

⑥

③

⑦

①

④

⑧

⑨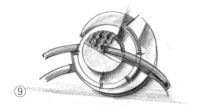

②

⑤

⑩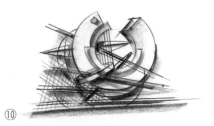

案例：胸針 II

畫材：色鉛筆

紙張：麥克筆專用紙

技法：圖①～圖⑧為以三視圖發展之胸針構想草圖，碎鑽以小小圓圈替代位置即可，
　　　運用筆觸深淺、速度感及陰影表現物件高低主體的質感。

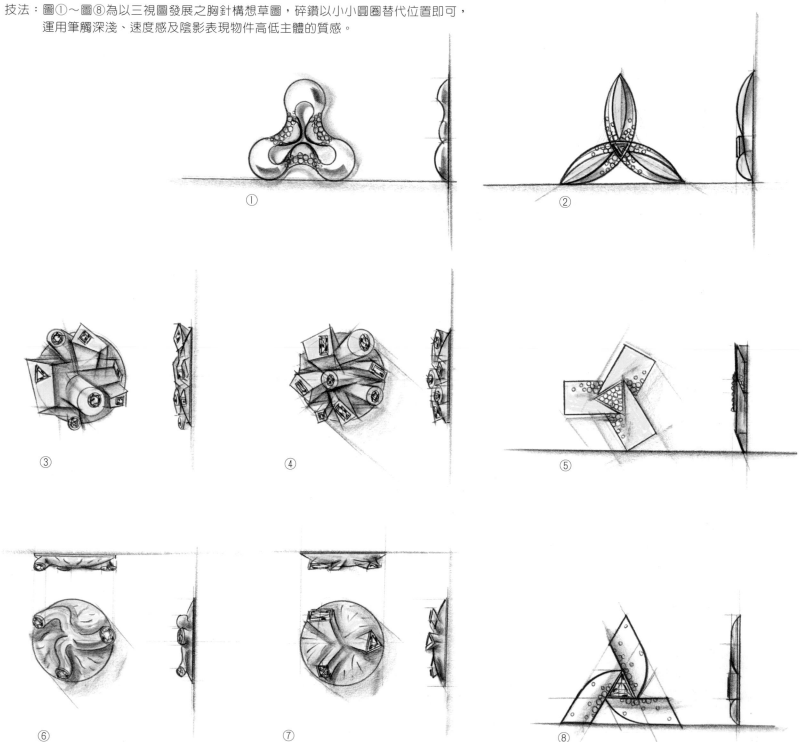

案例：保特瓶、鑰匙圈、墜子

畫材：色鉛筆

紙張：麥可筆專用紙

技法：保特瓶表面的複數小斜面構成是很複雜的狀況，發展構想時，直接以平行投影三視圖的方式呈現，是較實際的創意發想途徑，鑰匙圈及墜子因構想發展前，通常已設定發展方向及尺寸大小，因此，亦直接以三視圖的方式繪製，準確掌握陰影，始能傳達立體感的強度。

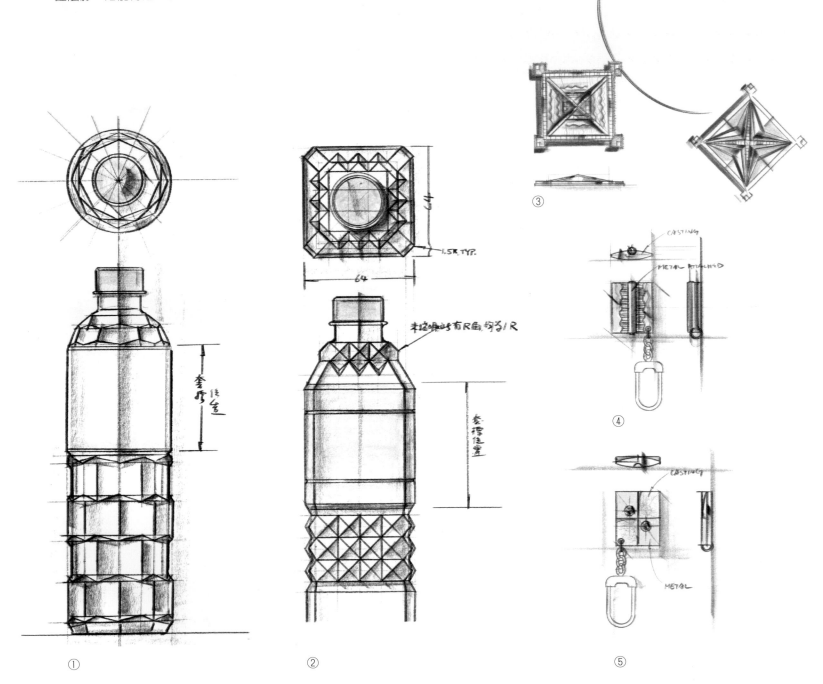

案例：吹風機

畫材：色鉛筆

紙張：麥克筆專用紙

技法：此案吹風機因涉及內部零件規格限制，直接以三視圖 1:1 的構想發展較為實際，對後續發展的作用也比較大，注意圓弧變化與內部零件的關係，輪廓線宜精準，以鉛筆側鋒畫出圓柱體加陰影，會更快速。

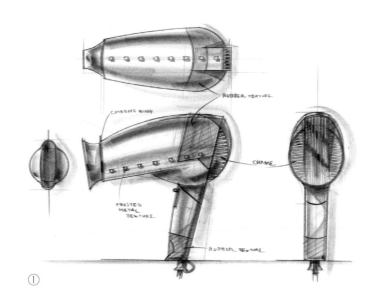
①

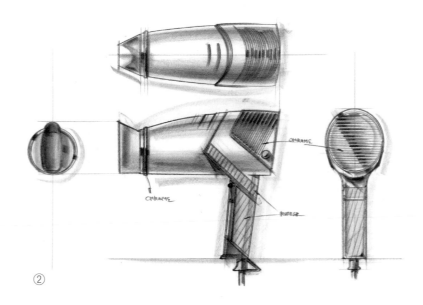
②

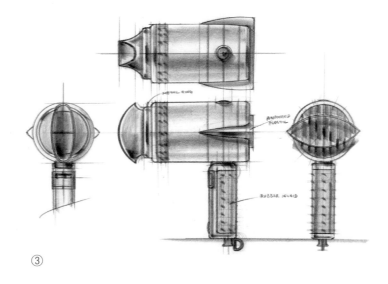
③

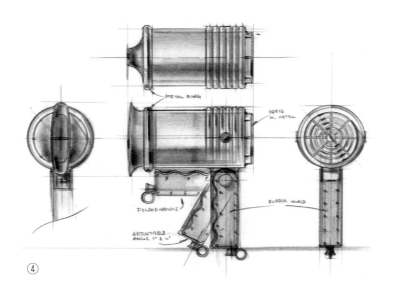
④

案例：美容椅

畫材：色鉛筆

紙張：麥克筆專用紙

技法：先完成圖①黑色輪廓線，將麥克筆用紙置於上方，以圖①為底稿，藉助圖①之
　　　透視角度與比例，發展其他設計構想圖，待所有設計構想圖黑色輪廓線完成後，
　　　先統一畫上有顏色的部分，如粉紅色、黃色、藍色等，最後以黑色筆統一畫上
　　　陰影及質感。

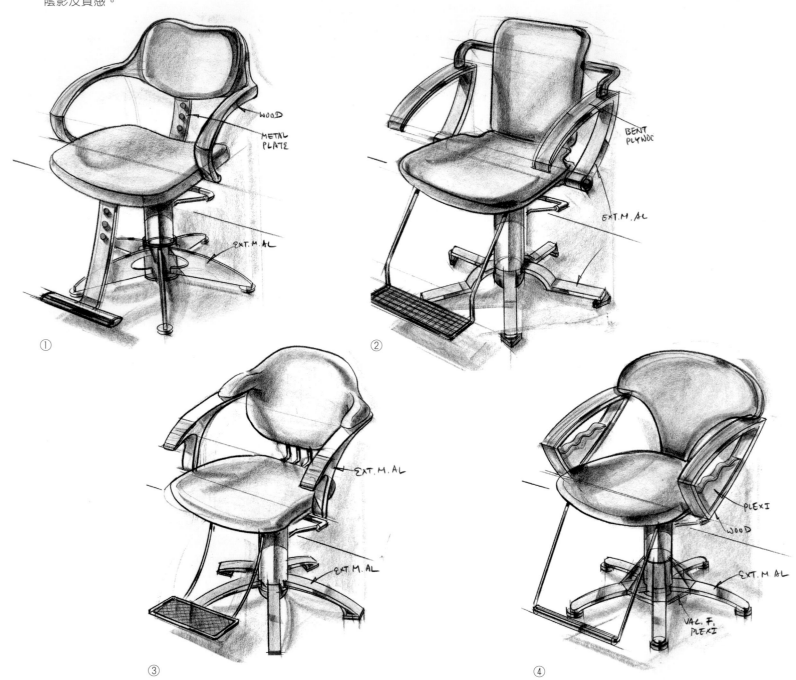

案例：景觀雕塑

畫材：色鉛筆

紙張：麥克筆專用紙

技法：景觀雕塑有機體的表現，以徒手繪製較為適合。黑色輪廓線
　　　以一氣呵成方式完成後，先以黃及綠輕畫方式打底，再以黑色
　　　強調質感及陰影。

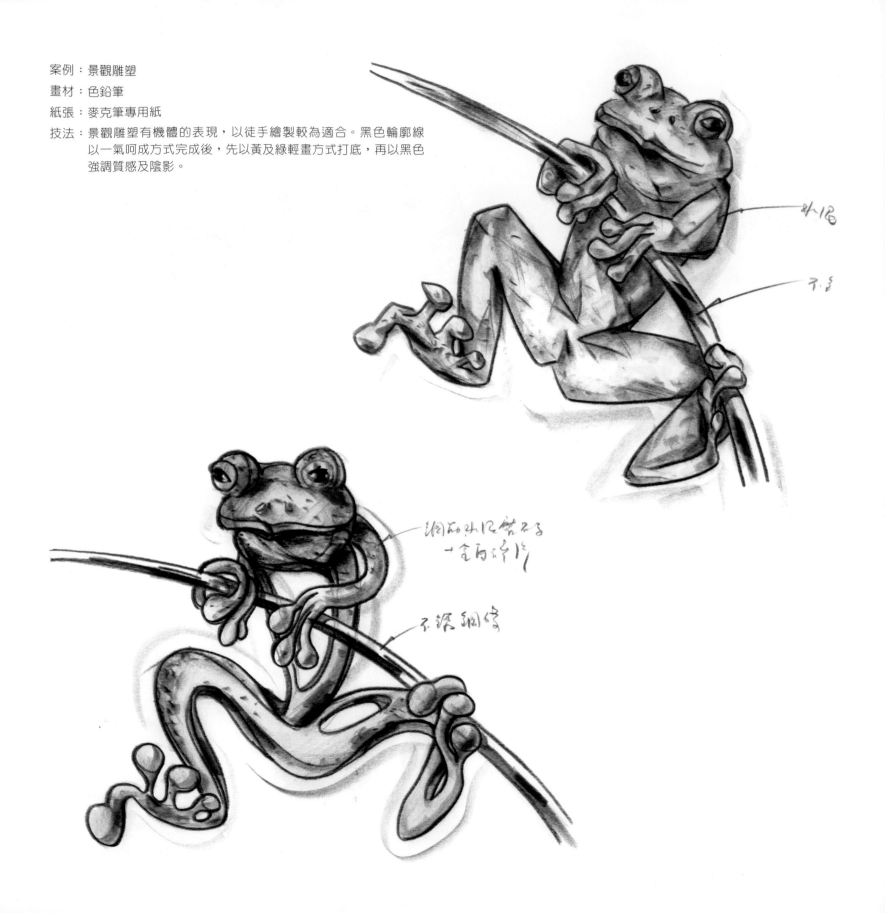

MARKER TECHNIQUE

麥克筆技法

麥克筆還是目前較普遍、容易學習的構想表現工具，既適用於構想草圖的發展，也可以進行精細的描繪。麥克筆的簡便快速技法，在處理構想草圖的階段，更能突顯其重要性。華麗、高彩度是麥克筆重要的特性，十分適合表現商業性的物件與氛圍。平塗、漸層、重疊、層次、混色、筆觸等，都是適合麥克筆表現的效果，尤其是麥克筆不融於水的特性，在以白圭筆強調向光界線時，搭配起來特別方便。

工具與技法

麥克筆：　常用品牌如 COPIC、CHARTPAK、SHOW 等均可。
紙　張：　一般麥克筆專用紙，都非常適合。
用　具：　紙膠帶、圓規、圓板、橢圓板、三角板、直尺、R規（弧度規）等。

　　右頁為無主題之麥克筆意象圖，說明麥克筆繪製之技巧。

抓緊麥克筆，由左而右，以徒手滑動的方式，自然產生重疊輕重木紋質感

漸層質感

麥克筆打底後，以色鉛筆繪製布質質感

以麥克筆打底，再以尖頭筆觸表現地毯質感

暈染及不規則筆觸效果

抓緊麥克筆，由左而右，以徒手滑動的方式，自然產生重疊輕重木紋質感

麥克筆打底後，以白色色鉛筆畫出細小橫線，表現鋁髮絲質感

麥克筆平塗質感

不鏽鋼質感

不鏽鋼質感打底，再以白色色鉛筆畫出細小橫線，表現髮絲

以麥克筆打底，再以細點表現水泥質感

以麥克筆暈染及擦拭技法打底，再以白色色鉛筆表現皮質質感

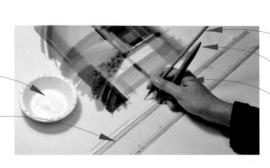

白圭筆

銅棒或玻璃棒、鋁棒等

標準握筆方式，將銅棒等尾端置入溝尺之溝槽內，隨溝槽滑動，即能帶動白圭筆畫出直線

廣告顏料

溝尺之溝槽

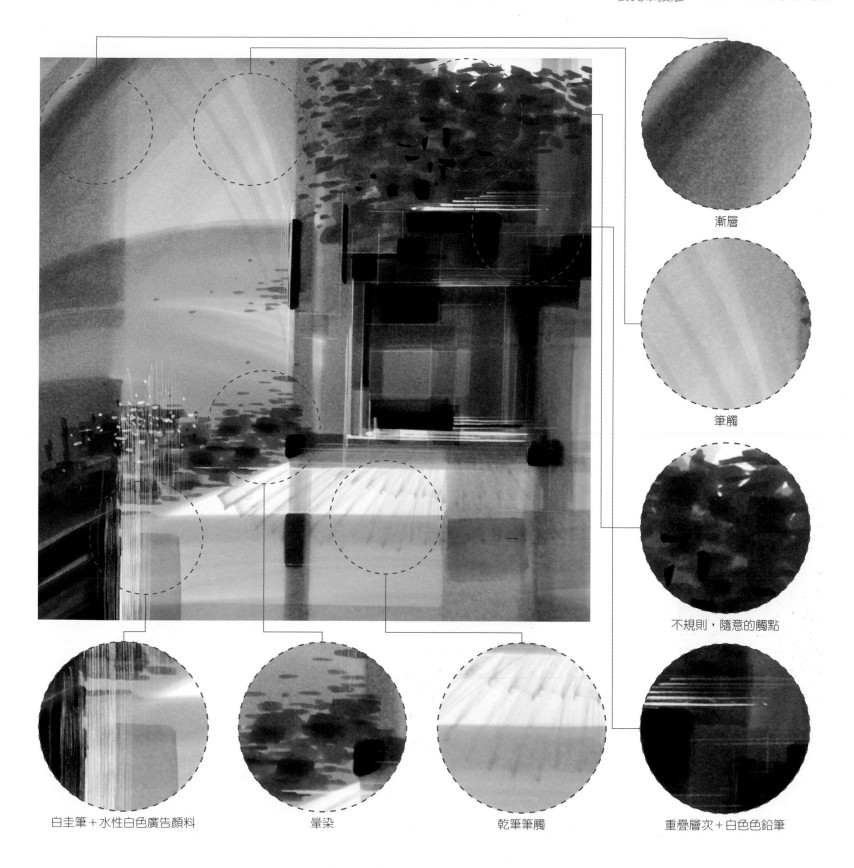

漸層

筆觸

不規則,隨意的觸點

白圭筆+水性白色廣告顏料

暈染

乾筆筆觸

重疊層次+白色色鉛筆

以下是以麥克筆繪製手機的過程。

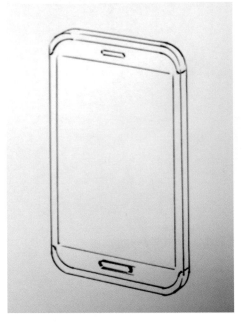

1. 水性簽字筆畫好輪廓線

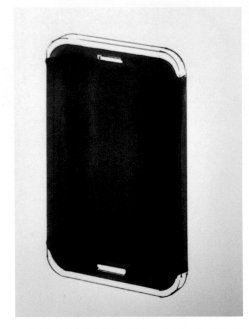

2. 以麥克筆平塗技法打底，金屬 CHROME（鍍鉻）質感位置留白

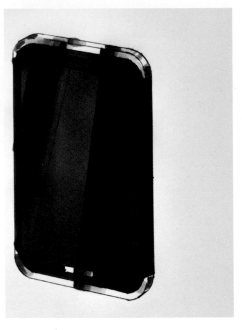

3. 加深暗面以強調螢幕反光面，及金屬 CHROME 質感

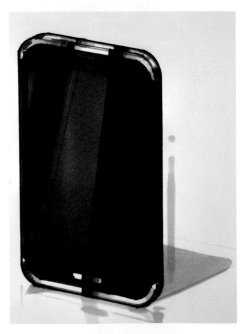

4. 以約 0.8mm 之黑色麥克筆將外框再描繪一次，及強調相關的 R 角

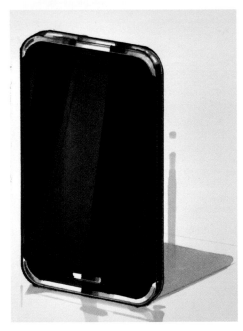

5. 以白色鉛筆強調逆光界線

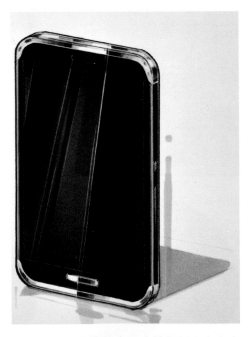

6. 最後以白圭筆及白色水性顏料畫出向光界線及金屬 CHROME 的細部質感

以下是以麥克筆繪製展示桌之過程。

1. 水性簽字筆繪製輪廓線及計畫影子位置與
 光源方向

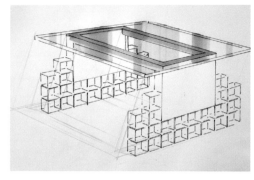

2. 計畫玻璃桌面的反光面

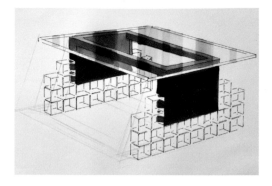

3. 表現透明質感，在玻璃桌面遮蓋下的物件，
 比實際本色要淡些，注意反光面的一致性

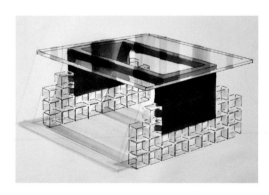

4. 依據光源方向畫出影子

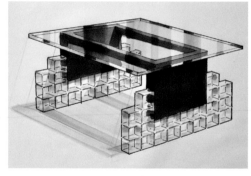

5. 先以淺色麥克筆以較隨意、輕鬆的方式畫
 出玻璃磚的質感，再以約 0.8mm 之黑色油
 性麥克筆再畫外框輪廓線一次，如此能凝
 聚展示桌本身的型態及強化面的空間感

6. 最後以白圭筆及白色廣告顏料描繪細部

7. 這是另一張不同顏色，但光源方向與技法
 相同的展示桌

以下是以麥克筆進行內部結構、配置及顏色計畫表現。

　　這是依三視圖表達汽車內部配置的基本技法，也是設計汽車的基本概念，內部配件包括座椅、方向盤、引擎等，因本構想為電動車概念圖，電池的配置及占有空間也是配置的重點。先以水性簽字筆依比例畫出汽車外觀輪廓及內部配件位置，再以不同顏色麥克筆將不同配件平塗區隔，最後用較粗之麥克筆強調重要物件輪廓。

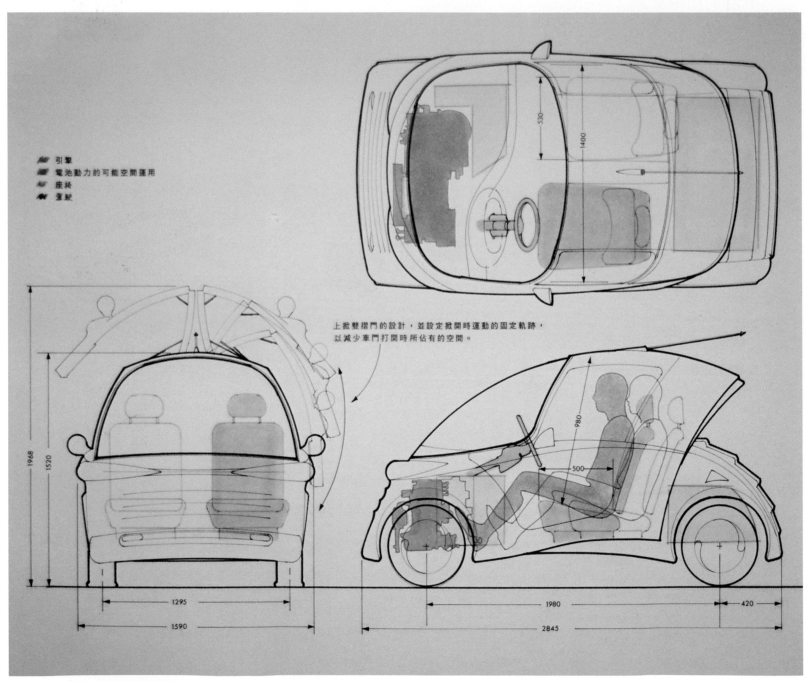

圖6

以下以深色背景襯托金屬質感之表現。

　　圖 7-1 及圖 7-2 是以麥克筆繪製剪貼於黑色粉彩紙上，再以白圭筆及黃色水性顏料繪製細節的金屬筆技法，黑色粉彩紙更有強化、襯托 K 金金屬筆筆身表現的作用。

圖 7-1

刻意放大以麥克筆繪製表現筆夾的技法

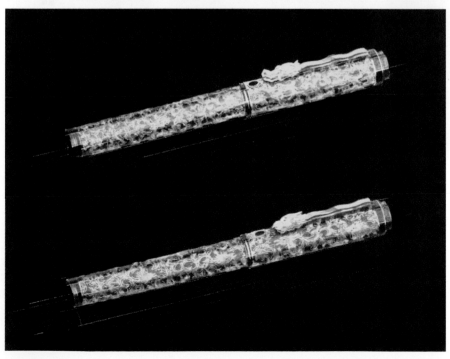

圖 7-2

以下搭配麥克筆繪製、剪、彩印、貼之技法表現。

　　下圖是梳子系列準備提案的表現技法，計有扁梳、圓梳、大頭梳、及排骨梳
等4種梳子共計3個系列的構想圖，因此只要畫出3種不同的把手，及各一型
的梳子，分別將之彩色影印，剪貼即能構成3個系列，共計12張圖的表現構想。

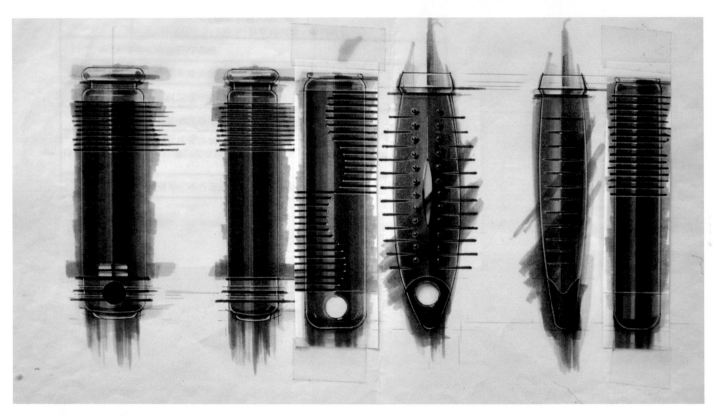

1. 準備用剪貼的方式表現，所以使用麥克筆繪製時較為輕鬆及自由，拼貼後準備彩色影印四份

2. 每一種不同功能之梳子各繪製一型，將之割下，貼在預設擱置之黑色粉彩紙上，請注意預留貼附把手的位置，準備各彩色影印三份

完成後之第一型依序為：大頭梳、圓梳、扁梳及排骨梳構想圖

完成後之第二型：圓梳構想圖

完成後之第三型：大頭梳構想圖

PASTEL TECHNIQUE

粉彩技法

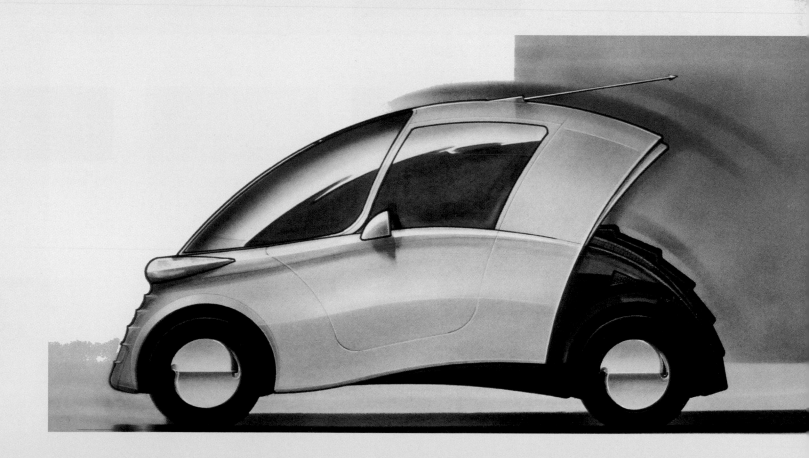

粉彩技法是最有變化、最有彈性的構想表現工具。在表現曲面、反光面、漸層、大面積、背景以及營造畫面氣氛等，均非常適用。粉彩畫作需要較高的技巧，作畫過程亦需要較多的用具配套。粉彩可用於構想草圖的發展，也可以精細的描繪，搭配其他材質使用，如麥克筆或色鉛筆等，亦很適合。粉彩技法不僅適用於產品表現，也適用於藝術性的畫作，是值得學習的技法。

工具與技法

粉　彩：　軟或硬條狀粉彩均可，將之刮成粉末狀，便以用手指塗抹作畫。

紙　張：　一般麥克筆專用紙、粉彩紙、影印紙等。

用　具：　紙膠帶、圓規、圓板、橢圓板、三角板、直尺、R規、固定膠、白圭筆、廣告顏料、磁性畫板及磁性不鏽鋼片、軟橡皮、紙巾、細毛刷等。

右頁以一張無主題的粉彩意象畫，說明粉彩繪製相關的技法。

霧面塗裝質感

亮面塗裝質感

以粉彩塗抹漸層質感

以粉彩塗抹不規則漸層質感

粉彩塗抹後，以白色色鉛筆畫出細小橫線，表現鋁髮絲處理質感

粉彩塗抹後，以紙巾及軟橡皮擦拭，表現反光面質感

粉彩表現木紋質感

粉彩表現木紋質感

強調鋁髮絲對比差較小之質感

粉彩塗抹後，以白色色鉛筆畫出細小橫線，表現不銹鋼髮絲霧理質感

粉彩塗抹後以擦拭的方式表現皮質質感

粉彩塗抹後，以色鉛筆畫出布質質感

用美工刀將條狀粉彩刮成粉末狀，以方便手指沾粉及調色

美工刀

條狀粉彩

軟橡皮

用手指沾粉塗抹的方式作畫，要注意手指沾粉的量及手指塗抹的力道

R規，可視為一種畫弧的畫規，特別的形狀可應用適當的畫規完成

毛質細軟的排筆，是將粉彩畫過程中，多餘的粉末刷除的有力工具之一

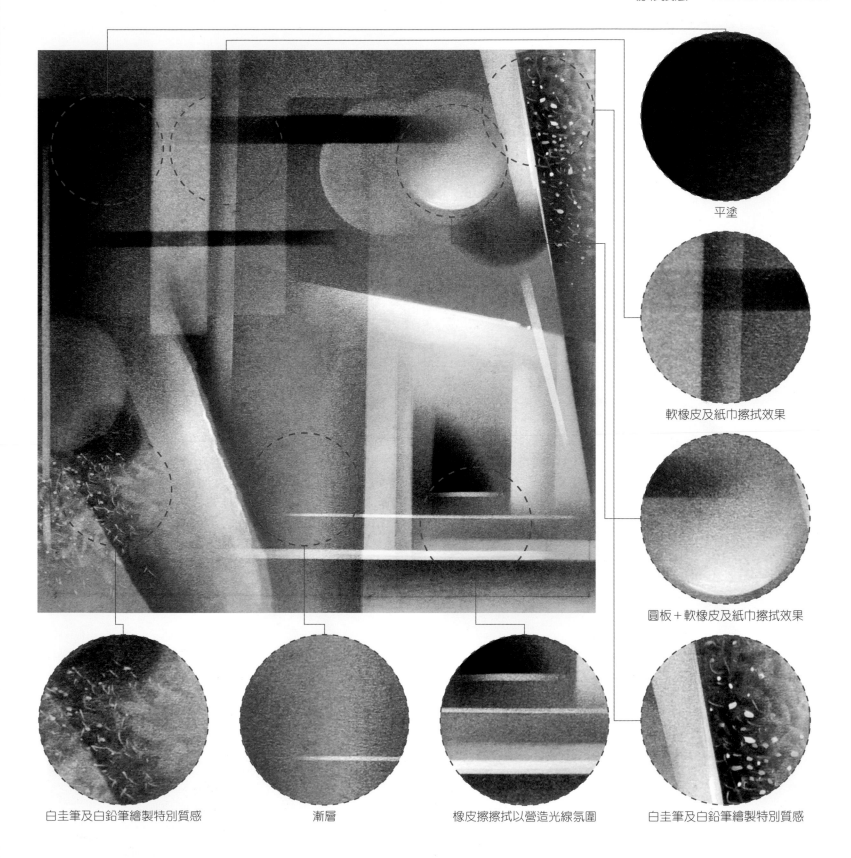

平塗

軟橡皮及紙巾擦拭效果

圓板＋軟橡皮及紙巾擦拭效果

白圭筆及白鉛筆繪製特別質感　　　漸層　　　橡皮擦擦拭以營造光線氛圍　　　白圭筆及白鉛筆繪製特別質感

以下為主要以粉彩表現的車體繪製技法過程。

　　水性或油性輪廓線完成後，先以麥克筆依據預設光源方向將車體陰面作有計劃的繪製，有助於稍後塗抹粉彩的判斷。接著粉彩由淡而濃，循序漸進，完成打底動作，在使用粉彩固定膠之前，先以軟橡皮將麥克筆陰面沾粉部分擦拭乾淨。噴上粉彩固定膠後，強化輪廓線，最後以白圭筆強調向光界線及材質對比等細節。

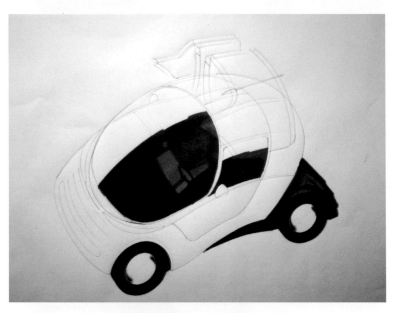

1. 輪廓線完成後，以麥克筆有計劃的繪製車窗及輪胎部位

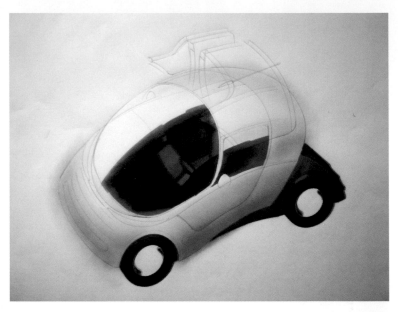

2. 以粉彩打底，注意逆光光源及車身的弧面變化

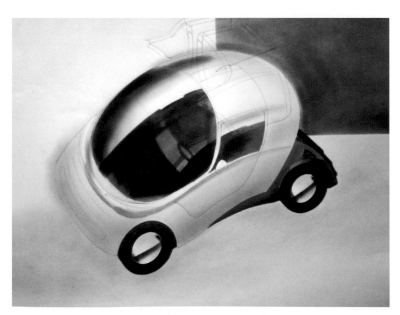

3. 以粉彩強化玻璃質感的對比，及計畫背景的表現

4. 以逆光光影與背景融合的方式強化車身的對比

5. 以軟橡皮擦拭技法，整理各部分的光影變化及使得畫面整潔，且強調外框
　　輪廓線

6. 最後以白圭筆描繪細節

以下是主要以粉彩表現的車體繪製技法。

1. 輪廓線完成後先以麥克筆繪製車窗、輪胎等部位，要先計畫好車窗對比的質感表現

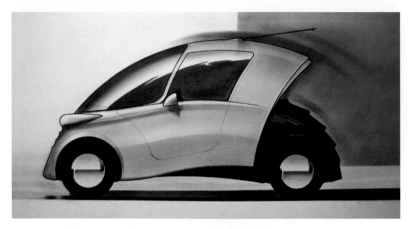

2. 以粉彩表現車體的弧面變化，車窗的對比營造為重點，再以軟橡皮擦拭技法，強化各部位的質感

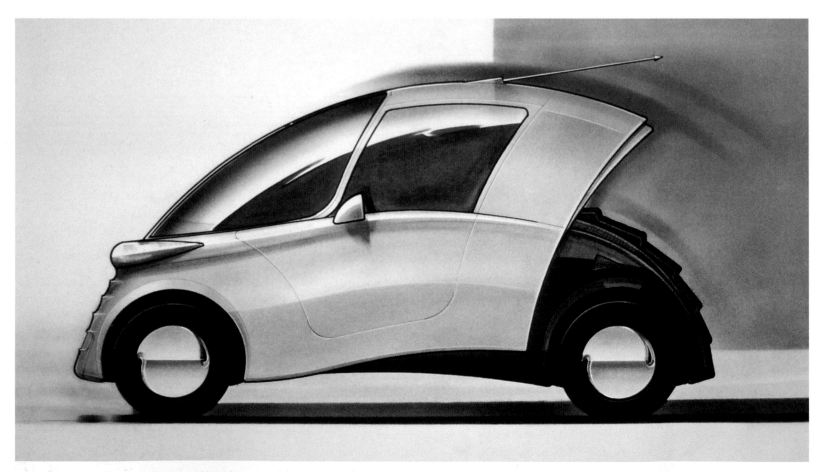

3. 強調外框輪廓線，最後以白圭筆描繪細節

以下是以粉彩表現手機的繪製過程。

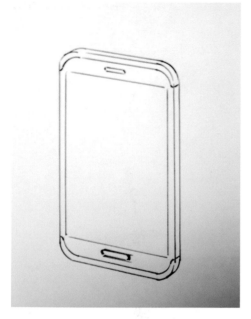

1. 以水性簽字筆畫出的輪廓線

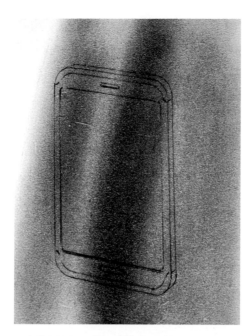

2. 以粉彩大膽塗抹背景，注意反光面的位置

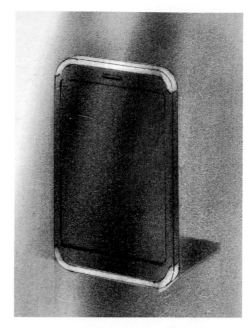

3. 將金屬 CHROME 沾粉的位置，以軟橡皮擦拭乾淨，且加重螢幕的厚實感及畫出影子

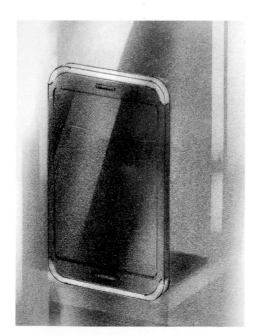

4. 以軟橡皮擦拭反光面及擦拭背景以兼顧光線及反光面的一致性且營造空間的氛圍，噴上粉彩固定膠

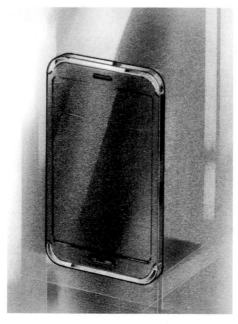

5. 以麥克筆強調金屬 CHROME 質感，且以約 0.7mm 粗之油性簽字筆強調輪廓線，再以白鉛筆畫上逆光界線

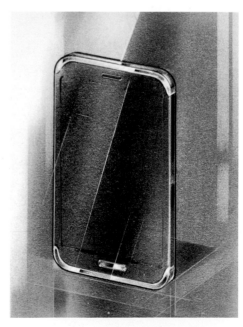

6. 最後以白圭筆及水性白色顏料畫出向光界線及金屬 CHROME 細節質感

MARKER + PASTEL TECHNIQUE

麥克筆＋粉彩技法

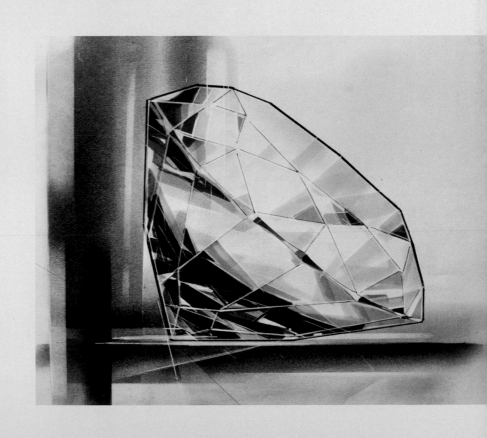

麥克筆屬於華麗、鮮豔、彩度較高的畫材,而粉彩是屬於沈穩、低彩度的特性;小面積較適合以麥克筆畫,大面積、曲面、反光面則較適合粉彩畫,因此,麥克筆與粉彩相互搭配使用,各取優點,將產生互補作用,如主體以鮮豔的麥克筆表現,背景、陰影等由粉彩掌控氛圍,就是一種很好的搭配技法。

工具

麥克筆+粉彩:前述相關麥克筆及粉彩介紹。

紙　張:一般麥克筆專用紙,都非常適合。

用　具:前述麥克筆及粉彩相關用具。

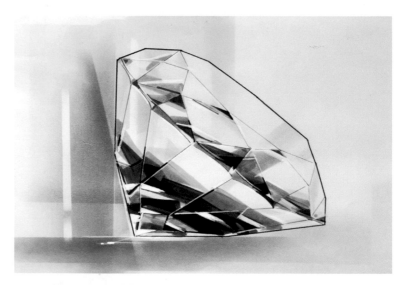

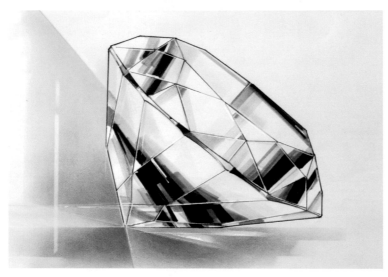

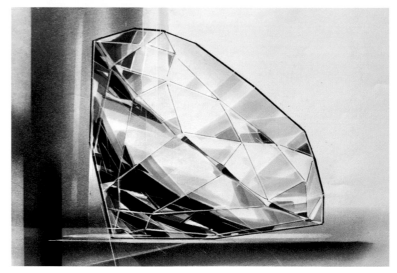

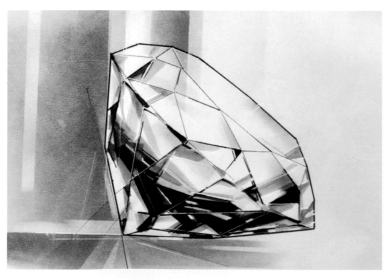

以上為四張大鑽石不同氛圍的畫法,當決定光源的方向角度不同時,繪製結果也將因而改變,鑽石本身為麥克筆繪製,較易掌握切面及光源變化;背景與光影,依據鑽石本身繪製之光源角度,由粉彩表現,能很快速的營造鑽石情境亮麗的質感。

以下是以麥克筆＋粉彩技法繪製大鑽石的過程。

1. 以水性細線簽字筆畫出的輪廓線

2. 深色麥克筆依據心中光源設定的方向，以接近三角面的構成打底，注意鑽石本身的錐形體

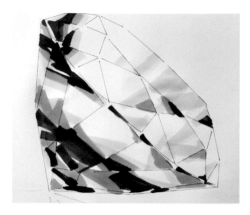

3. 以淺色麥克筆補強細部，注意光線方向

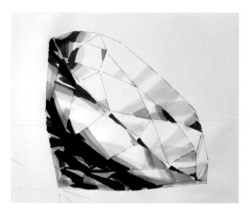

4. 以黃色及藍色麥克筆強調鑽石折射產生之色光變化，同時再補強細部

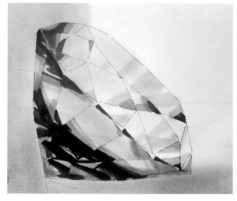

5. 以藍色粉彩塗抹背景，右上部迎光方向留白

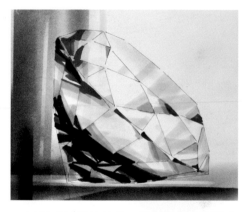

6. 以深色粉彩塗抹後再擦拭，營造光線的對比

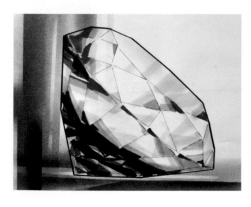

7. 以 1mm 粗之黑色麥克筆再描繪外框一次，注意僅描繪外框，如此，有強化鑽石本身的形態及與空間的關係

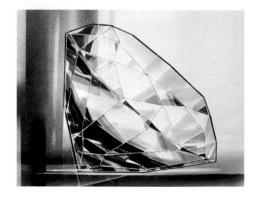

8. 最後以白色鉛筆、白圭筆及白色水性廣告顏料描繪細節，必要時，可用紅色麥克筆再強調鑽石切面的折射

以下是以麥克筆＋粉彩的技法表現手機的繪製過程。

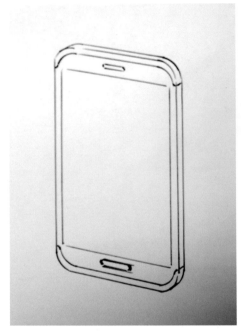

1. 以水性簽字筆畫出輪廓線

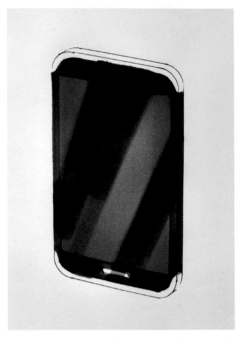

2. 心中決定光源方向，以麥克筆畫出螢幕
 反光面及黑色塑料的區域

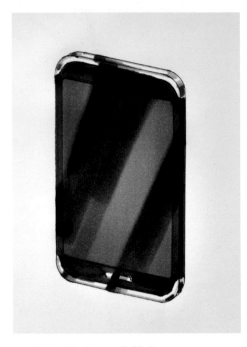

3. 表現金屬 CHORME 的質感

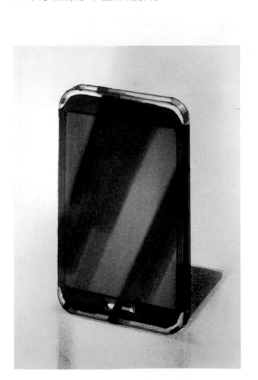

4. 以粉彩塗抹背景及影子

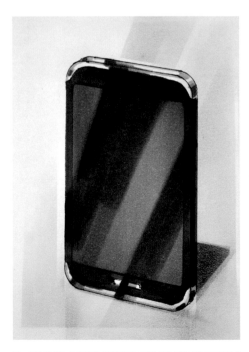

5. 將手機本體沾粉彩的區域以軟橡皮擦拭
 乾淨，且以軟橡皮擦拭背景，營造空間
 氛圍

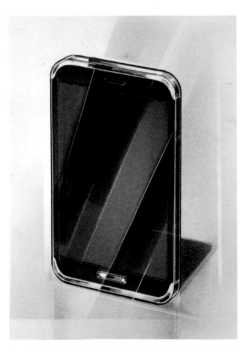

6. 以白圭筆及白色水性顏料畫出向光界線
 及金屬 CHROME 的細節質感

以下是以麥克筆 + 粉彩表現 10cm 直徑水球技法的過程。

　　由於 10cm 直徑的水球，內部圖案過小，不易繪製，因此以麥克筆放大一倍
繪製較為精確，畫完後，以彩色影印縮小一倍，即成原尺寸的圖像，將之割下，
貼附於以粉彩繪製之 10cm 玻璃水球上適當位置，最後再將水球貼在黑色紙板上，
下圖底座亦是以麥克筆繪製後，割下貼附的方式處理。

1. 粉彩繪製之 10cm 玻璃水球

2. 放大一倍，以麥克筆繪製圖像，再將之縮小一倍彩
　色影印，最後割下與上圖粉彩繪製之 10cm 玻璃水
　球合成

3. 結合拼貼完成的效果

右圖是以望遠眼鏡為例的麥克筆＋粉彩表現技法。

首先以麥克筆畫出望遠眼鏡的圖像後，再以粉彩塗抹背景，營造影子及空間的意象，再以約 0.7mm 之油性簽字筆強調輪廓線，最後以白圭筆及水性白色顏料強調質感及細節。

以下是袖扣的表現技法。

　　首先將麥克筆繪製之袖扣割下貼附於黑色粉彩紙適當位置，為避免貼附後，再上粉彩之不方便性（如：麥克筆繪製部分可能沾到粉末或粉彩技法較不易塗抹均勻等），故在貼附之前，先有計劃的以白色粉彩塗抹在將貼附袖口圖像的背景位置，且噴上固定膠固定。貼好袖扣圖像後，以黑色油性簽字筆修正袖扣圖像的輪廓線，最後以白圭筆強調質感及光影。

FURNITURE

傢俱

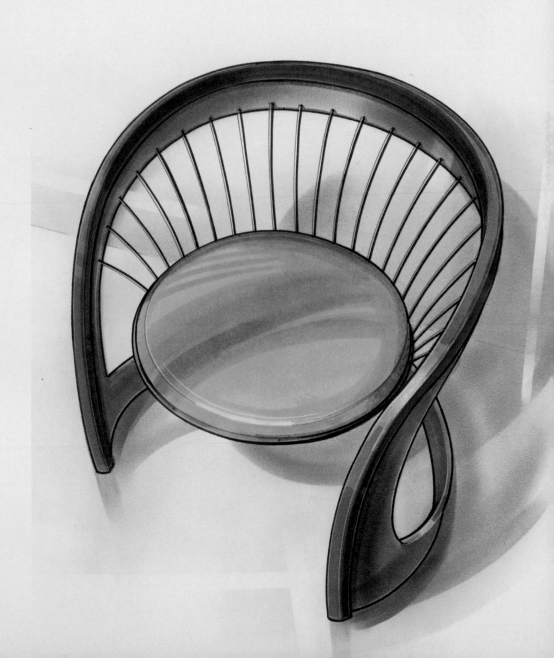

案例：竹椅
畫材：色鉛筆 935
紙張：麥克筆專用紙
技法：先以鉛筆畫出輪廓線，設定光源方向，強化透明及不透明材質之陰影質感等
　　　細節。

1. 完成輪廓線

2. 設定光源，先處理不透明材質
　　之陰影

3. 處理透明材質反光面及陰影

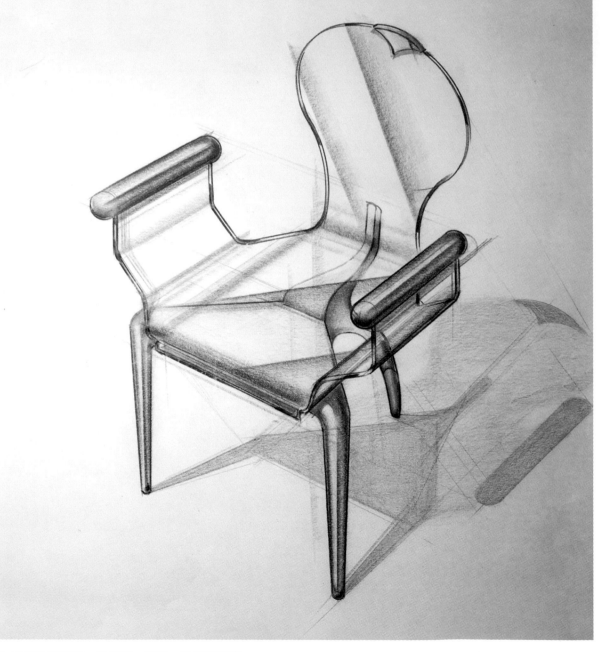

4. 再強化反光面、輪廓線、質感、陰影等細節

案例：比基尼女郎（座椅）

畫材：麥克筆＋粉彩

紙張：麥克筆專用紙

技法：透明材質表現為主要重點，粉彩為最適當
　　　畫材，以粉彩塗抹及擦拭技法營造透明材質
　　　與空間背景的整體性。

1. 完成水性輪廓線

2. 以麥克筆完成產品本
　　體的繪製，預留透明
　　材質以粉彩表現

3. 粉彩大面積塗抹，營
　　造背景與產品透明
　　材質的空間連結

4. 依光源方向畫出影
　　子，再以擦拭技法表
　　現透明材質及整體氛
　　圍，同時強化外框輪
　　廓線條

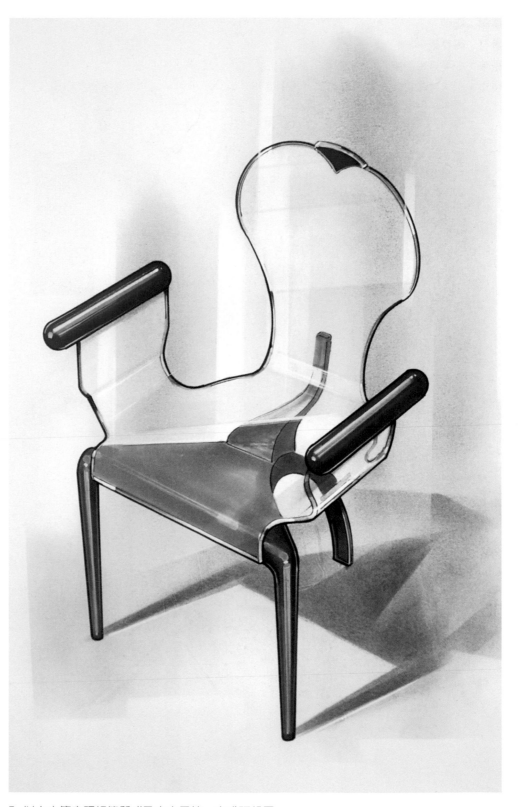

5. 以白圭筆表現細節質感及向光界線，完成預想圖

案例：座椅

畫材：麥克筆＋粉彩

紙張：麥克筆專用紙

技法：以水性簽字筆先畫好輪廓線，再上麥
　　　克筆，以麥克筆平塗技法，同時將座
　　　椅本身涵蓋陰影部分完成，接著畫
　　　上粉彩強調座椅陰影與空間結合的氛
　　　圍，將已畫上麥克筆而沾染粉彩之處
　　　以軟橡皮擦拭乾淨，噴上粉彩固定
　　　膠，最後，以白筆、白圭筆及白廣告
　　　顏料完成向光界線。

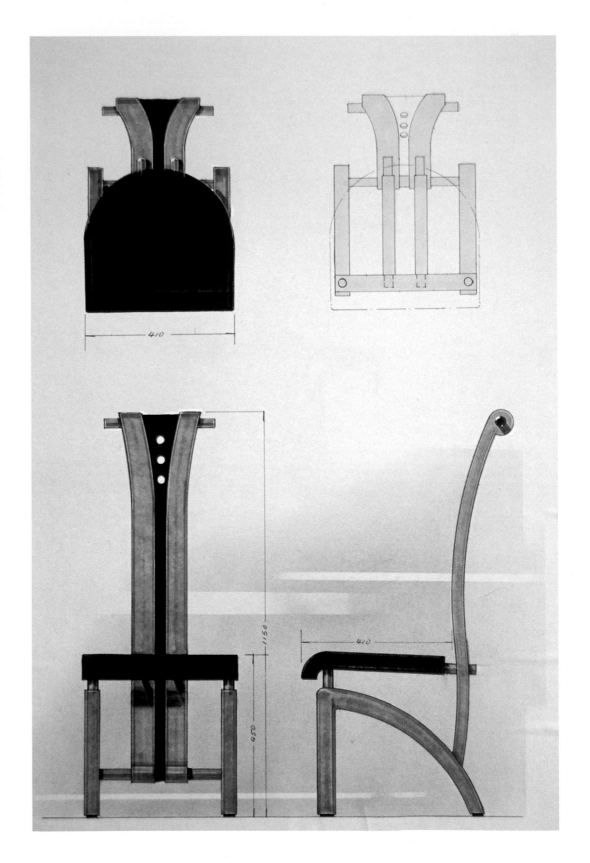

案例：餐椅

畫材：麥克筆＋粉彩

紙張：麥克筆專用紙

技法：以水性簽字筆先畫好輪廓線，將麥克筆依平塗的技法塗滿餐椅主體，再畫上陰
暗面及餐椅主體本身影子部分，接著以粉彩掌握整體與椅的影子與空間的氛
圍，最後以白圭筆及白色廣告顏料強調向光界線。

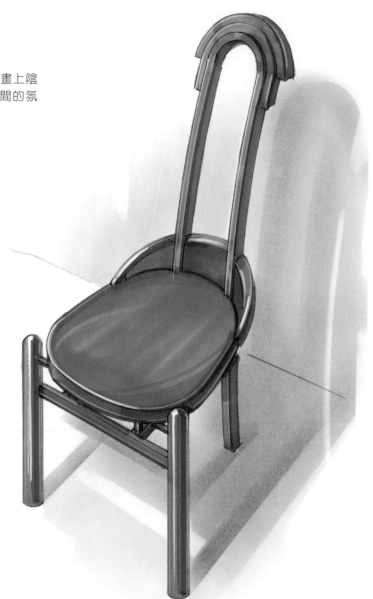

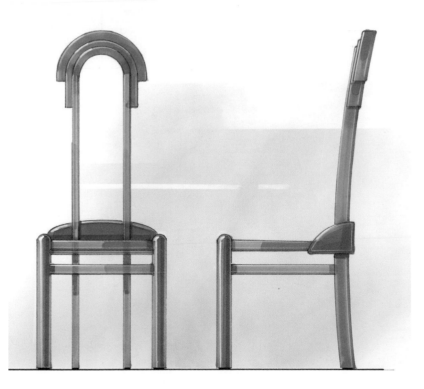

案例：餐椅
畫材：麥克筆＋粉彩
紙張：麥克筆專用紙
技法：以水性簽字筆先畫好輪廓線，將麥克筆依平塗的技法塗滿餐椅主體，再畫上陰
　　　暗面及餐椅主體上影子部分，接著以粉彩掌握整體與椅的影子與空間的氛圍，
　　　最後以白圭筆及白色廣告顏料強調向光界線。

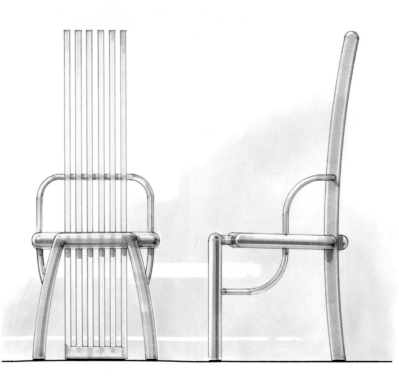

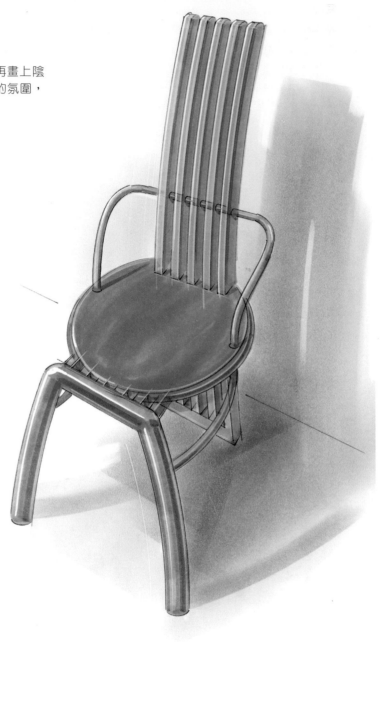

案例：餐椅
畫材：麥克筆＋粉彩
紙張：麥克筆專用紙
技法：以水性簽字筆先畫好輪廓線，將麥克筆依平塗的技法塗滿餐椅主體，再畫上陰暗面及餐椅主體本身影子部分，接著以粉彩掌握整體與椅的影子與空間的氛圍，最後以白圭筆及白色廣告顏料強調向光界線。

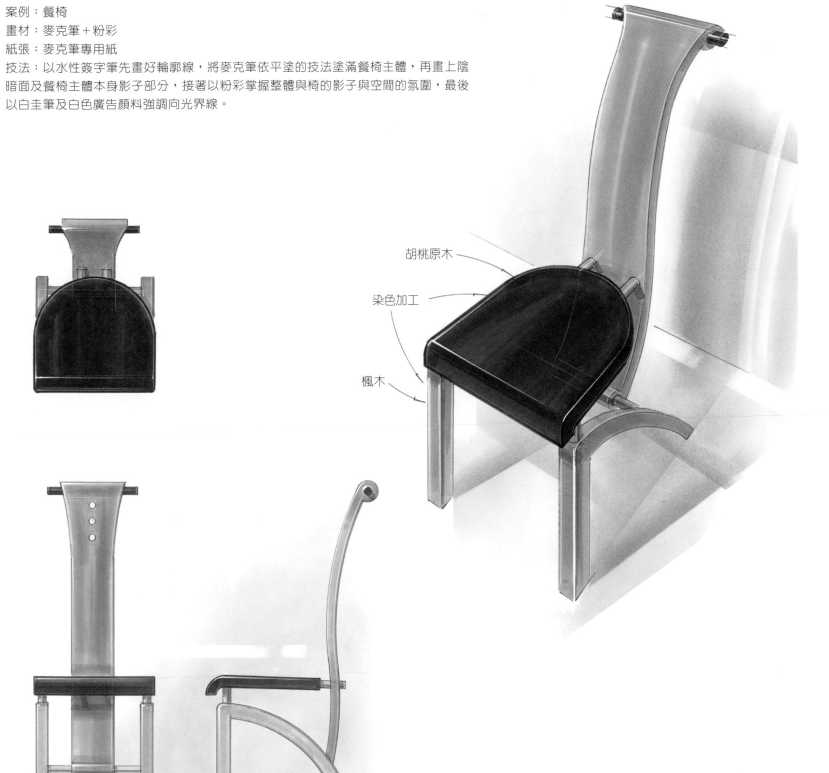

胡桃原木

染色加工

楓木

案例：座椅
畫材：麥克筆＋粉彩
紙張：麥克筆專用紙
技法：先以水性簽字筆畫好輪廓
　　　線，再上麥克筆，以麥克
　　　筆平塗技法，同時將座椅
　　　本身涵蓋陰影部分完成，
　　　接著畫上粉彩強調座椅陰影
　　　與空間結合氛圍，將已畫
　　　上麥克筆而沾染粉彩之處
　　　以軟橡皮擦拭乾淨，噴上
　　　粉彩用固定膠。最後，以
　　　白筆、白圭筆及白色廣告
　　　顏料完成向光界線。為強
　　　調整體造形的特色，採用
　　　俯視 65°透視表現，以粉
　　　彩掌控座椅本體與地面的
　　　空間感。

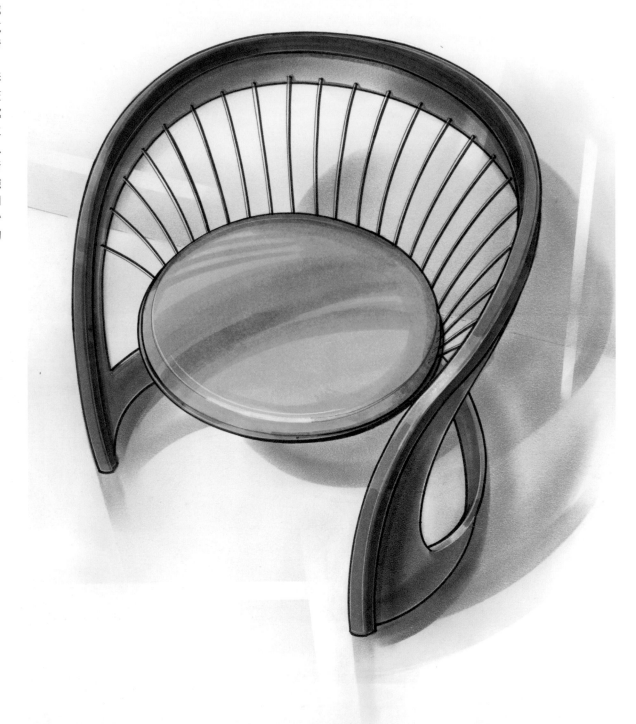

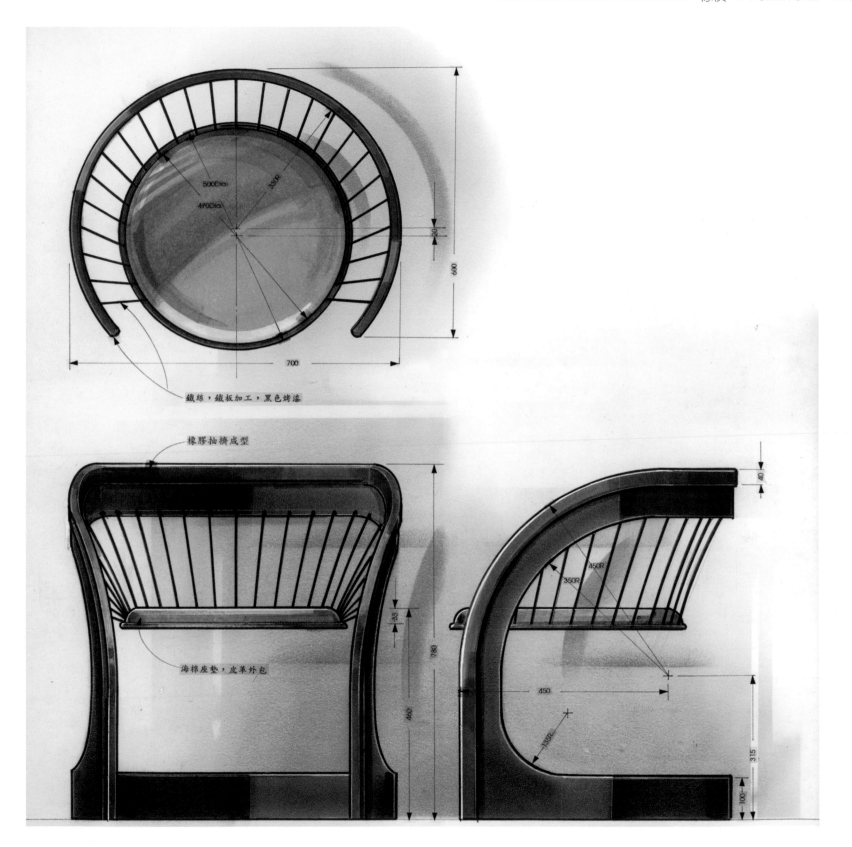

鐵絲,鐵板加工,黑色烤漆

橡膠抽擠成型

海棉座墊,皮革外包

案例：茶桌

畫材：麥克筆＋粉彩

紙張：麥克筆＋暖灰色粉彩紙

技法：先以麥克筆將桌子主體於麥克筆專用紙上畫好，然後割下，貼在暖灰色粉彩
紙上。暖灰色粉彩紙的色調，有強化玻璃質感的作用。在貼之前，必須預估黏
貼位置，將粉彩部分先行畫好，貼好位置後，再強化輪廓線，最後以白圭筆、
白色廣告顏料，畫出向光界線即可。

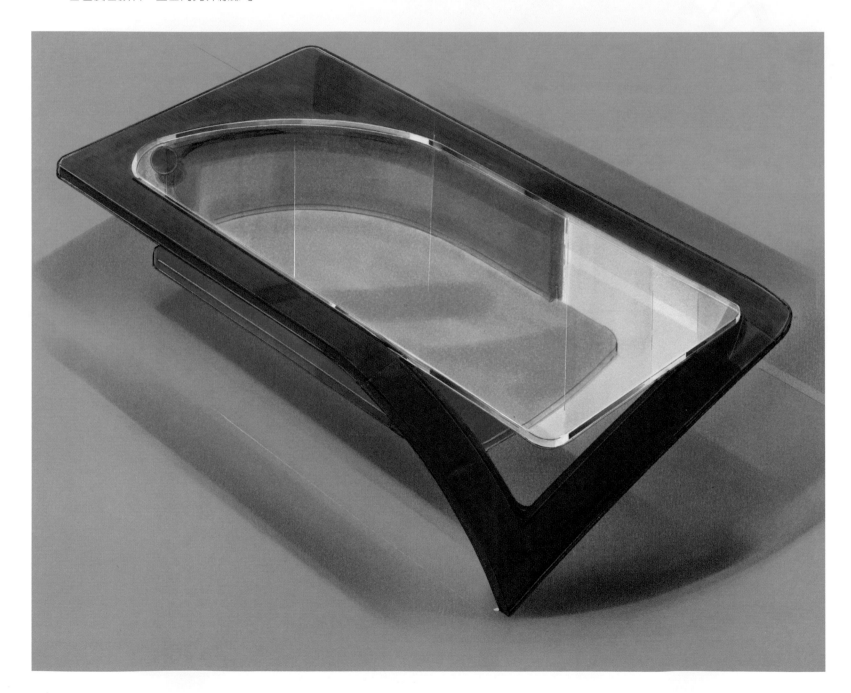

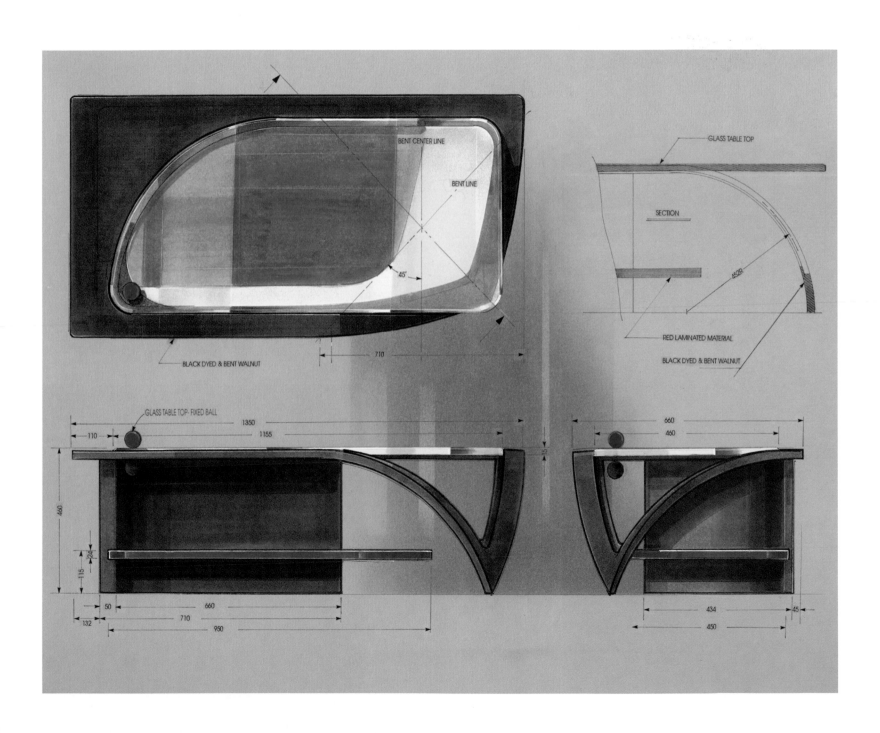

BENT CENTER LINE

BENT LINE

45°

BLACK DYED & BENT WALNUT

710

GLASS TABLE TOP

SECTION

452R

RED LAMINATED MATERIAL

BLACK DYED & BENT WALNUT

GLASS TABLE TOP- FIXED BALL

1350

110 1155

460

115 24

132 50 660

710

950

660

460

434 45

450

案例：茶桌
畫材：色鉛筆
紙張：灰色粉彩紙
技法：基本色鉛筆平塗技法，由於色鉛筆彩度偏低屬性，且紙張為灰色粉彩紙，黑色
　　　輪廓線的強化為技法重點，留意單一光源方向及影子的處理。

各種不同尺寸的桌子
SCALE 1/10

餐桌　　　茶几　　　小茶几　　► 其他

立方木塊接頭，黑色染色

金屬接頭

金屬銜接棒，黑色烤漆

金屬飾條

木材圓球腳座，黑色染色

樱桃木桌面

708

30

可考慮附加玻璃桌面

138　　　1300　　　36

440

120 Dia

立方木塊及圓球為固定尺寸，
改變銜接棒長短，以配合不同尺寸的桌子。

SCALE 1/6

案例：茶桌

畫材：麥克筆

紙張：麥克筆專用紙＋淺黃色粉彩紙

技法：先將桌子主體於麥克筆專用紙上畫好麥克筆部分，注意玻璃透明材質的表現，
　　　將之割下，貼在淺黃色粉彩紙上，再以麥克筆畫上影子，最後以白圭筆畫上向
　　　光界線及細部。

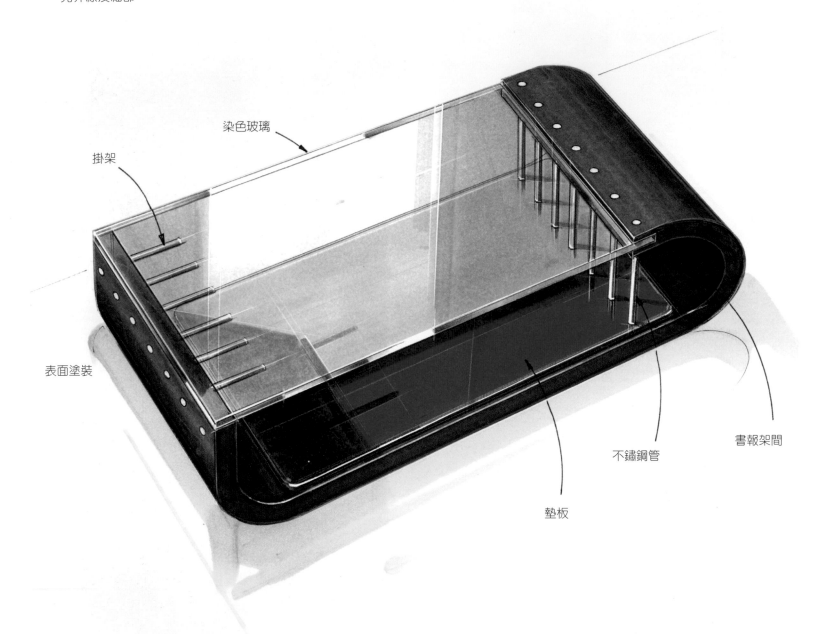

染色玻璃

掛架

表面塗裝

不鏽鋼管

書報架間

墊板

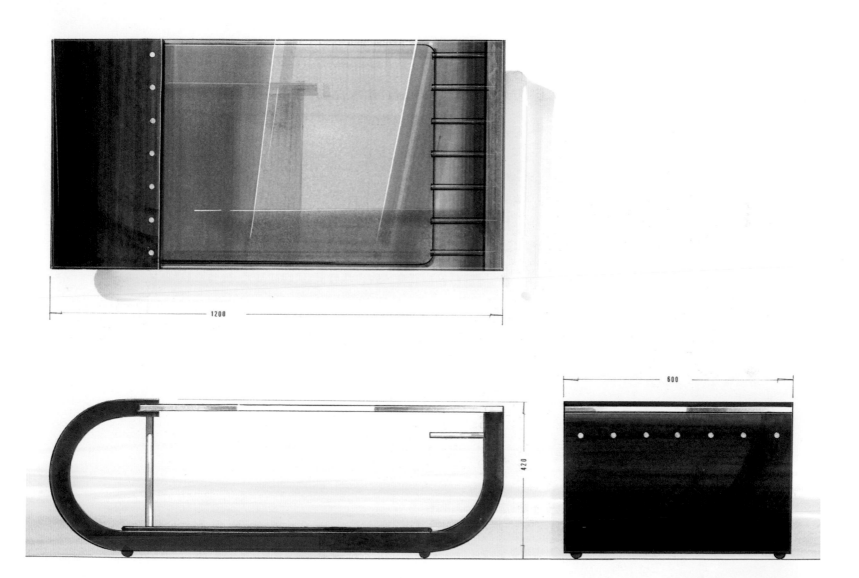

案例：餐椅（桌）

畫材：麥克筆

紙張：灰色紙

技法：先在麥克筆專用紙上畫出桌子形體，將之剪下貼在灰色紙上，在貼之前，先預
估貼的位置，以較深之灰色麥克筆畫上背景。貼上桌子形體後，必須強化輪廓
線，最後加上向光界線及相關質感。

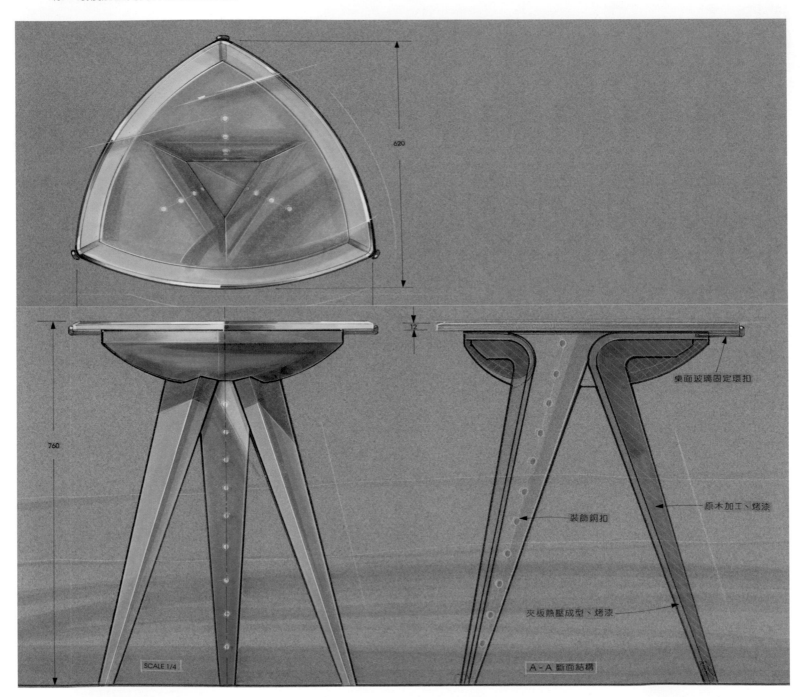

POINT OF PURCHASE

展示

案例：化妝品展架

畫材：色鉛筆 935

紙張：麥克筆專用紙

技法：先以鉛筆畫出輪廓線，設定光源方向，強化質感、陰影及背景等細節。

1. 畫出輪廓線

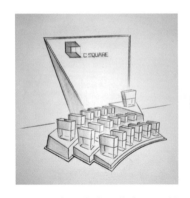

2. 設計光源方向，先處理局部
 陰影面

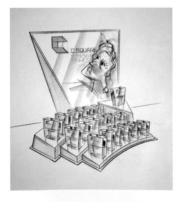

3. 以輕鬆筆觸，畫出海報面點
 景資訊，以偏鋒筆觸畫出產
 品質感

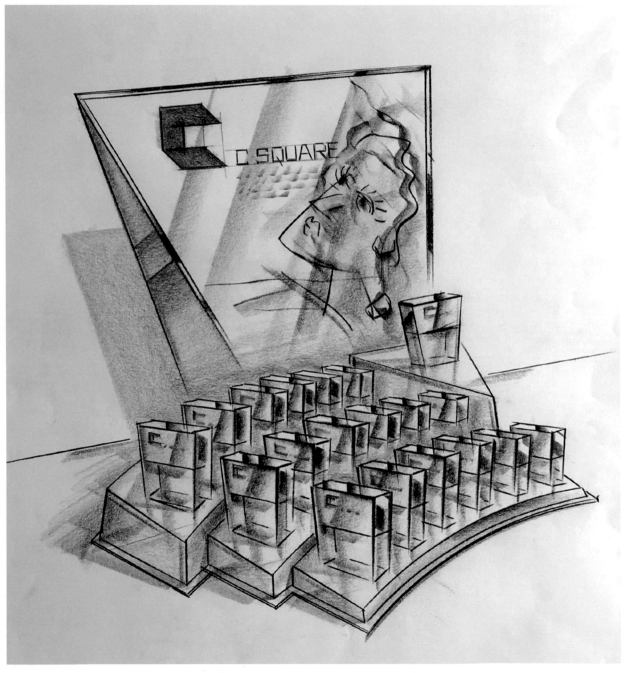

4. 再強化質感、陰影及背景等細節

案例：化妝品展示

畫材：麥克筆＋粉彩

紙張：麥克筆專用紙

技法：由於麥克筆屬彩度較高的畫材，且展示產品往往面積小、複雜且多樣性的關係，所以展示本體以麥克筆繪製，背景及陰影則以粉彩繪製，以襯托及突顯產品特色。

1. 水性輪廓線完成後，以麥克筆畫底

2. 以麥克筆強調產品及展示底盤的質感

3. 以粉彩畫背景及陰影

4. 擦拭技法掌握空間，且強化外框輪廓線

5. 以描圖紙或草稿紙覆在預想貼附海報的背板上，畫出輪廓線

6. 依背板輪廓線之描圖紙或草稿紙，尋找適合圖像，找到後依據背板輪廓線將之割下

7. 將割下之圖片，貼在原先展示架的預留位置

8. 強調外框輪廓線，產品細節質感及寫上文字等

案例：化妝品展示

畫材：麥克筆＋白色粉彩

紙張：麥克筆專用紙，黑色粉彩紙

技法：麥克筆畫好主體後，將之割下，貼在黑色粉彩紙上，背景以白色粉彩塗抹，藉
　　　以緩衝主體與背景之間貼合的僵硬不自然，留意倒影的變化，背板照片為剪貼，
　　　取之於一般服飾雜誌。

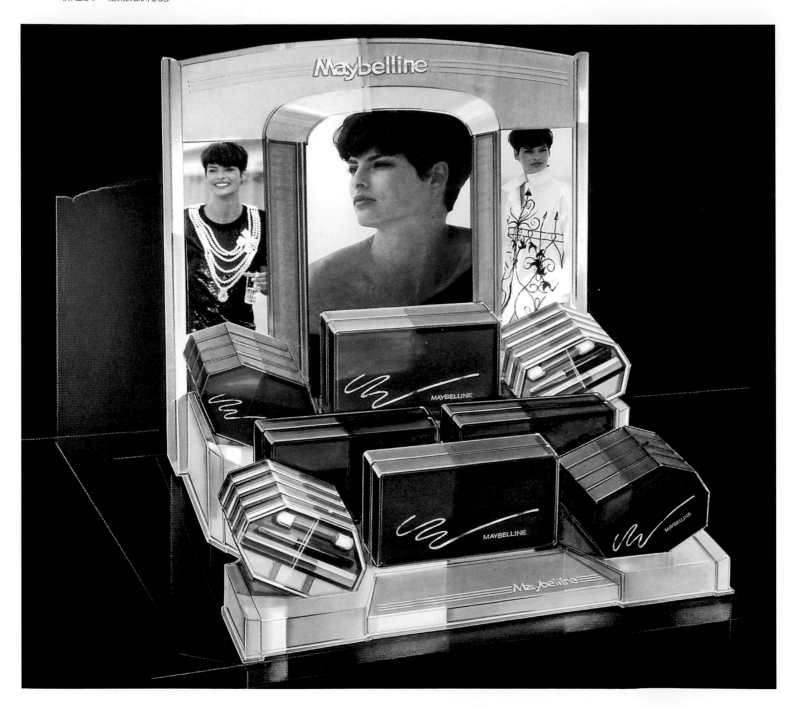

案例：化妝品展示

畫材：麥克筆＋粉彩

紙張：麥克筆專用紙

技法：麥克筆畫好主體後，以粉彩畫背景，主體底座弧面透視比例及陰影表現要精準
　　　的強調，背板選擇深色照片為佳，以對應於產品厚實、肯定、鮮豔的屬性。

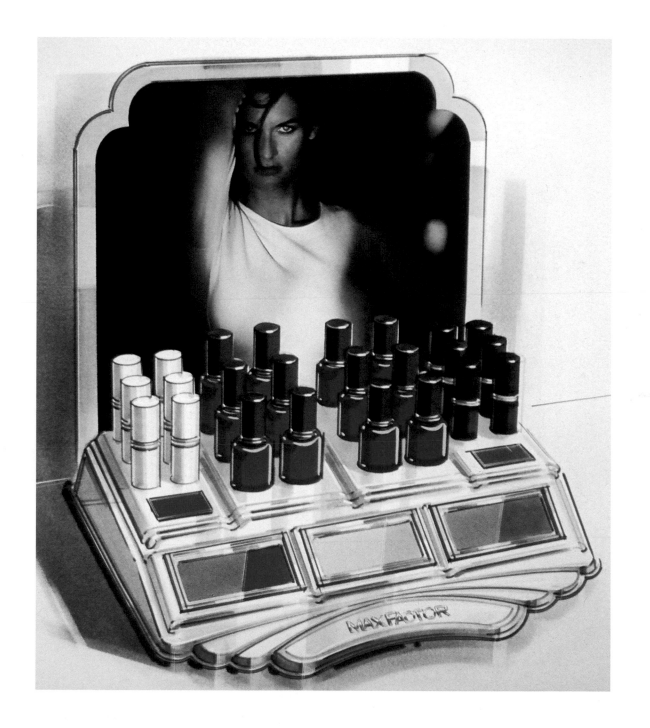

案例：化妝品展示

畫材：麥克筆＋粉彩

紙張：麥克筆專用紙

技法：水性輪廓線完成後，先以麥克筆畫主體，須注意透明材質的表現，再以粉彩畫
　　　背景，掌握氣氛，噴上粉彩固定膠，背板照片由服裝雜誌剪下貼上，最後則以
　　　白圭筆加強輪廓界線、透明質感及商標。

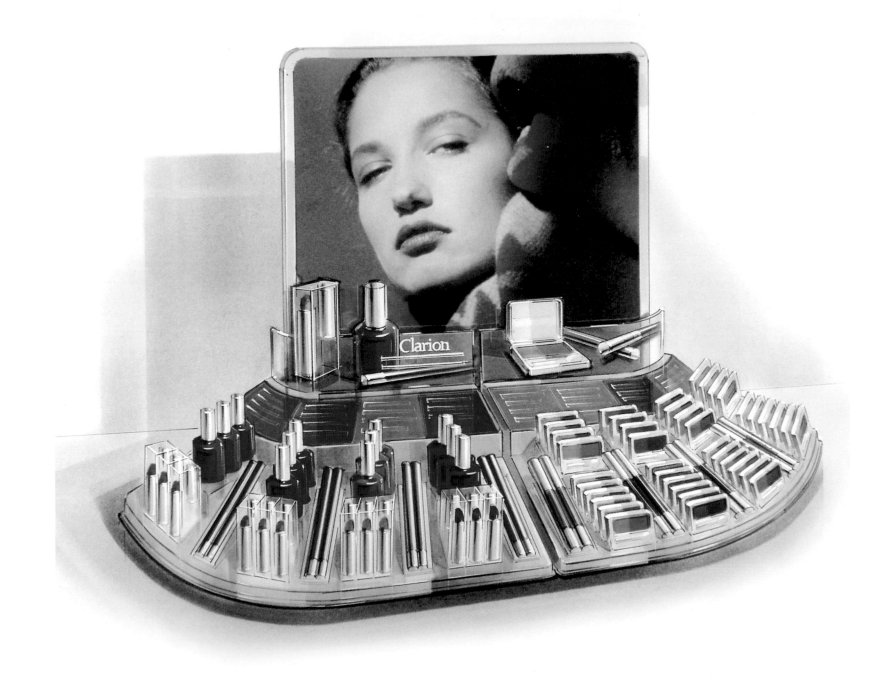

案例：化妝品展示

畫材：麥克筆＋粉彩

紙張：麥克筆專用紙＋粉彩紙

技法：在麥克筆專用紙上用水性簽字筆畫好輪廓線，接著用麥克筆繪主體，採取右前
　　　光單一光源，產品與陰影一併完成。畫完將之割下，貼在藍色粉彩紙上，以粉
　　　彩塗抹方式畫背景及主體影子，拉出空間感，最後以白筆及白圭筆強調向光界
　　　線，產品質感及 Logo 等細節。

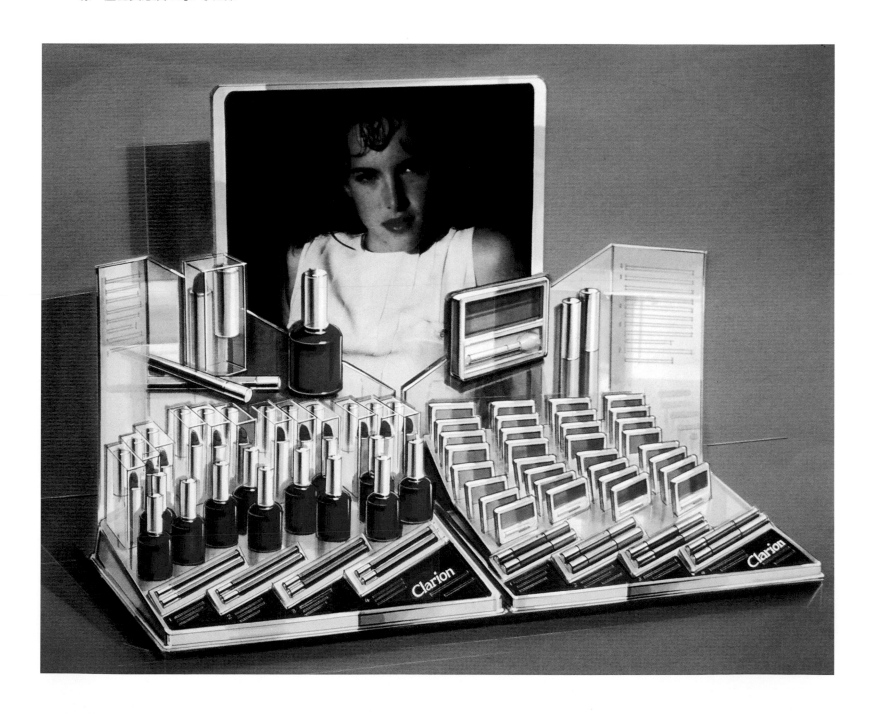

案例：化妝品展示

畫材：麥克筆＋粉彩

紙張：麥克筆專用紙

技法：麥克筆畫好主體後，以粉彩塗抹方式畫背景，拉開主體與背景的空間距離，建
　　　立整體畫面的融合氛圍，最後以白圭筆強調金屬鍍鉻質感、向光界線、Logo 及
　　　文字。

案例：化妝品展示

畫材：麥克筆＋粉彩

紙張：麥克筆專用紙

技法：背板海報為麥克筆繪製，繪製完後以彩色影印縮小比例貼在第二層架之型錄座椅上。再以白圭筆強化座架壓克力質感。

案例：化妝品展示

畫材：麥克筆＋粉彩

紙張：麥克筆專用紙

技法：主體底座為波浪紙板，黑色底白字印刷，麥克筆以垂直方向預留筆觸後，再畫右上左下反光面，有穩定畫面作用。

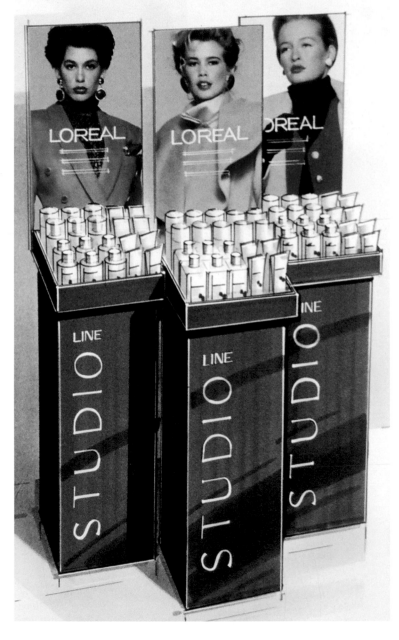

案例：化妝品展示

畫材：麥克筆＋粉彩

紙張：麥克筆專用紙

技法：水性輪廓線完成後，以麥克筆繪製產品、底盤及後板，平塗技法為基礎，以線
　　　條筆觸營造花樣氣氛，有留白亦有重疊，注意右前單一光源方向，準確表現產
　　　品陰影。接著以粉彩塗抹背景，以能襯托整體展示效果為前提。最後以白圭筆
　　　修正產品輪廓細節，畫出向光界線及 Logo 文案。

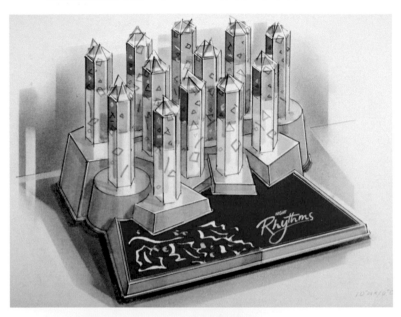

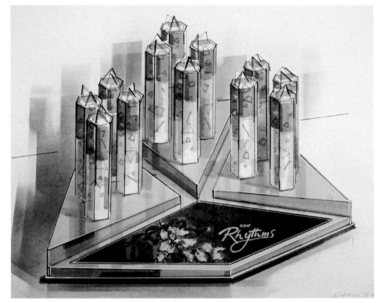

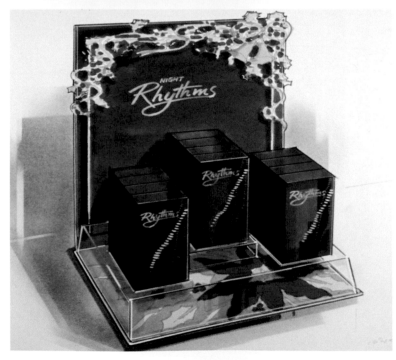

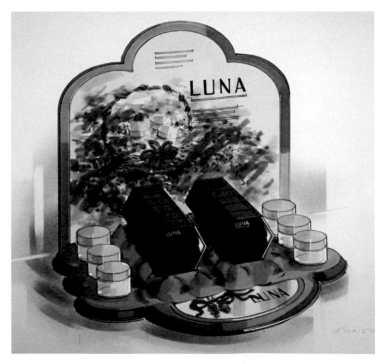

案例：化妝品展示

畫材：麥克筆＋粉彩

紙張：麥克筆專用紙

技法：水性輪廓線完成後，以麥克筆表現產品及底盤的特色，產品白底淡雅色系與底盤紮實色系形成柔和對比。後板接著以較清淡之粉彩塗抹，呼應產品色系，背景則以較深色之色調襯托整體展示效果。最後以白圭筆強調產品質感、向光界線及 Logo 文案。

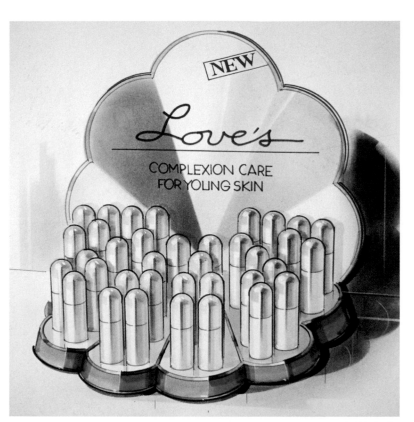

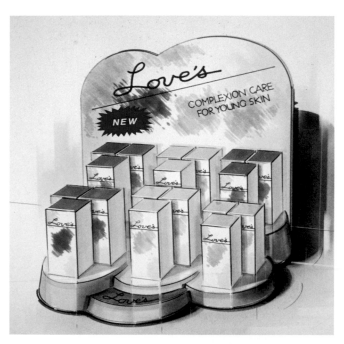

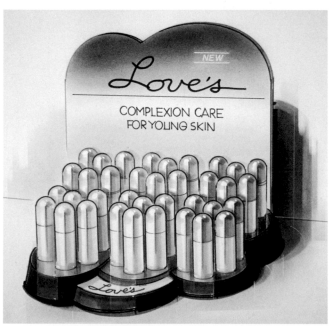

案例：保養品展示

畫材：麥克筆 + 粉彩

紙張：麥克筆專用紙

技法：麥克筆畫好主體後，以粉彩塗抹背景，紮實的表現金屬及美耐板的質感，以強
　　　化產品的特性。

案例：保養品展示

畫材：麥克筆＋粉彩

紙張：麥克筆專用紙

技法：水性輪廓線完成後，先以麥克筆將主體完成，主體大部分留白，
營造乾淨淡雅的產品特性，接著以粉彩畫背景，表現整體畫面的
空間感，最後以白圭筆強化向光界線、圖案、Logo 及文字。

案例：保養品展示
畫材：麥克筆＋粉彩
紙張：麥克筆專用紙
技法：水性輪廓線完成後，主體以麥克筆繪製，背景則以粉彩繪製，以襯托白色主體質感，頭像圖片僅繪製一次，再以彩色影印複製的方式剪貼以減少繪製時間。

案例：保養品展示
畫材：麥克筆＋粉彩
紙張：麥克筆專用紙
技法：完成水性輪廓線後，主體的繪製採取右前光單一光源，以麥克筆平塗技法為基礎；注意產品陰影，接著以粉彩畫背景，表現出展示主體、陰影及空間的關係，最後以白圭筆處理向光界線及 Logo 字體。

案例：香水展示

畫材：麥克筆＋粉彩

紙張：麥克筆專用紙

技法：水性輪廓線完成後，以麥克筆畫好主體部分，再以粉彩畫背景，注意香水瓶身
　　　乾淨清新的輕鬆質感與展示架本身紮實、厚實的對比。

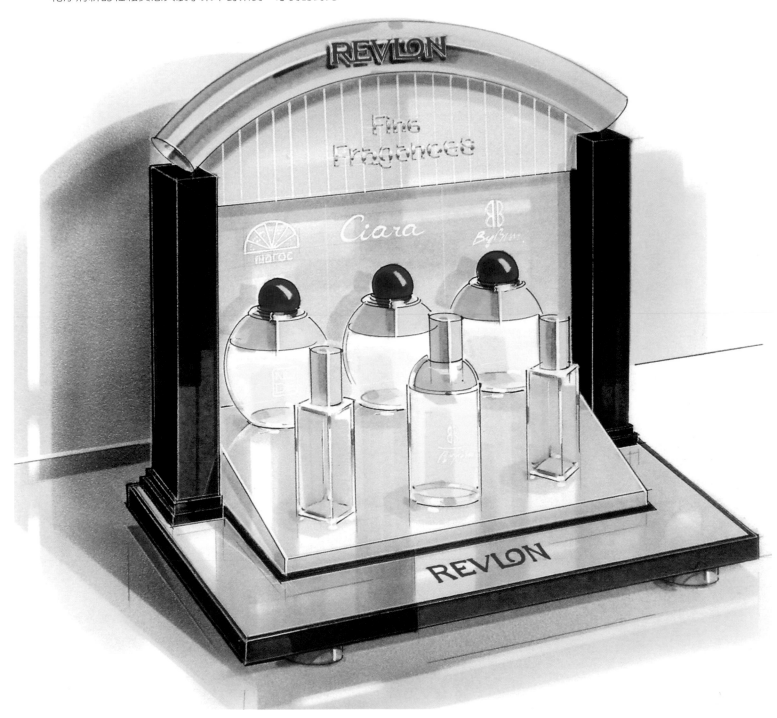

案例：香水瓶展示

畫材：麥克筆

紙張：麥克筆專用紙

技法：麥克筆畫好主體後，將之割下貼在灰紙板上，以麥克筆畫上主體影子，再貼上豎板照片，最後以白筆及白圭筆強調向光面及向光界線。

案例：指甲油產品展示

畫材：麥克筆＋粉彩

紙張：麥克筆專用紙

技法：主體以麥克筆繪製，受遮掩於壓克力透明罩之產品，以較淺色系繪製，以表現壓克力霧面質感，且以較輕鬆的筆觸表現木紋紋理。背景以粉彩繪製，拉開主體與背景的距離。

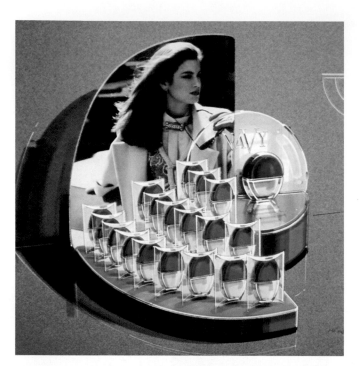

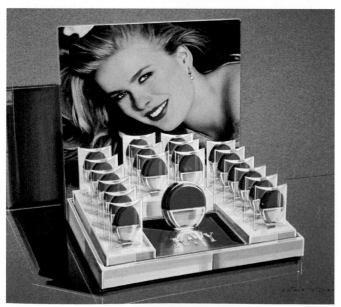

案例：珠寶展示

畫材：麥克筆＋粉彩

紙張：麥克筆專用紙

技法：展示主題訴求居家、成家的相關思維，是以採用塑料發泡仿木質感呈現。主體
　　　以麥克筆繪製，繪畫時先假設玻璃罩不存在，畫好主體後再以粉彩將背景、陰
　　　影及玻璃質感一併處理，最後以白圭筆強調玻璃反光界線。

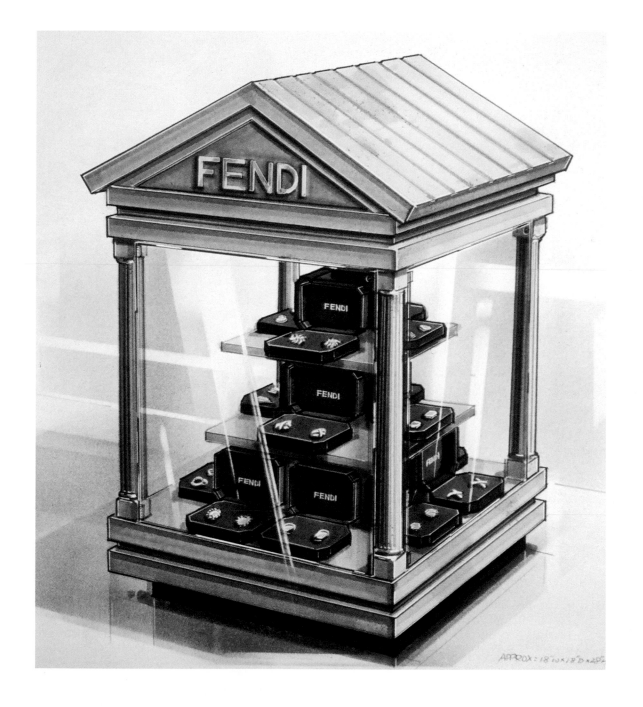

案例：電鬍刀展示

畫材：麥克筆＋粉彩

紙張：麥克筆專用紙

技法：水性輪廓線完成後，以麥克筆畫完主體，
再以粉彩畫背影及玻璃質感，掌握整體空間
氛圍。注意產品盒體之鍍鉻質感。玻璃的視
覺穿透效果，取決於粉彩之空間營造以及玻
璃邊緣界線之強化。

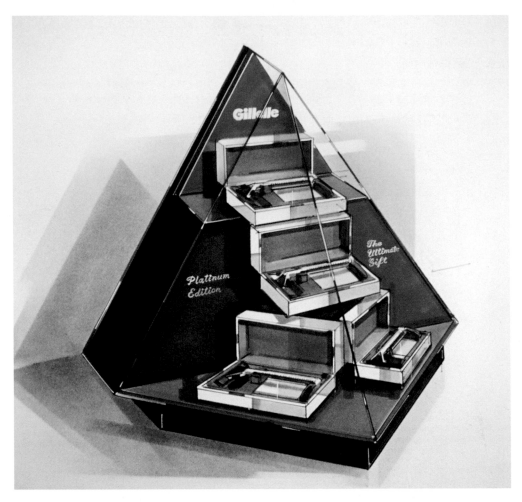

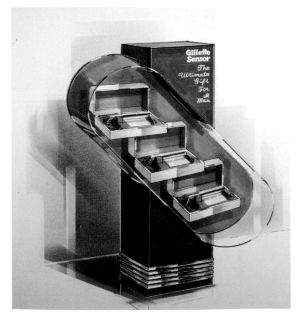

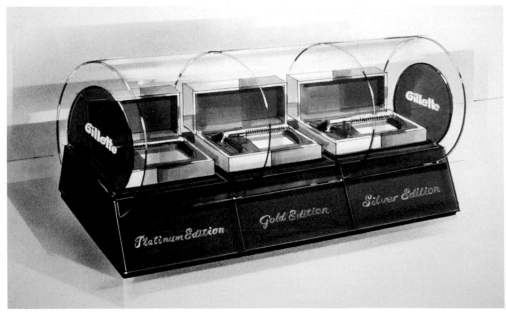

案例：電鬍刀展示

畫材：麥克筆＋粉彩

紙張：麥克筆專用紙

技法：水性輪廓線完成後，以麥克筆畫好主體，再以粉彩畫背景，最後以白圭筆強調
　　　細部及寫上 Logo，注意原設計產品騰空以強調產品特色的思維，以及產品底下
　　　透光的表現和 Logo 燙金質感的對比。

案例：電鬍刀展示

畫材：麥克筆＋粉彩

紙張：麥克筆專用紙

技法：水性輪廓線完成後，以麥克筆畫主體，注意鍍鉻質感，並以細字麥克筆將壓克力透明罩之輪廓線依光源設定局部塗黑，以表現壓克力罩之厚度，接著以粉彩塗抹及擦拭技法處理背景及透明罩之質感，以淡藍色粉彩表現透明罩質感以及與主體之間的關係為本圖面詮釋重點，最後以白圭筆強調鍍鉻質感、向光界線及 Logo 文字。

案例：眼鏡展示

畫材：麥克筆＋粉彩

紙張：麥克筆專用紙

技法：麥克筆畫好眼鏡及石頭後，以粉彩畫背景，再以白圭筆強調石
　　　紋質感、向光界線及文字、Logo，使用白圭筆前，應先噴灑粉
　　　彩固定膠，固定粉彩。

案例：服裝展示
畫材：麥克筆＋粉彩
紙張：麥克筆專用紙
技法：運用磁性製圖桌及固定紙張用的不鏽鋼薄片，轉為繪製粉彩畫的工具，
　　　不鏽鋼薄片具有直接遮掩粉彩局部畫面的作用，在繪製粉彩畫的過程中，
　　　非常方便。本設計構想主要是針對既有波浪鐵板的材質應用。波浪鐵板
　　　的烤漆質感，亦是圖面表現的重點。注意右上光源與陰影的一致性。

案例：服裝展示

畫材：麥克筆＋粉彩

紙張：麥克筆專用紙

技法：麥克筆畫好主體後，以粉彩塗抹方式畫出背景，掌握整體畫面空間的氛圍及襯
　　　托產品展示的效果。粉彩塗抹過程中，主體沾粉處，在噴粉彩固定膠前，先以
　　　軟橡皮擦拭乾淨，最後以白圭筆強化向光界線、衣物質感、商標及文字。

案例：球鞋展示
畫材：麥克筆＋粉彩
紙張：麥克筆專用紙
技法：針對女性產品，以柔和、繽紛的情境表達為重點，且應能襯托
　　　出主產品。以麥克筆完成主體繪製後，再以粉彩畫背景。

案例：球鞋展示
畫材：麥克筆＋粉彩
紙張：麥克筆專用紙
技法：透明 PVC 架子、球鞋的充氣質感為表現的重點。注意背景粉彩
　　　使用及輪廓線的強化作用。

案例：運動器材展示

畫材：麥克筆

紙張：麥克筆專用紙

技法：運用麥克筆平塗技法，須留意透明材質由於反光面的關係，其內放置的產品色調須清淡些，清淡的程度，依需要（如透明塑膠盒）而定。背景則以工具（如三角板）畫直線構成面狀，色調選擇以能強化產品主體對比為宜。

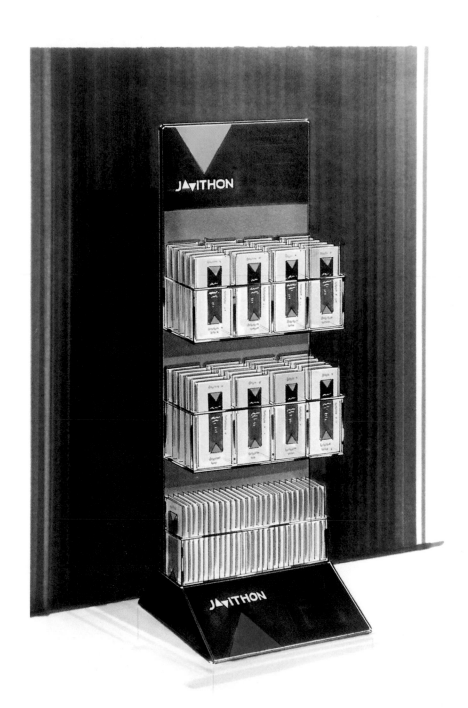

案例：輪胎展示

畫材：麥克筆

紙張：麥克筆專用紙

技法：輪胎以既有型錄圖片彩色影印剪貼方式與構想圖併合，如此可節省繪製輪胎的時間，而且較為真實，構想圖的透視角度一開始必須依據輪胎透視而發展。

案例：輪胎相關產品展示

畫材：麥克筆＋粉彩

紙張：麥克筆專用紙

技法：輪胎以既有型錄圖片
　　　黑白影印剪貼方式與構
　　　想圖貼合，且塗抹些許
　　　粉彩，讓每一輪胎彼此
　　　之間有些差異。為遷就
　　　原影印輪胎圖片之色
　　　調，故加整體畫面影子
　　　及對比。

案例：輪胎展示

畫材：麥克筆＋粉彩

紙張：麥克筆專用紙

技法：輪胎以既有型錄圖片黑白影印剪貼方法與構想圖貼合，影印之輪胎圖片塗抹些
　　　許粉彩，增加質感。光源取右上光源，與輪胎圖片之光源一致，注意影子的繪
　　　製必須考慮光源的方向。

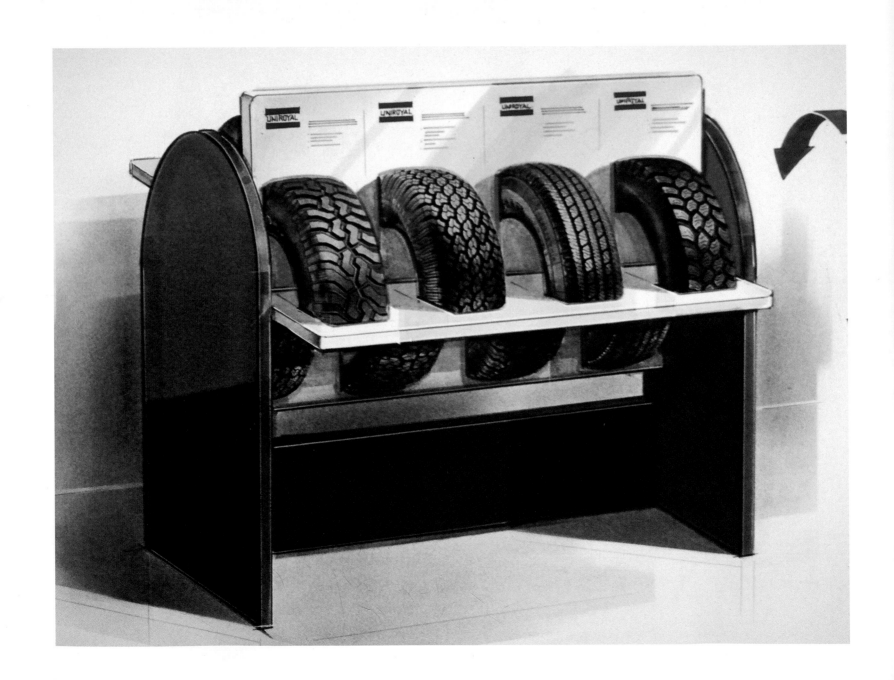

案例：型錄展示

畫材：麥克筆＋粉彩

紙張：麥克筆專用紙

技法：以麥克筆畫好本體後，畫粉彩背影，噴上粉彩用固定膠，再以白圭筆畫密集橫
　　　線，表現鋁板髮絲質感，最後以白圭筆強化向光面及向光界線。

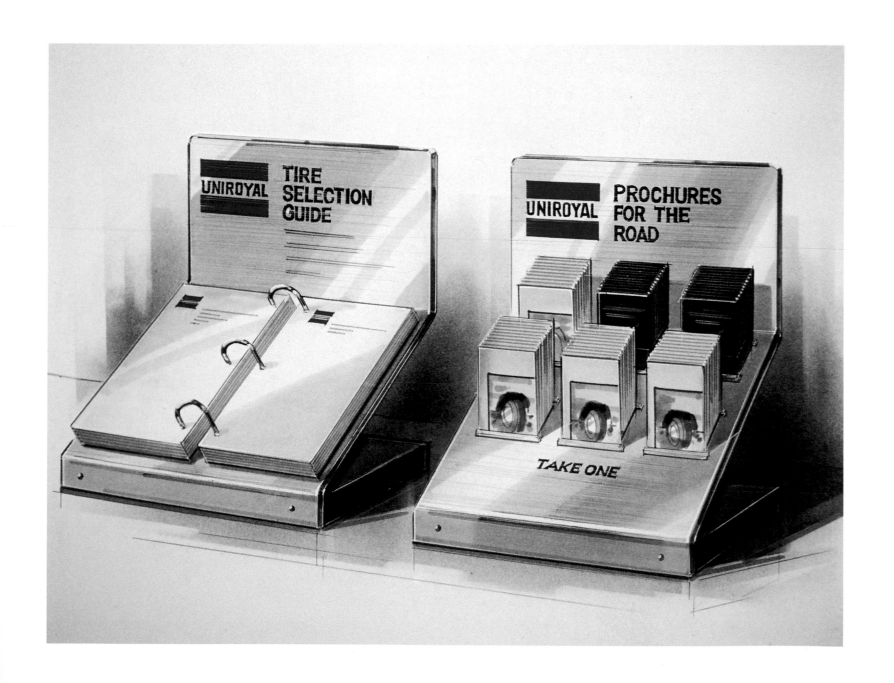

案例：鉛筆展示

畫材：麥克筆＋粉彩

紙張：麥克筆專用紙

技法：水性輪廓線完成後，以麥克筆畫好主體，再以粉彩畫背景並塗抹微量粉彩於主
　　　體透明罩增加質感。最後以白圭筆強調細部、文字及 Logo，注意透明罩表面文
　　　字及底部圖紋的關係，以及筆座的透明質感。

案例：鉛筆展示

畫材：麥克筆＋粉彩

紙張：麥克筆專用紙

技法：水性輪廓線完成後，先以麥克筆繪製主體，注意透明材質的表現，再以粉彩畫背景，掌握整體空間的質感，最後以白圭筆強化向光界線、透明材質、Logo 及文字。

案例：形象展示

畫材：麥克筆＋粉彩

紙張：麥克筆專用紙

技法：柔和、繽紛的情境表達為重點，菱形海報與左圖菱形海報為同
一麥克筆繪製，以彩色影印複製應用。

案例：形象展示

畫材：麥克筆＋粉彩

紙張：麥克筆專用紙

技法：弧形透明罩與平面地圖之間的關係與距離是畫面表現的重點。
Logo 繪製的精確位置，更能突顯弧形透明罩的形體，弧形透
明罩內的色調宜淡些，以表現透明質感。

案例：展示桌

畫材：麥克筆＋粉彩

紙張：麥克筆專用紙

技法：棒球聯盟商品展示桌的設計，如何將每一球隊的 Logo 及商品
予以合理的呈現為表現重點，本圖採用平行透視較能展現商品
特色及階梯形展示的構想。

案例：手錶展示

畫材：麥克筆＋粉彩

紙張：麥克筆專用紙

技法：水性輪廓線完成後，採取左前光單一光源，以麥克筆平塗技法
為基礎來繪製，注意鏡面壓克力的鏡射，透明材質的質感以
及產品的陰影。接著以粉彩畫背景，加重右側陰影的表現，左
側以接近留白的方式處理，如此可拉開展示主體與背景的空間
感，最後以白圭筆處理向光界線、文字及透明質感等細節。

JEWELRY
珠寶、飾品

案例：項鍊飾品

畫材：色鉛筆 935

紙張：麥克筆專用紙

技法：輪廓線與設計構想同步進行，輪廓線完成也代表設計概念完成，接著設定光
　　　源方向，強化質感、陰影等細節。

1. 逐步發展設計構想、
　 先畫出基本輪廓線

2. 隨構想發展出輪廓線

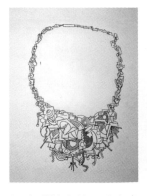

3. 完成輪廓線，設定光
　 源方向

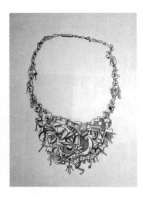

4. 畫出質感及陰影

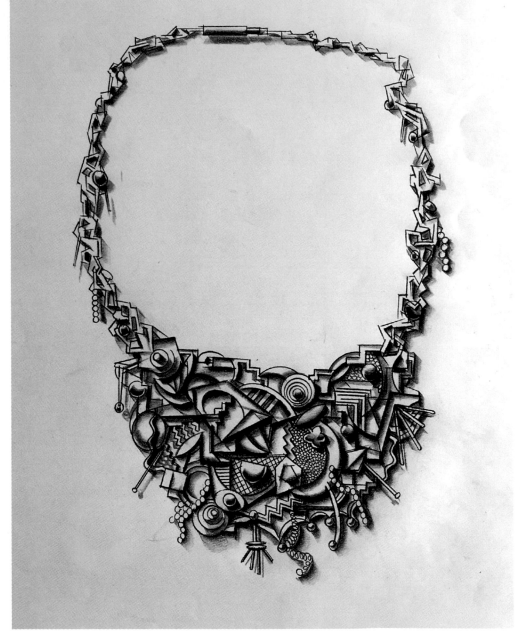

5. 完成細節

案例：耳飾

畫材：麥克筆＋粉彩

紙張：麥克筆專用紙＋黑色紙板

技法：透過黑色紙板強化飾品的金屬質感，形成強烈對比，讓飾品更有貴氣的印象。

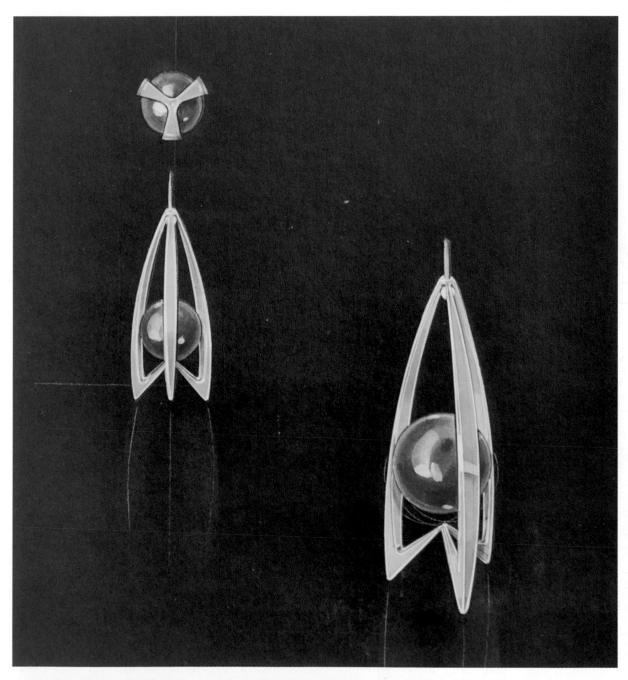

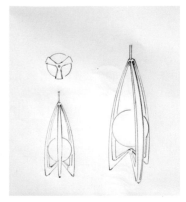

1. 在麥克筆專用紙張上，不考慮構圖的情況下，畫出輪廓線

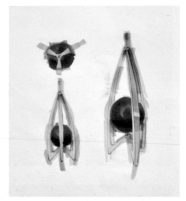

2. 在較無顧慮的情況下，以麥克筆完成產品本體的繪製

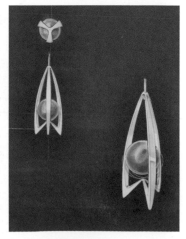

3. 割下完成後產品本體，依適當的構圖，貼在黑色紙板上

4. 以全黑麥克筆修正外框輪廓線，全黑麥克筆筆觸將被黑色紙板吸收而不露痕跡，再以白圭筆強調 K 金及黑珍珠質感，且以粉彩強化整體的張力

案例：飾品組

畫材：麥克筆

紙張：麥克筆專用紙＋黑色紙板

技法：在麥克筆專用紙上，以麥克筆畫好產品後，將之割下，貼在黑色紙板上，產生
　　　較大對比，表現珠寶高貴的亮感。最後以白圭筆強調寶石、K 金及其他材質細
　　　節；由於畫面的面積小，描繪細節時，手握白圭筆必須穩定不抖動、下筆輕重
　　　及水分濃淡控制亦要得宜，始能顯現畫面的張力。

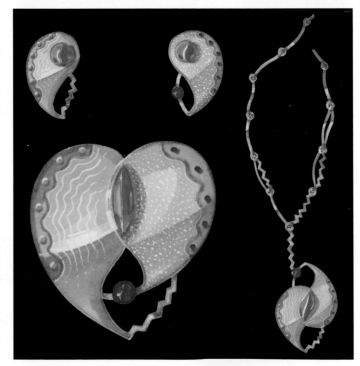

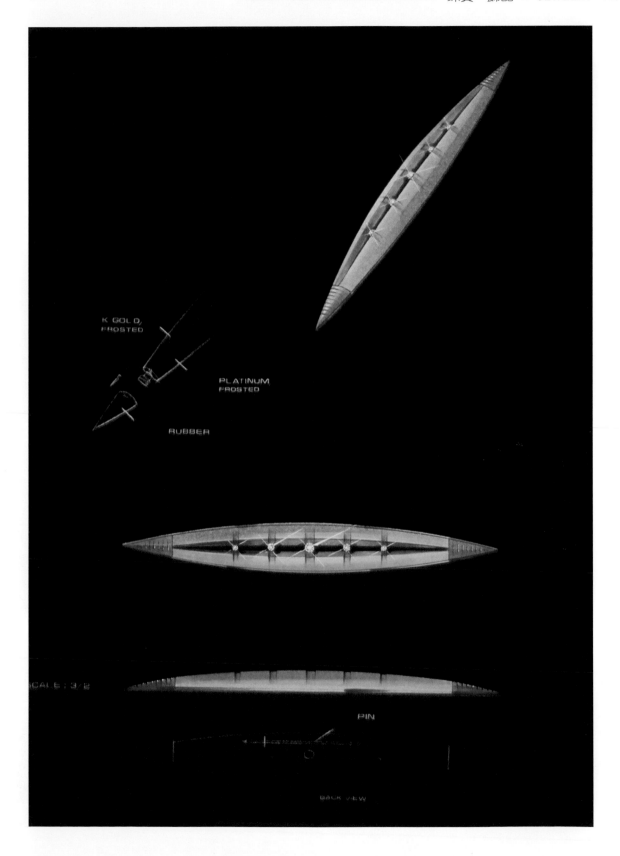

案例：胸針

畫材：麥克筆

紙張：麥克筆專用紙＋黑色紙板

技法：麥克筆於麥克筆專用紙畫好主
　　　體後，將之割下貼在黑色紙板
　　　上，以全黑麥克筆將主體周遭
　　　毛邊修正，亦強化主體輪廓與
　　　黑色紙板的融合。再以白圭筆
　　　強化向光界線及鑽石質感，附
　　　圖說明為白筆線畫，文字為轉
　　　印字。

K GOLD, FROSTED

PLATINUM FROSTED

RUBBER

SCALE : 3/2

PIN

BACK VIEW

案例：十二星座胸針

畫材：麥克筆

紙張：麥克筆專用紙＋黑色紙板

技法：依黃道十二星座的符號設計完成後，十二星座主體為麥克筆繪
　　　製，將之割下，貼在黑色紙板上，主體外框輪廓以全黑麥克筆
　　　修正，並依光源方向畫出適當影子，最後以白圭筆強化 K 金、
　　　珍珠等金屬質感。

案例：金飾

畫材：麥克筆

紙張：麥克筆專用紙＋黑色紙板

技法：產品主體以麥克筆繪製完成後，將之割下，
　　　在貼在黑色紙板上之前先依預定位置畫粉彩
　　　背景，噴上粉彩固定膠，再將已割下之產品
　　　主體貼在預定位置，以全黑麥克筆修正外框
　　　輪廓及畫上影子，最後以白圭筆描繪圖紋及
　　　K金質感。

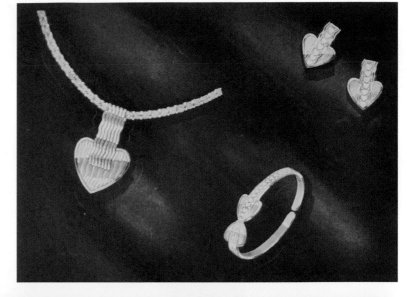

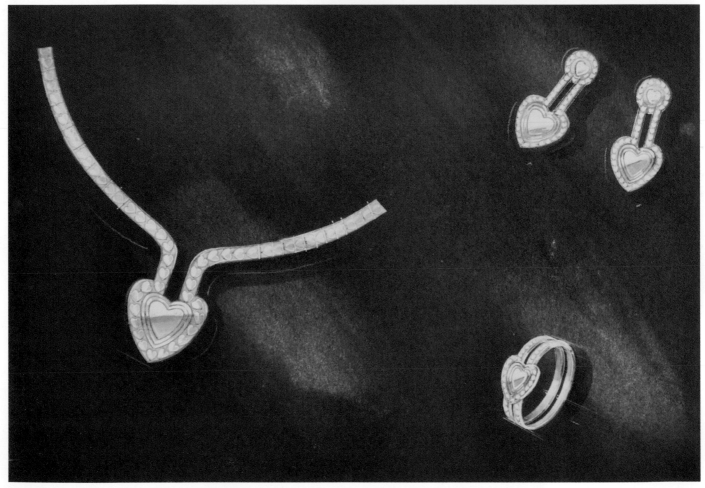

案例：金飾
畫材：麥克筆
紙張：麥克筆專用紙＋黑色紙板
技法：主體以麥克筆畫好後，將
　　　之割下，貼在黑色紙板
　　　上，再以全黑麥克筆修正
　　　外框輪廓及影子，接著以
　　　白筆及白圭筆來強化Ｋ金
　　　及鑽石細節質感。

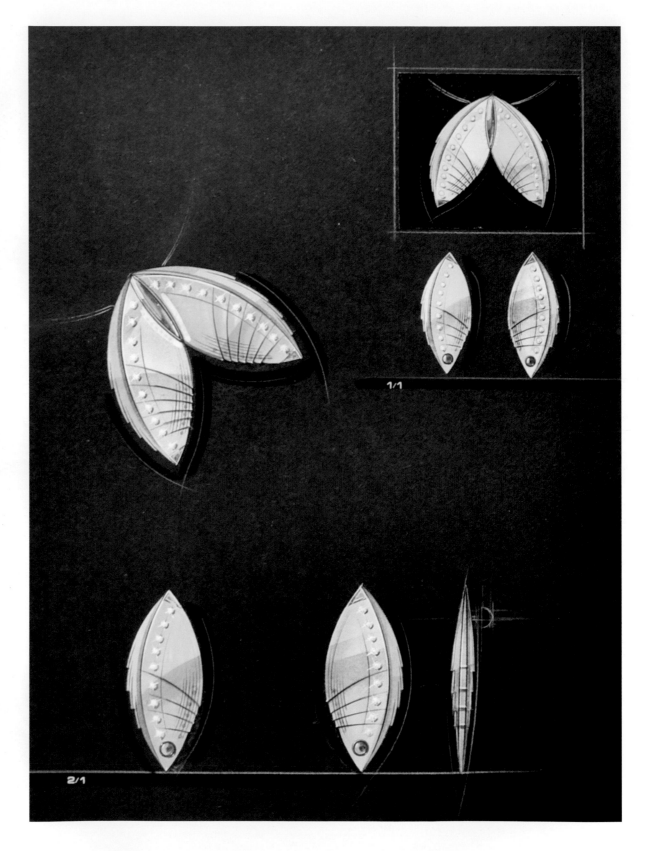

案例：胸針

畫材：麥克筆

紙張：麥克筆專用紙＋黑色紙板

技法：胸針主體以麥克筆完成
　　　後，將之割下貼在黑色紙
　　　板上，貼之前先完成粉彩
　　　塗抹背景噴上固定膠之
　　　動作。接著以全黑麥克筆
　　　修正輪廓線及畫影子。再
　　　以白筆及白圭筆強調碎
　　　鑽及金屬質感。

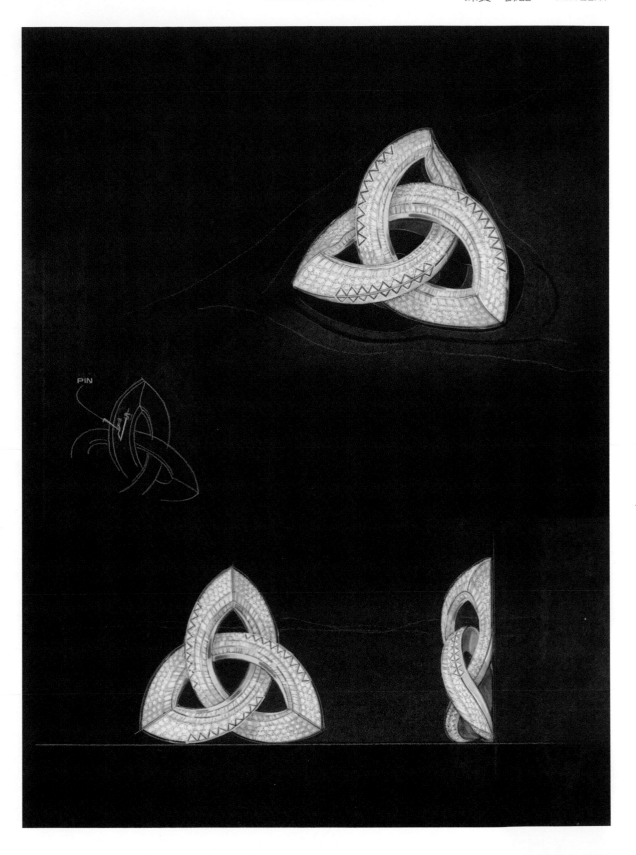

PIN

案例：胸針
畫材：麥克筆
紙張：麥克筆專用紙＋黑色紙板
技法：胸針以麥克筆畫好後（注
　　　意凸面對比），將之割下
　　　貼在黑色紙板上，透過黑
　　　色背景襯托胸針的質感。
　　　接著以全黑麥克筆修正輪
　　　廓及畫上影子。最後以色
　　　筆及白圭筆強化輪廓及碎
　　　鑽，文字為轉印文字。

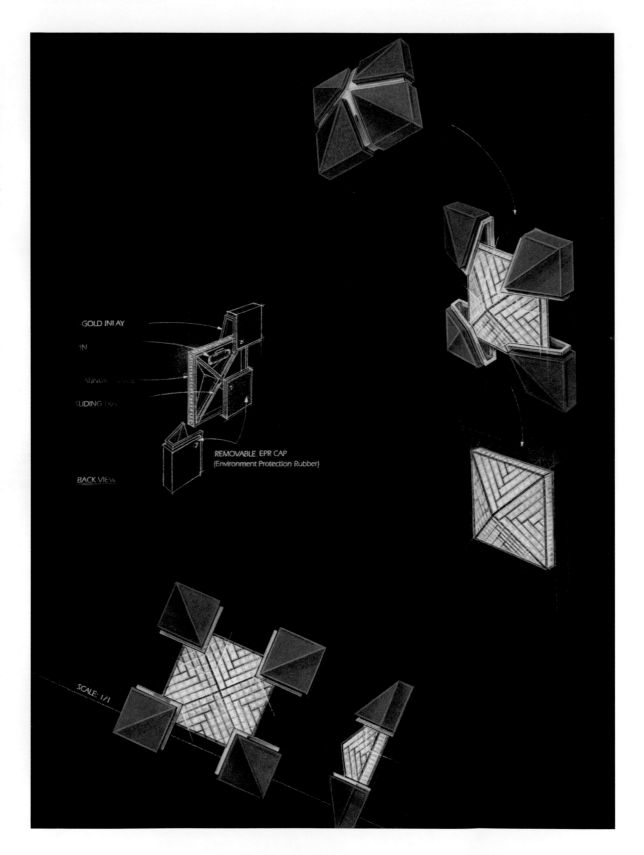

案例：胸針

畫材：麥克筆

紙張：麥克筆專用紙＋黑色紙板

技法：胸針以麥克筆畫好後，將
　　　之割下，貼在黑色紙板上，
　　　貼之前，先以粉彩塗抹背
　　　景，噴上固定膠固定。胸
　　　針主體貼好後，以全黑麥
　　　克筆修正輪廓及畫出影
　　　子，最後以白圭筆強調輪
　　　廓線、珍珠及 K 金質感。

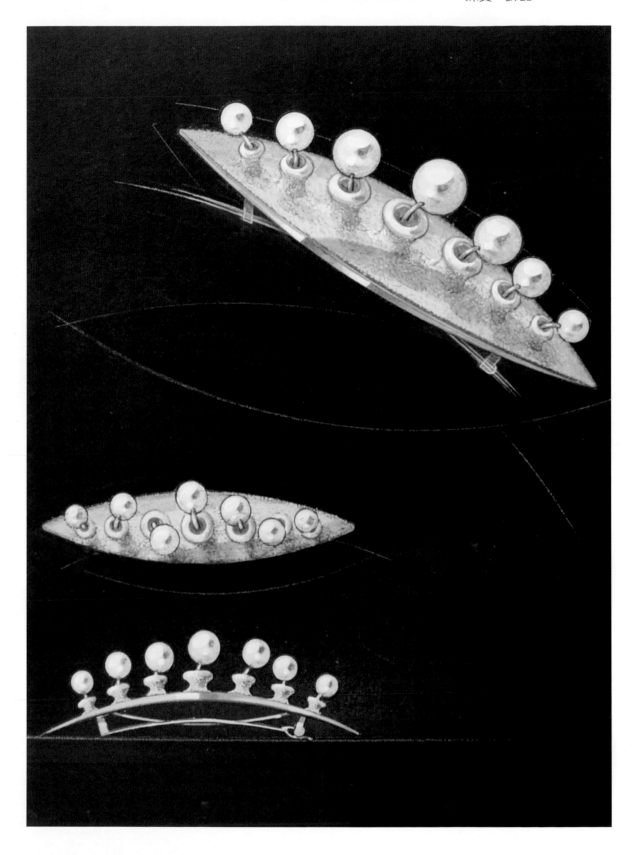

案例：戒指

畫材：麥克筆

紙張：麥克筆專用紙＋黑色紙板

技法：戒指主題以麥克筆畫好後（注意凹面感），將之割下，準備黏貼在黑色紙板上
　　　預定位置，先以粉塗抹背景，噴上固定膠固定後，再貼好戒指主體。接著以白
　　　筆及白圭筆強化輪廓，鑽石及白金質感。

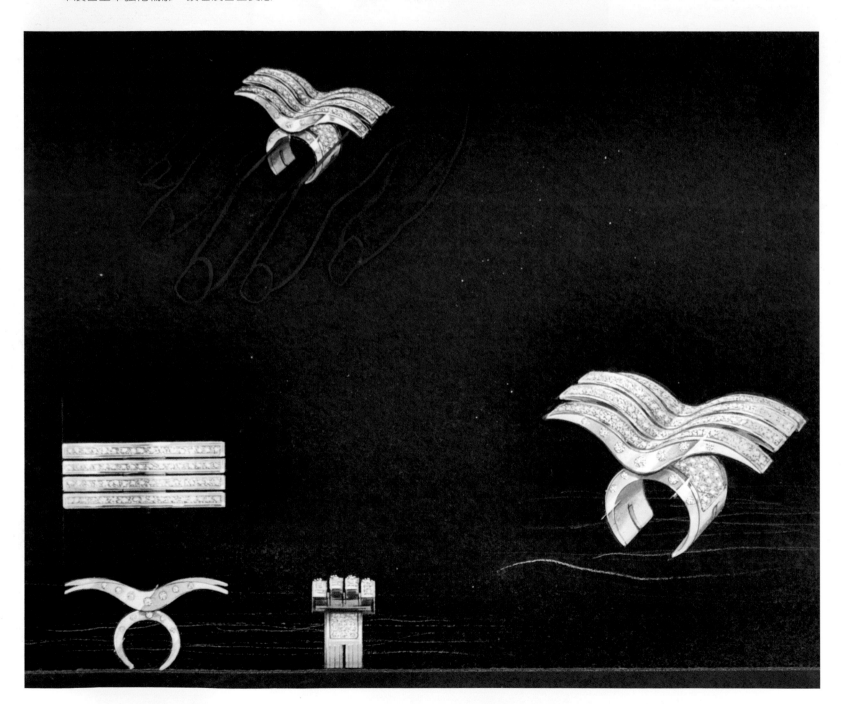

案例：胸針

畫材：麥克筆

紙張：麥克筆專用紙＋黑色紙板

技法：胸針主體以麥克筆打底
　　　後，將之割下，貼在黑色
　　　紙板上預定位置，再以全
　　　黑麥克筆修正胸針主體
　　　輪廓，接著以白圭筆描繪
　　　背景圖示、點繪鑽石質感
　　　及相關細節。

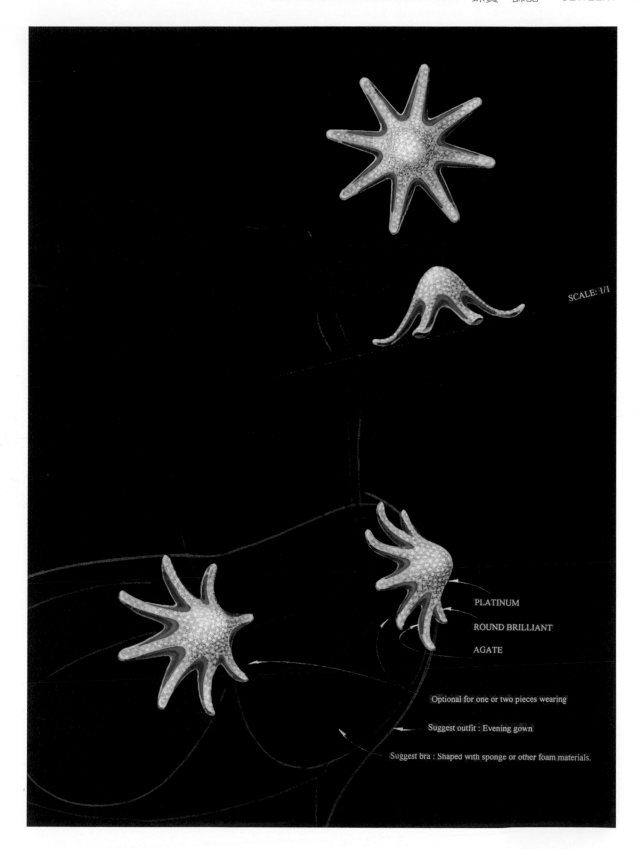

SCALE: 1/1

PLATINUM

ROUND BRILLIANT

AGATE

Optional for one or two pieces wearing

Suggest outfit : Evening gown

Suggest bra : Shaped with sponge or other foam materials.

案例：墜子

畫材：麥克筆＋粉彩

紙張：麥克筆專用紙＋
　　　黑色紙板

技法：圓盤白金質感為
　　　粉彩塗繪，翡翠
　　　及金飾為麥克筆
　　　打底，主體繪製
　　　完成後，將之割
　　　下，貼在黑色紙
　　　板上，再以全黑
　　　麥克筆依主體外
　　　框修正割痕不工
　　　整部分及畫上影
　　　子，最後以白圭
　　　筆描繪Ｋ金、白
　　　金、鑽石、翡翠
　　　等細節質感。

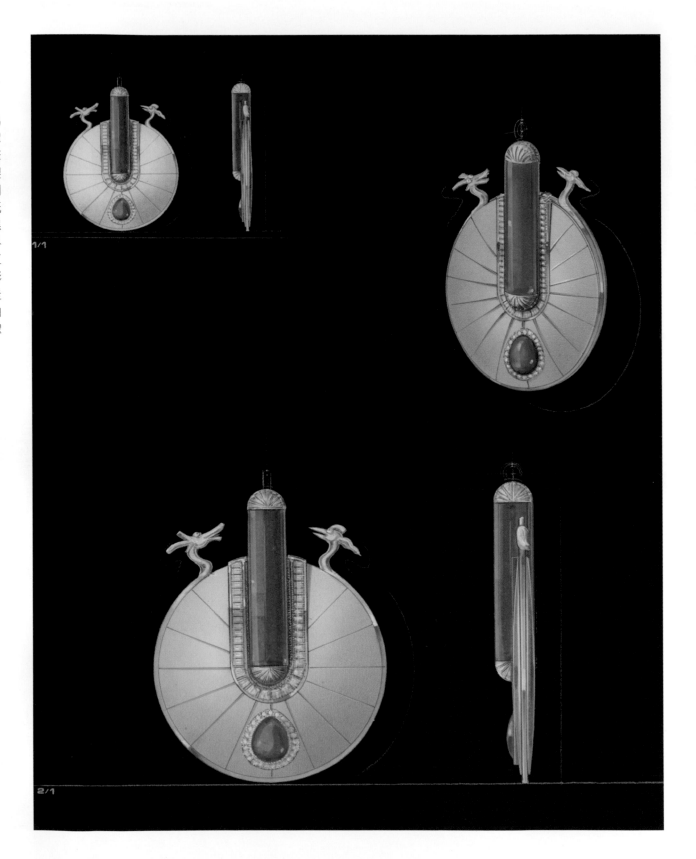

案例：金飾

畫材：麥克筆

紙張：麥克筆專用紙＋
　　　黑色紙板

技法：主體以麥克筆打
　　　底後，將之割下
　　　貼在黑色紙板上，
　　　以全黑麥克筆修
　　　正主體外框不工
　　　整割痕及影子，
　　　再以白圭筆細描
　　　向光界線及K金
　　　質感。

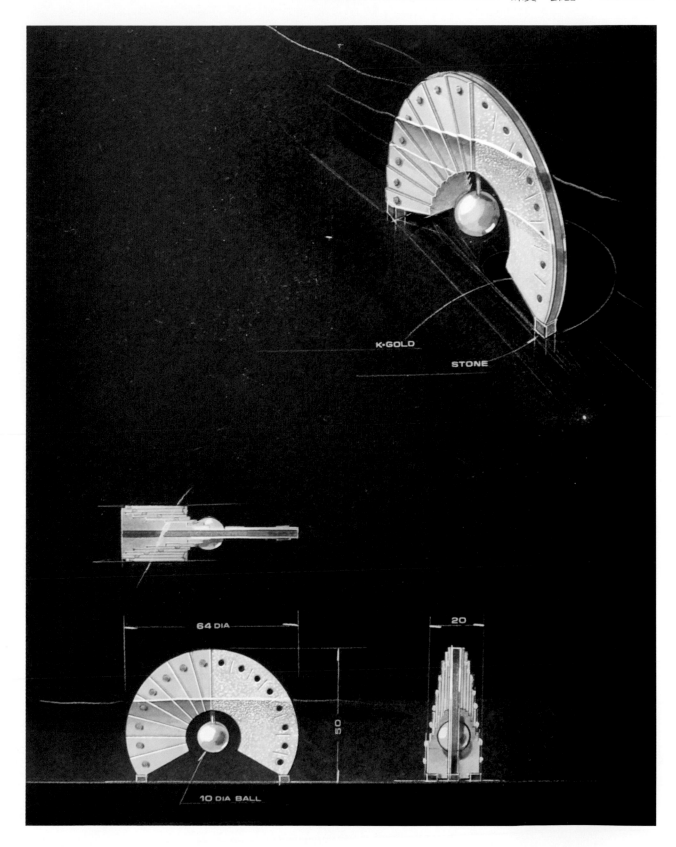

案例：鑰匙圈
畫材：麥克筆
紙張：麥克筆專用紙＋黑色紙板
技法：鑰匙圈主體以麥克筆打底後，將之割下，貼在黑色紙板上，以淺色粉彩控制背景，噴上粉彩固定膠，再以全黑麥克筆畫上主體影子，最後以白筆及白圭筆表現細節。

LANDSCAPE
空間、景觀

案例：公共藝術

畫材：色鉛筆 935

紙張：麥克筆專用紙

技法：先以鉛筆畫出輪廓線，設定光源方向，強化質感、陰影及背景等細節。

1. 完成輪廓線

2. 設定光源方向，畫出陰影有助於整體物件前
 後層次感

3. 依不同元素物件強調輪廓線，有助於整體造
 形視覺集中及量感

4. 以偏鋒筆觸輕描整體反光面，強化金屬、透明材質之質感

案例：商業空間

畫材：粉彩

紙張：麥克筆專用紙

技法：這是以誇大透視及以意象形式表達之概念草圖，在某些狀況尚不
　　　確定之時（如：材質應用、結構或者是燈光等），僅就可掌握的
　　　部分呈現，畫面結果顯示有些部分是清楚的，有些是模糊的、重
　　　疊的、透明的；粉彩非常適合營造如此的氛圍。

1. 以粉彩大塊面積打底，預先計劃
　 光源位置

2. 界定展示空間的範圍

3. 想像可能的結構及產品展示區域

4. 加強地面與牆面的對比及遠近的
　 距離

5. 加強物體的結構及以擦拭技法營
　 造光源照射效果

6. 以白圭筆修正細節及寫上 Logo
　 字體

7. 略做修正，最後完成之構想圖

案例：攝影器材專櫃

畫材：麥克筆＋粉彩

紙張：麥克筆專用紙

技法：這是百貨公司攝影器材專櫃的設計，前面展示架體以空白方式處理，反映現實
　　　情境。產品區域主體以麥克筆繪製後，使用粉彩塗抹方式將地面、牆、天花板
　　　及展示架體等打底，再使用軟橡皮擦拭方式，表現玻璃反光面及光源照射質感。

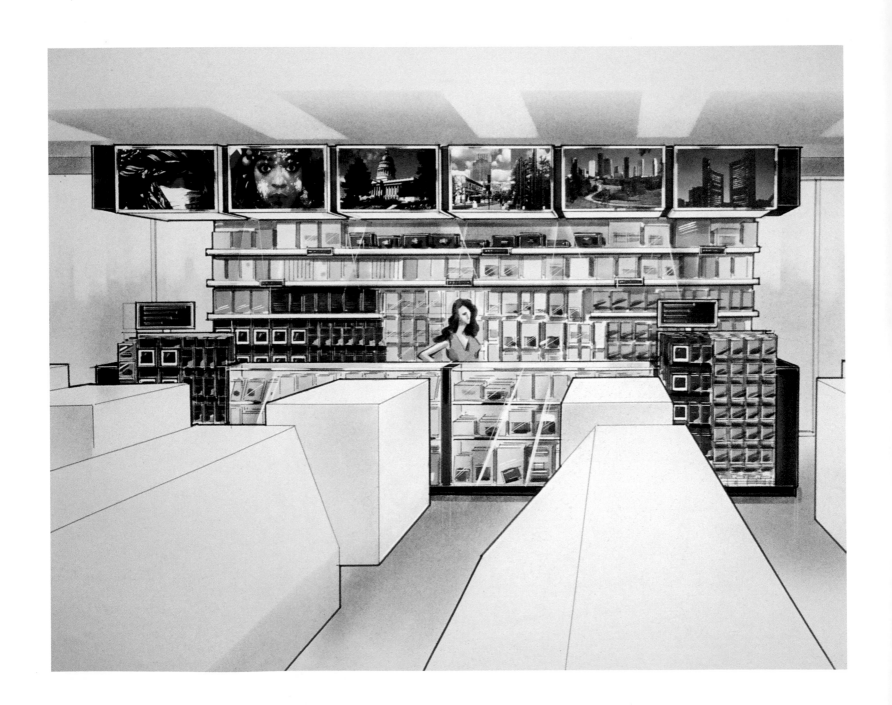

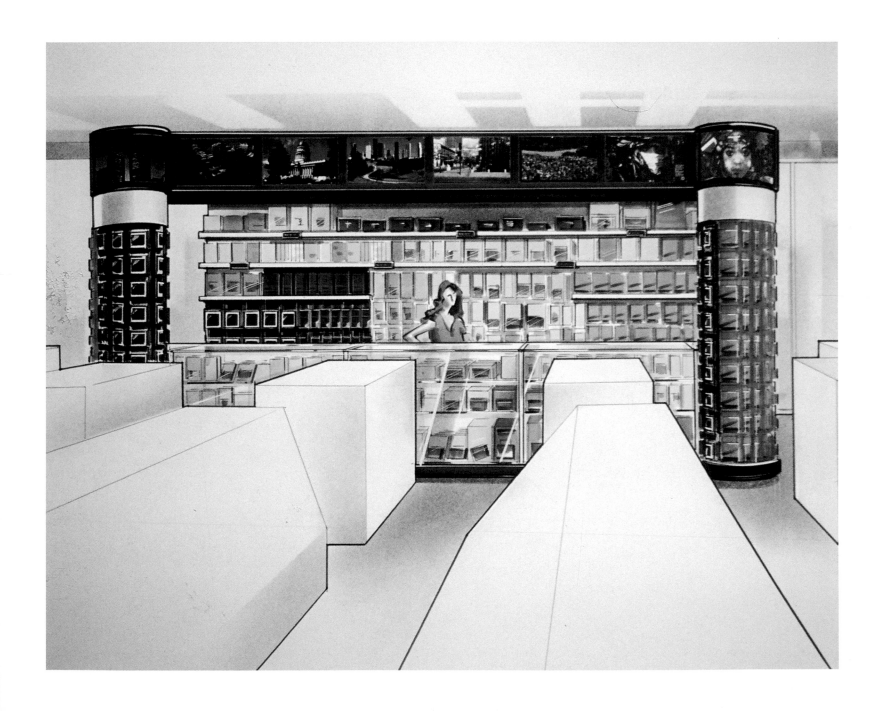

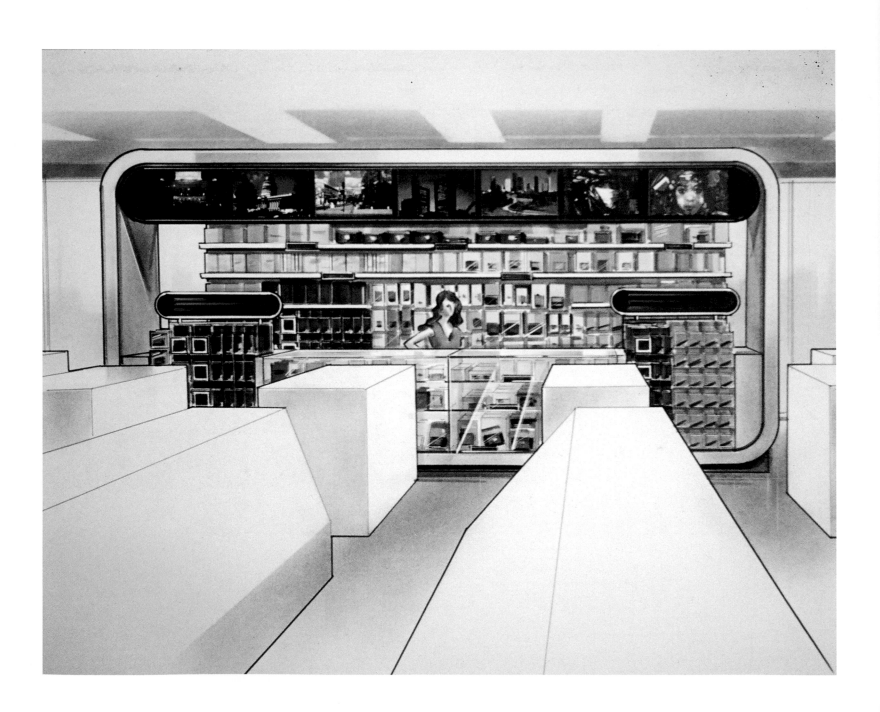

案例：室內空間

畫材：麥克筆＋粉彩

紙張：麥克筆專用紙

技法：輪廓線以水性筆完成，小面積物品以麥克筆繪製，接著使用粉彩將畫面打底。
　　　粉彩非常適合運用在大面積及弧面的繪製，再以軟橡皮擦拭技法，表現玻璃反
　　　光面及光源照射質感，文字為轉印字。

案例：室內空間

畫材：麥克筆＋粉彩

紙張：麥克筆專用紙＋黑色紙板

技法：水性輪廓線完成後，沙發、燈具以麥克筆繪製，接著使用粉彩打底完成畫面。
　　　再以軟橡皮擦拭方式表現光線照明質感，最後以白圭筆表現細節。這是依身高
　　　170㎝人士之視線為依據繪製的透視角度，貼近現實的狀況。遠牆較為明亮與
　　　近處灰暗形成適度對比，增加畫面的穩定性。

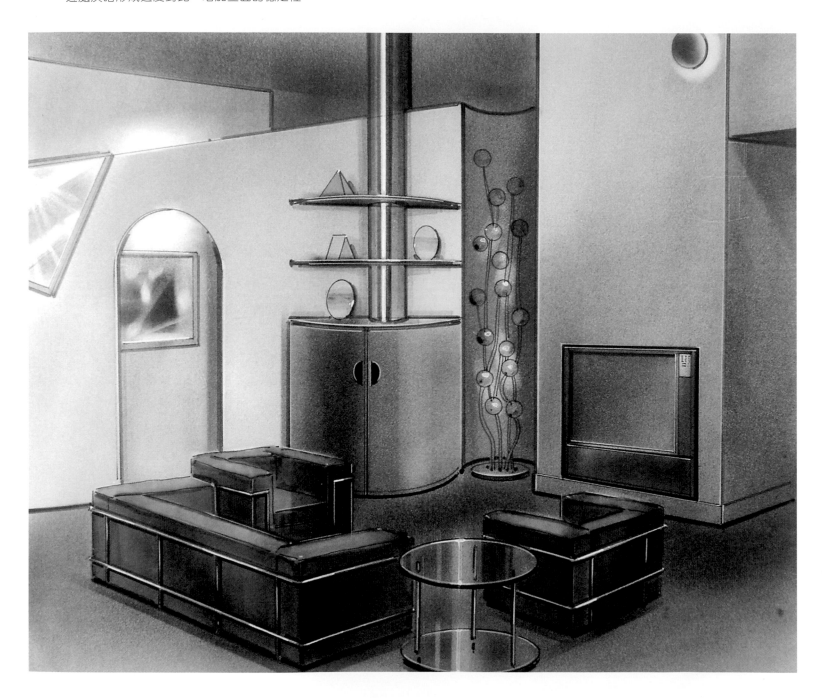

案例：球鞋店面
畫材：麥克筆＋粉彩
紙張：麥克筆專用紙
技法：小面積物品以麥克筆繪製，如衣、鞋、椅、展示架等，繪製完後以手指塗抹粉
　　　彩將地面、牆、天花板等完成。此時，小面積物品沾粉部、光源、貼近光源照
　　　射位置以及地面質感，以軟橡皮擦拭乾淨，噴上粉彩固定膠，最後以白圭筆依
　　　光源方向述明細節及文字。

案例：櫥窗展示

畫材：麥克筆＋粉彩

紙張：麥克筆專用紙

技法：櫥窗內物品及框架為主要表現重點，以麥克筆繪製，上沿Logo亦以麥克筆繪製，
　　　強調金屬質感。麥克筆畫完後，以粉彩打底，控制整體氣氛，再以軟橡皮擦拭，
　　　表現光源、光源照射及地面質感，最後以白圭筆強化。

案例：景觀（紀念碑構想圖）

畫材：麥克筆＋粉彩＋色鉛筆

紙張：灰色卡紙

技法：水性輪廓線完成後，物體以麥克筆上色，樹枝、樹葉、樹影以色鉛筆繪製，再
　　　以粉彩完成底色、陰影、建物特色及控制畫面中紀念碑莊嚴的氣氛。最後以白
　　　圭筆表現向光界線等細節。

案例：景觀（紀念碑構想圖）

畫材：麥克筆＋粉彩＋色鉛筆

紙張：灰色卡紙

技法：水性輪廓線完成後，人物以麥克筆上色，樹枝、樹葉、樹影以色鉛筆繪製，再
　　　以粉彩完成底色及控制畫面氣氛。最後以白圭筆表現向光界線等細節。

案例：景觀

畫材：麥克筆＋粉彩＋色鉛筆

紙張：灰色卡紙

技法：水性輪廓線完成後，人物以麥克筆
　　　上色，樹枝、樹葉、樹影以色鉛筆
　　　繪製，再以粉彩完成底色及控制畫
　　　面氣氛。最後以白圭筆表現向光界
　　　線等細節。

案例：景觀

畫材：麥克筆＋粉彩

紙張：灰色卡紙

技法：水性輪廓線完成後，人物、柱體以
麥克筆填色，再以粉彩掌握氛圍，
完成底層的色調，噴上粉彩固定
膠，再以白圭筆強調向光界線及樹
葉陰影等細節。

案例：景觀

畫材：麥克筆＋粉彩＋色鉛筆

紙張：灰色卡紙

技法：水性輪廓線完成後，人物以麥克筆
　　　上色，樹枝、樹葉以色鉛筆繪製，
　　　再以粉彩完成底色及控制畫面氣
　　　氛。最後以白圭筆表現向光界線等
　　　細節。

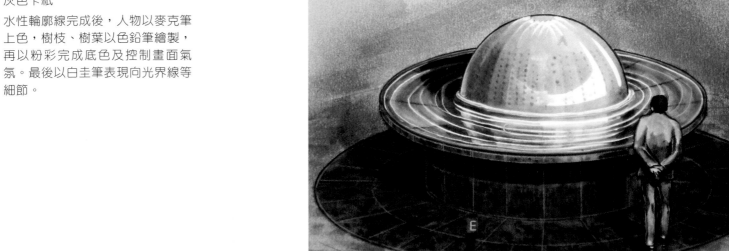

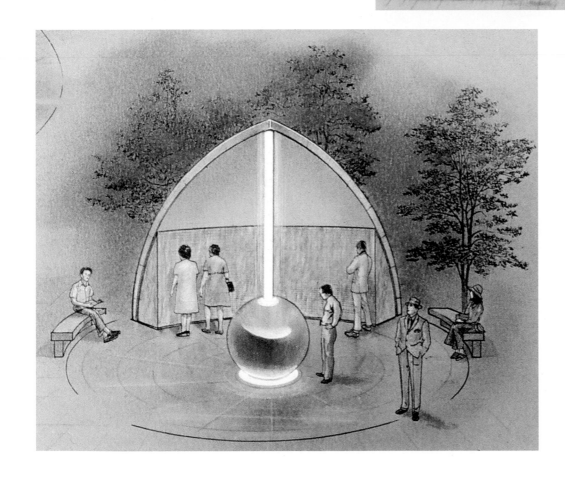

案例：年燈燈座

畫材：麥克筆＋粉彩

紙張：麥克筆專用紙＋黑色紙板

技法：因為燈體在夜間點亮時，才能顯現其作用，為營造夜間燈體點亮時的綺麗熱鬧
景象，黑色背景為最佳選擇。

主題為麥克筆繪製，將之割下，貼在黑色紙板上，再以粉彩表現煙霧質感，最
後以白圭筆強化細節。

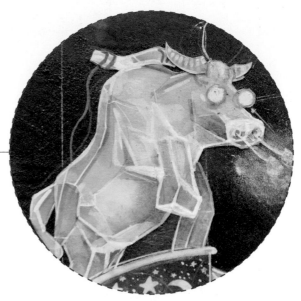

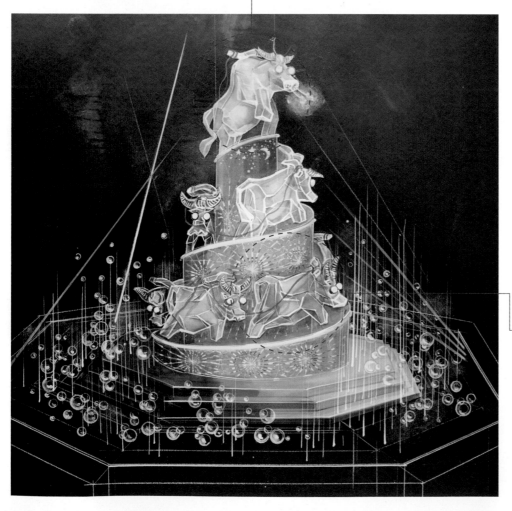

麥克筆暈染重疊效果，非常適合表現燈體切面色塊變
化，白圭筆的強調亦要掌握得宜。

掌握燈座光暈變化，牛隻造形特色及材質透性。

TRANSPORTATION

交通、運輸

案例：腳踏車

畫材：色鉛筆 935

紙張：麥克筆專用紙

技法：先以鉛筆畫出輪廓線，設定光源方向，反光面、強化質感、陰影等細節。

1. 完成輪廓線

2. 色調計畫，設定光源方向

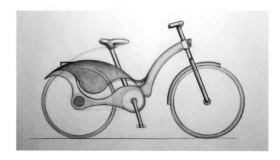

3. 強化質感及陰影

4. 再強化反光面、輪廓線、質感、陰影等細節

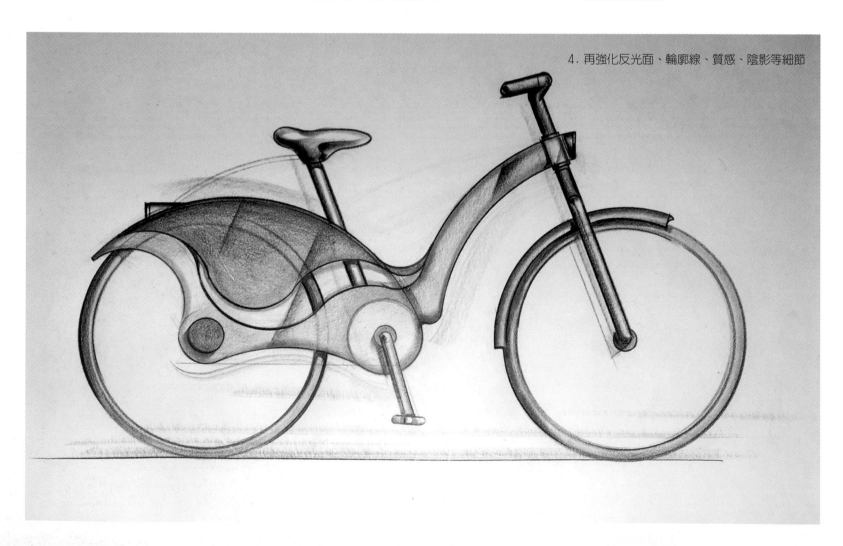

案例：摩托車

畫材：麥克筆＋粉彩

紙張：麥克筆專用紙

技法：麥克筆畫小面積部位，粉彩塗抹大面積及掌握曲面、弧面等質感，雖然畫材不
　　　同，但均能展現其優點，使產品本體和諧一致。

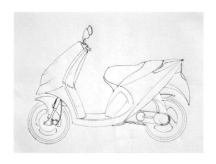 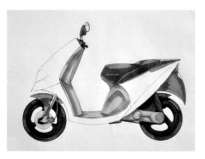

1. 以水性簽字筆在麥克筆專用紙上
　描繪輪廓線，完成上色前的動作

2. 以麥克筆先處理複雜的車輪、座
　椅、擋泥板等部分，注意光源方向

3. 以粉彩表現車體的弧面、陰影及
　塗裝的質感

4. 強調整體車型的外框輪廓線

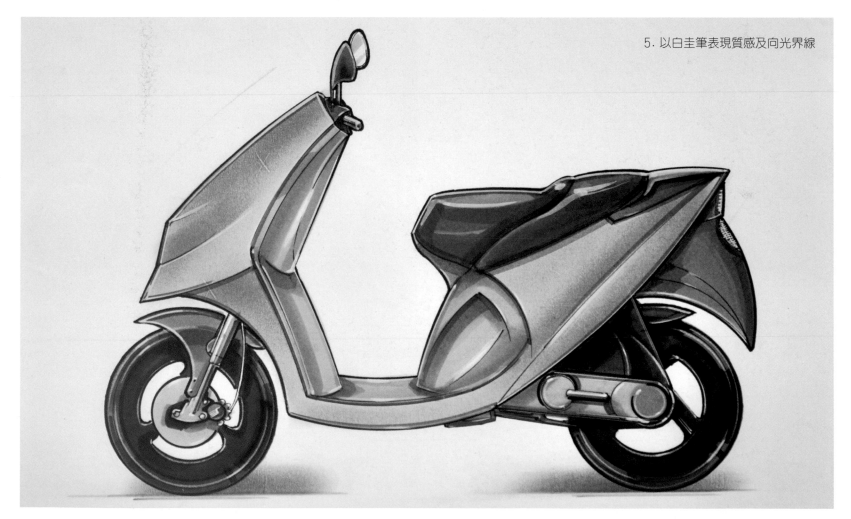

5. 以白圭筆表現質感及向光界線

案例：汽車

畫材：粉彩

紙張：描圖紙

技法：這是依客戶要求收藏用之畫作，原照片背景是複雜的，畫時
完全省略。油性輪廓線完成後，先以粉彩塗抹技法表現車體
金屬、車窗玻璃及背景等質感，再以麥克筆等補強輪廓線及
陰影細節，最後以白圭筆精準畫出輪胎、輪圈等細節及向光
界線。

案例：汽車

畫材：粉彩

紙張：麥克筆專用紙

技法：這是依客戶要求為其愛車所繪的畫作，作為收藏用。原照片
　　　背景是複雜的，全部除掉，畫面完全專注於表現車的質感。
　　　油性輪廓線完成之後，椅面、後視燈、輪圈等以麥克筆繪製，
　　　再以粉彩筆塗抹技法，由淺而深，完成打底動作和車體，並
　　　以軟橡皮擦拭技法強調向光界面、玻璃反光面及相關質感，
　　　最後則以白圭筆完成細節。

案例：汽車

畫材：粉彩

紙張：麥克筆專用紙

技法：這是依客戶要求為其愛車所繪的畫作，作為收藏用。原照片背景複雜，簡化是必要的，以突顯汽車本身。油性輪廓線完成後，以粉彩塗抹技法先畫車體，再畫背景，背景以紙巾擦拭方式營造效果以襯托車體，背景左側故意留白，拉開空間的距離。

案例：客輪

畫材：粉彩

紙張：麥克筆專用紙

技法：這是客戶要求為特別用途之畫作。面積 24"X36"，原照片老
舊模糊，繪製時，需要相關細節的想像力。油性輪廓線完成
後，先以粉彩塗抹完成打底動作，噴上粉彩固定膠。接著以
色鉛筆完成強化小面積物件，如救生艇、窗等，最後以白圭
筆畫出水紋及向光界線等細節。

案例：汽艇
畫材：粉彩
紙張：麥克筆專用紙
技法：這是應客戶要求為其愛船所繪的畫作。客戶所提供的照片背
　　　景複雜，畫時將其簡化。油性輪廓線完成後，先以粉彩塗抹
　　　技法完成打底動作，並且以軟橡皮及紙巾擦拭技法，表現船
　　　身塗裝、透明船窗、背景山丘及水紋等質感，再以麥克筆補
　　　強輪廓線及細部陰影，最後以白圭筆強調向光界線等細節。

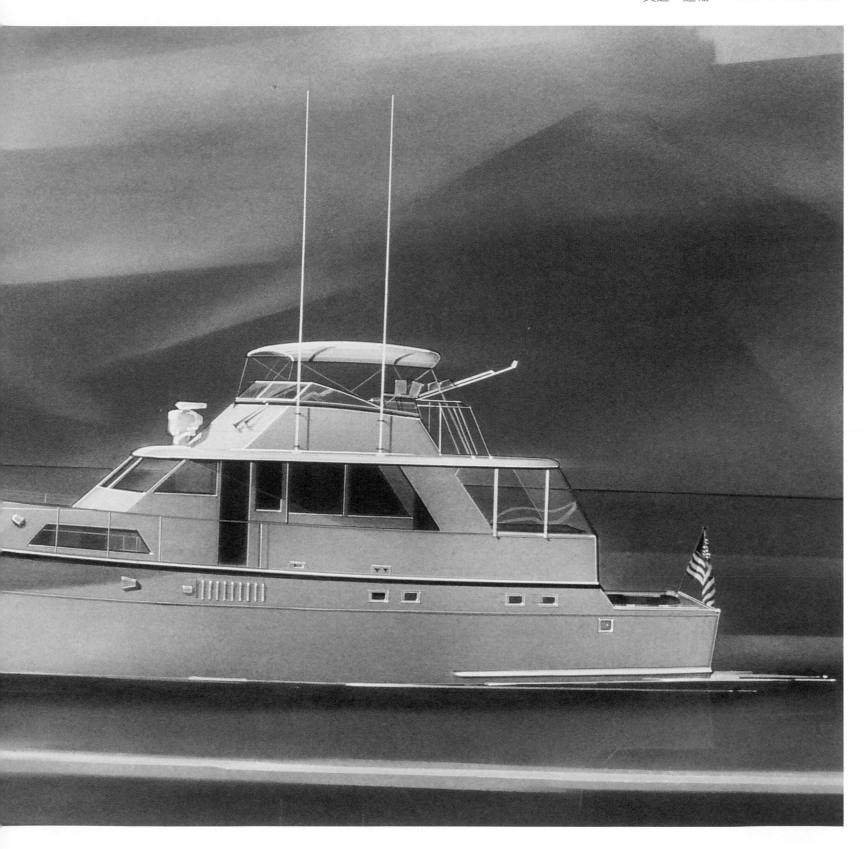

案例：汽艇

畫材：粉彩

紙張：麥克筆用紙

技法：這是應客戶要求為其愛船所繪的畫作，客戶所提供照片的背
景是複雜的，畫時將其簡化。油性輪廓線完成後，先以粉彩
塗抹技法完成打底動作，且以軟橡皮及紙巾擦拭技法，表現
船身塗裝、透明船窗、背景山丘及水紋等質感，再以麥克筆
補強輪廓線及細部陰影，最後以白圭筆強調向光界線等細節。

COMPUTER, ELECTRONICS

3C、電器

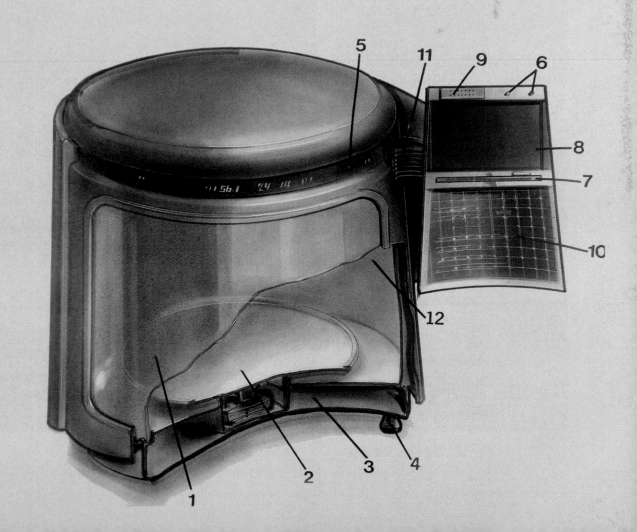

案例：3D 概念眼鏡

畫材：色鉛筆 935

紙張：麥克筆專用紙

技法：先以鉛筆畫出輪廓線，設定光源方
　　　向，強化質感、陰影及背景等細節。

1. 完成輪廓線

2. 設定光源方向，畫出陰影強化整體造型

3. 完成質感、陰影及背景

案例：LED 檯燈

畫材：粉彩＋麥克筆

紙張：麥克筆專用紙

技法：產品本體為線性結構，因此以麥克
筆繪製較為適合，粉彩技法則掌握
整個畫面的氛圍及營造產品與空間
結為一體的效果。

1. 產品本體以麥克筆繪製，
注意透明材質的質感

2. 以粉彩大面積的塗抹預想
整體空間的氛圍掌握

3. 以擦拭技法表現產品本身
透明質感及空間的距離感

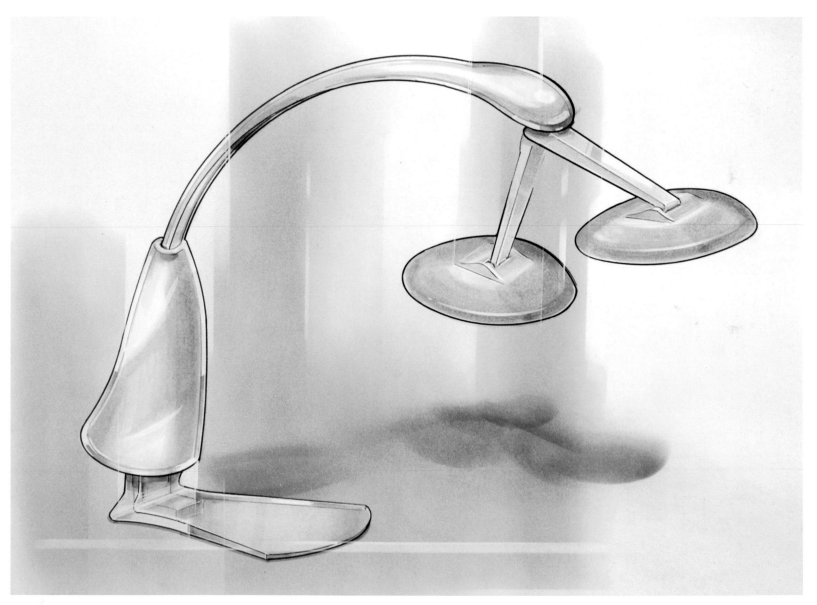

4. 加強外框輪廓線，以白圭筆質掌握細節質感及營造產品融入空間的效果

案例：收銀機（POS）

畫材：以粉彩為主要畫材

紙張：麥克筆專用紙

技法：這是以粉彩為主要畫材的案例，尤其適用於塊體面積大之產品預想圖，先設定
　　　光源方向，以粉彩快速塗抹打底，由淺而深，依材質質感，逐次完成整體畫面
　　　架構，最後再強化外框輪廓線及向光界線。

1. 繪製油性或水性輪廓線

2. 以粉彩塗抹打底，預留反光面

3. 決定光源方向，畫出塑料材質的向光面及
　　背光面

4. 畫出鋁合金材質的向光面及背光面

5. 以較重色調畫出銀幕、按鍵盤及陰影

6. 以軟橡皮及紙巾等擦拭技法，完成整體畫
　　面的架構

7. 加重外框輪廓線，及強化陰影

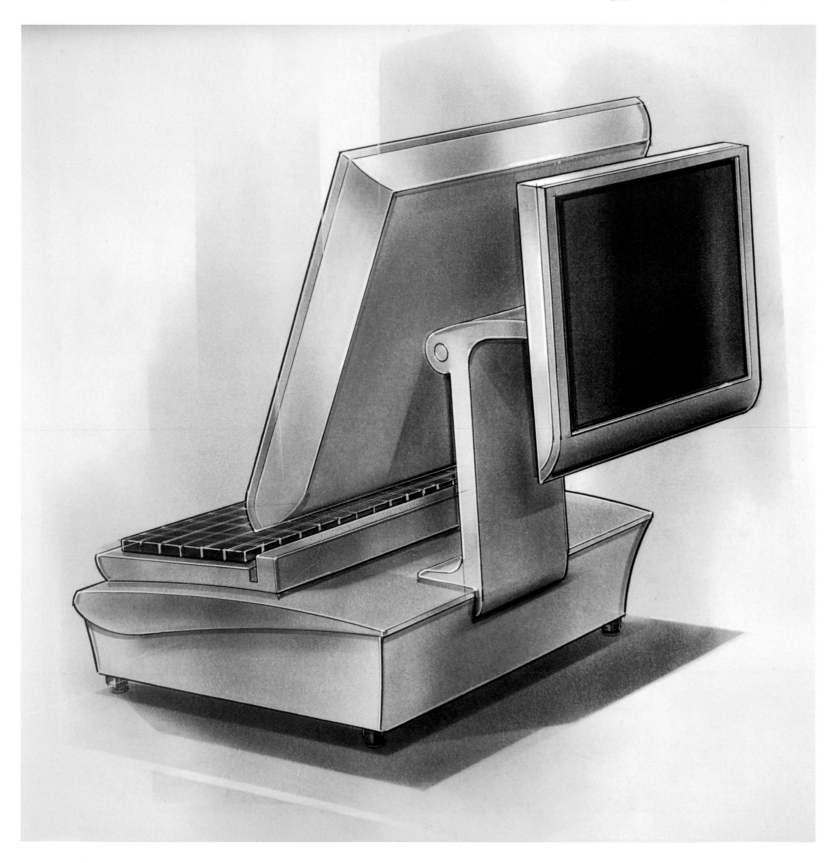

案例：數位相機

畫材：粉彩＋麥克筆

紙張：麥克筆專用紙

技法：計劃好光源方向及反光面，先以麥克筆畫出產品小面積的部分，再以粉彩大面
　　　積塗抹、擦拭，加重對比等方式，完成預想圖的整體氛圍，最後強調外框輪廓
　　　線及向光界線等細節。

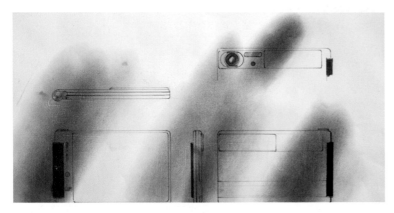

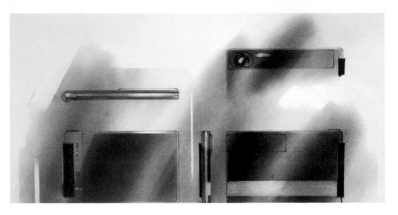

1. 水性輪廓線完成後，以麥克筆畫出小面積的部分，接著以粉彩大面積的塗抹，注意反光面的方向性。

2. 以擦拭技法修正畫面及營造空間的距離感，再以粉彩加重產品本身的對比

3. 強調產品外框輪廓線，最後以白圭筆繪製細節質感及向光界線

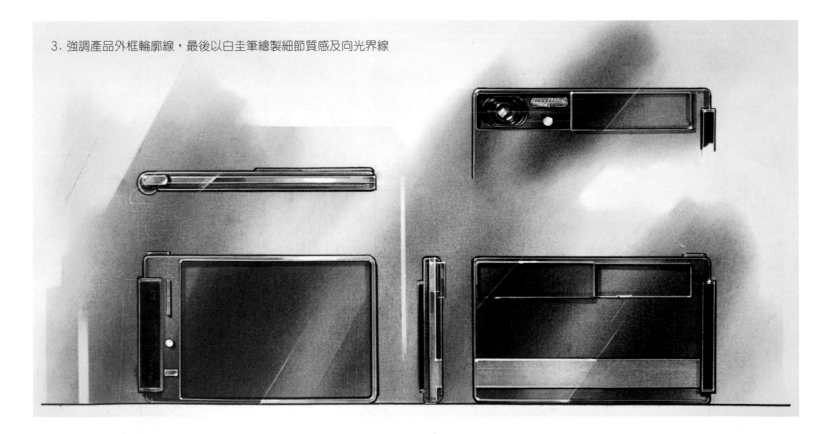

案例：攝影機

畫材：粉彩＋麥克筆

紙張：麥克筆專用紙

技法：先以麥克筆繪製小面積的部分，再以粉彩大面積的塗抹，接
　　　著以擦拭及加重對比的技法，即能快速的完成預想圖。

1. 水性輪廓線完成後，
　 小面積以麥克筆繪製

2. 以粉彩快速的塗抹，
　 注意反光面的安排

3. 以軟橡皮擦拭及以粉
　 彩加重對比

4. 接著再度強調外框輪廓線，最後以白圭筆繪製向光界線

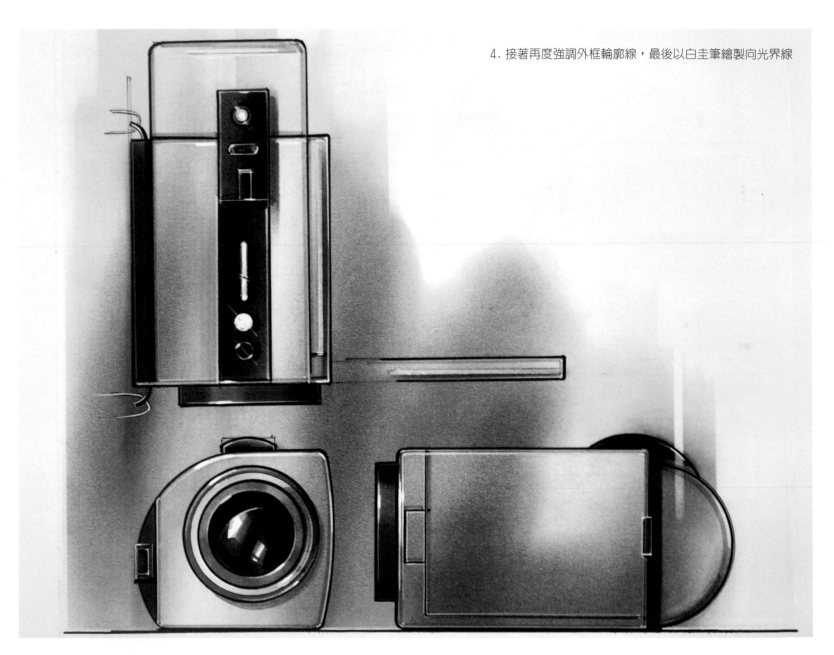

案例：電鬍刀＋鬧鐘、電鬍刀

畫材：粉彩

紙張：麥克筆專用紙

技法：這是粉彩快速畫法的示範，輪廓線完成
　　　後，以粉彩左下右上方向快速沾粉塗
　　　抹，接著依產品圓柱主體向光面擦拭，
　　　陰暗面加重，最後以白圭筆畫上向光界
　　　線及文字即完成畫作。

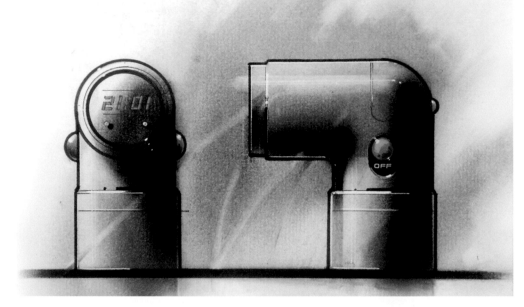

電鬍刀＋鬧鐘

電鬍刀

案例：腳踏車頭燈警鈴器

畫材：麥克筆＋粉彩

紙張：麥克筆專用紙

技法：這是腳踏車專用 LED 燈及警報器，麥克筆平塗技法為基礎，適度預留筆觸，表
　　　現弧面質感為重點。背景以粉彩塗抹，營造產品漂浮感覺。

案例：微波烤爐
畫材：粉彩
紙張：麥克筆專用紙
技法：先以垂直方向依強弱漸
　　　層畫出圓柱形體，再粗
　　　略塗上面板上視圖等，
　　　接著以擦拭技法將圓柱
　　　玻璃面依環狀較輕地擦
　　　拭，以呈現圓柱形體。
　　　上視圖與前視圖局部重
　　　疊，輪廓線局部強調，
　　　似有非有，呈現一種不
　　　確定性，透明旋轉門
　　　表面附加白條圖紋的印
　　　刷，增加層次感。整體
　　　畫面並無太多細節，這
　　　是典型粉彩表現概念圖
　　　的方式。

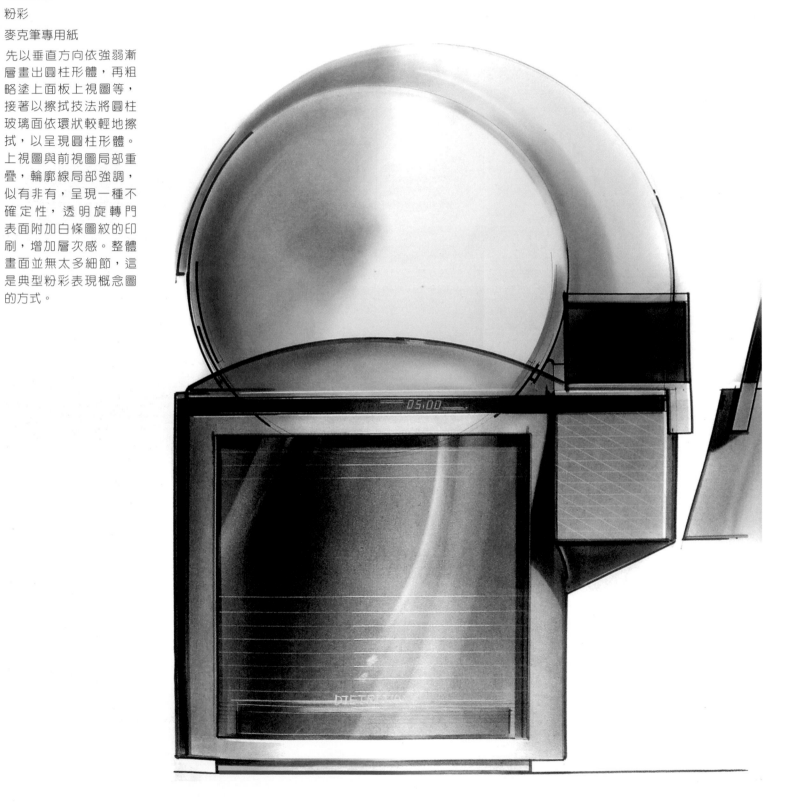

案例：微波烤爐

畫材：粉彩

紙張：麥克筆專用紙

技法：這是設計構想較具體觸及說明結構的表現方式之一，以剖面方式傳達內部的可
能結構，與前案相比，本圖面較完整的表現出外觀上面與面之間的關係，甚至
已粗略的交代分模、開模之可能方式（如：剖面圖示傳達旋轉門與軌道的結合
方式，以及內部轉盤的結構等）。阿拉伯數字為產品及功能說明的註記，內容
不在本圖面呈現。

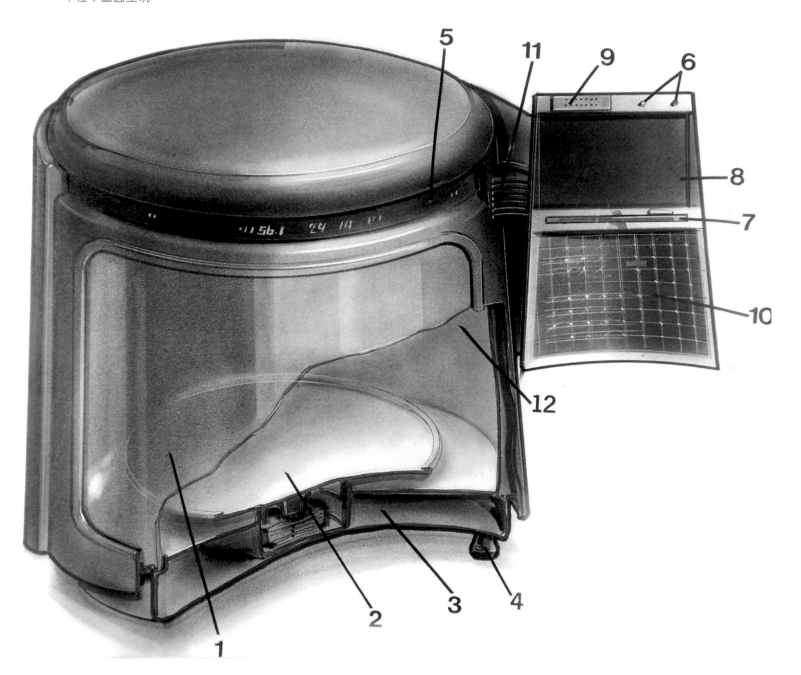

案例：吸塵器

畫材：廣告顏料

紙張：淺灰色紙板

技法：畫面上不同色系、深淺或是反光面均是以紙膠帶遮掩，廣告顏料平塗技法表現，
　　　逐一完成，左前方為光源方向，橙色漸層主體依光源方向表現漸層及前後關係。
　　　反光面的處理必須兼顧產品與背景的一致性。

案例：香菸濾清器

畫材：麥克筆＋粉彩

紙張：麥克筆專用紙

技法：主體用麥克筆繪製，粉彩以清淡煙霧質感表現，以襯托主體。右圖主體切割為
左右兩部分，為一圖兩用表現的表現方式，右半部以剖面圖呈現內部零組件規
劃及結構說明，左半部為外觀圖示。左圖為煙灰缸可疊合及細部結構說明圖示。

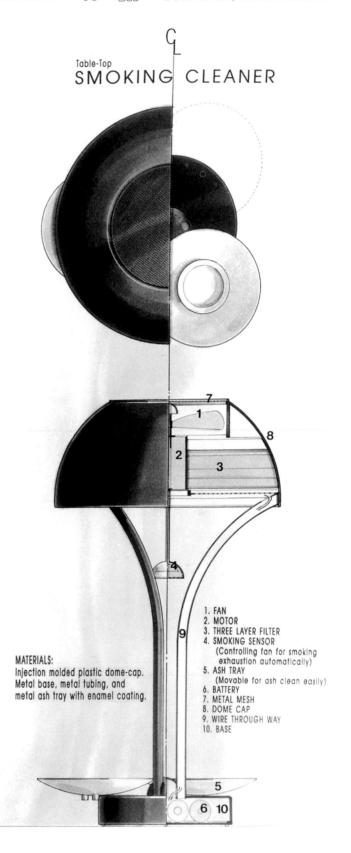

Table-Top
SMOKING CLEANER

1. FAN
2. MOTOR
3. THREE LAYER FILTER
4. SMOKING SENSOR
 (Controlling fan for smoking
 exhaustion automatically)
5. ASH TRAY
 (Movable for ash clean easily)
6. BATTERY
7. METAL MESH
8. DOME CAP
9. WIRE THROUGH WAY
10. BASE

MATERIALS:
Injection molded plastic dome-cap.
Metal base, metal tubing, and
metal ash tray with enamel coating.

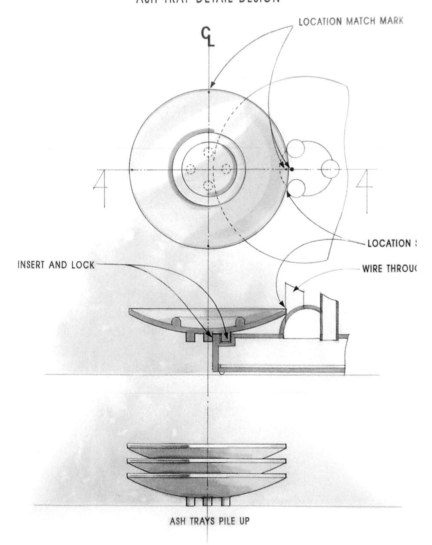

SMOKING CLEANER
ASH TRAY DETAIL DESIGN

LOCATION MATCH MARK

INSERT AND LOCK

LOCATION

WIRE THROUC

ASH TRAYS PILE UP

案例：鏡片測試器

畫材：粉彩

紙張：麥克筆專用紙

技法：以不鏽鋼薄片加上 R 規配合磁布桌面遮掩塗抹的方式，完成本體部分，接著畫
　　　上背景，再以軟橡皮及紙巾將較不理想或髒亂的部分擦拭乾淨及營造橫向光暈
　　　效果，有助於穩定畫面。

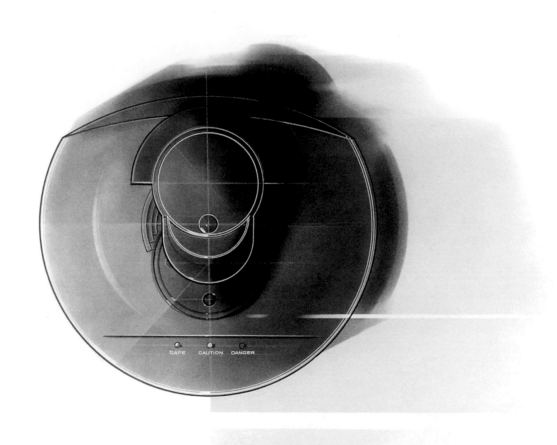

案例：鏡片測試器

畫材：粉彩

紙張：麥克筆專用紙

技法：以不鏽鋼薄片加上 R 規配合磁布桌面遮掩塗抹的方式，完成本體部分，然後畫
　　　上背景，再以軟橡皮及紙巾將較不理想或髒亂的部分擦拭乾淨並營造橫向光暈
　　　效果，以助於穩定畫面。

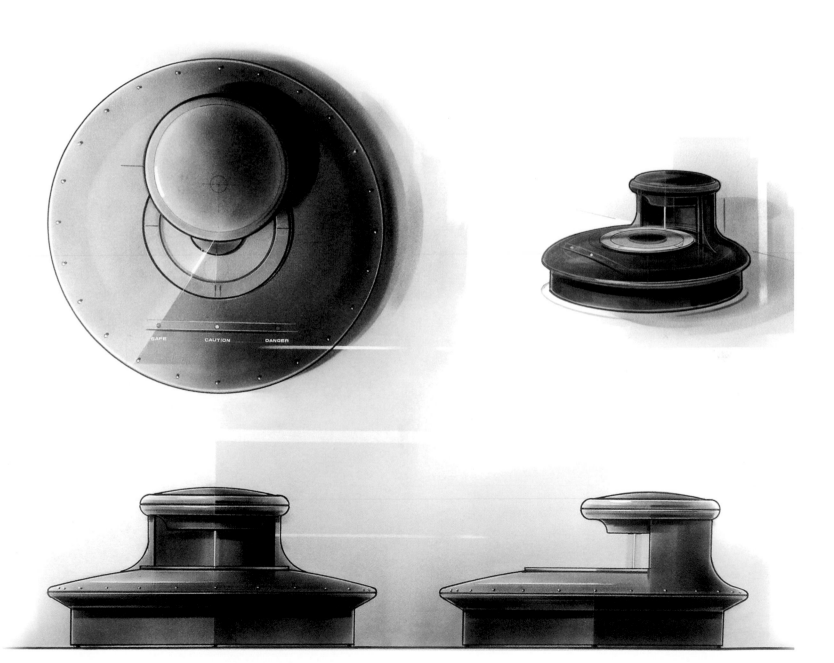

FASHION

服裝、時尚

案例：流行袋包
畫材：色鉛筆 935
紙張：麥克筆專用紙
技法：先以鉛筆畫出輪廓線，設定光源方向，強化質感、陰影及背景等細節。

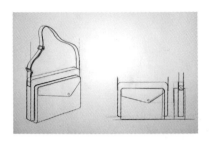

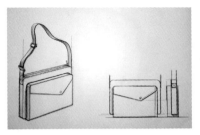

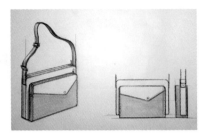

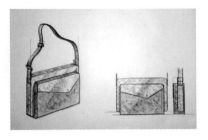

1. 完成輪廓線 2. 設定光源方向 3. 強調色澤質感及縫線線條 4. 以偏鋒不規則、輕重不均筆觸表現皮面質感

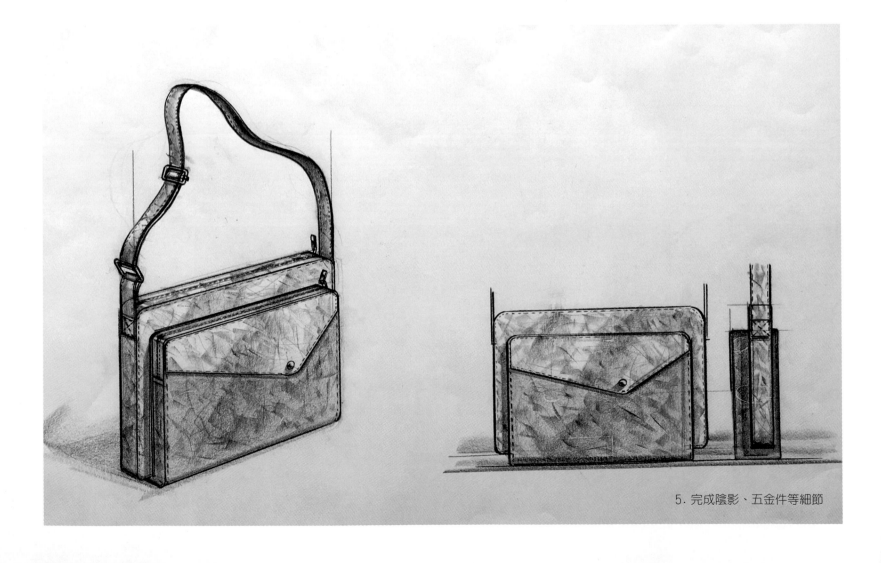

5. 完成陰影、五金件等細節

案例：頭像

畫材：粉彩

紙張：麥克筆專用紙

技法：這是依據照片快速繪製頭像的過程，類似一般產品預想圖以粉彩表現的方式，
　　　掌握五官正確的位置及特徵是最基本的，善用細尖麥克筆筆觸，粉彩擦拭及白
　　　圭筆相關技法是很重要的。頭像輪廓可採用描圖紙描繪完成，接著，將之影印
　　　放大，放大到預定頭像繪製的大小，最後以水性簽字筆在麥克筆用紙上再描繪
　　　一次，即完成頭像輪廓線的動作。

1. 以淺色細字麥克筆，畫出五
　 官正確的位置

2. 以粉彩塗抹表現臉部膚色
　 的質感，注意色系深淺

3. 以粉彩塗抹畫出頭髮質感

4. 以細尖麥克筆及擦拭技法
　 精確描製五官特徵及髮質
　 線條

5. 最後以白圭筆修正細節

案例：速畫

畫材：壓克力顏料

紙張：水彩用紙

技法：動態表現重於服裝細節。掌握模特兒的動態，先以淺色畫出輪廓，再以深色強
化肩、臂、頸等動作重點。

案例：禮服系列

畫材：粉彩、廣告顏料

紙張：粉彩紙

技法：油性輪廓線完成後，先以粉彩塗抹，噴上固定膠固定，再以廣告顏料依右上光
　　　源加強向光面及人體、衣物材質質感的繪製，最後以白圭筆觸營造輕鬆自然的
　　　氣氛。

案例：臉

畫材：彩色墨水＋粉彩

紙張：水彩紙

技法：掌握彩色墨水鮮
　　　豔的色調與筆觸
　　　重疊產生層次的
　　　質感，再以粉彩
　　　刻意粗獷地強調
　　　並以白圭筆補強
　　　細節，產生非常
　　　時尚的視覺。

案例：臉

畫材：彩色墨水＋水彩

紙張：水彩紙

技法：陰影以大膽筆觸快速劃過，營造細緻與粗獷、明與暗的對比。最後以粉彩與白
　　　筆以較輕鬆的筆法強調輪廓部分，增加層次與變化。

案例：眼

畫材：粉彩

紙張：麥克筆用紙

技法：眼部放大八倍，是表現的重點，以較多的細節處理，睫毛以黑色一氣呵成的筆觸
　　　繪製，瞳孔則以麥克筆表現，鼻部與嘴部以較模糊的方式呈現，注意眼部的描繪
　　　是重點，其餘五官、陰影或是色塊的處理，都是為了營造與眼部的對比作用。

案例：時尚系列

畫材：麥克筆＋粉彩

紙張：麥克筆用紙

技法：淺色水性輪廓線完成後，先以麥克筆將小面積區域完成，如輪胎、車窗、車頂、
　　　頭髮、鞋子等，再以粉彩塗抹，噴上粉彩固定膠，接著使用尖筆頭軟性麥克筆
　　　強化輪廓線，最後以白圭筆強調向光面及界線。以較具有寫實的形式表現，時
　　　髦的服裝加上高科技感的車型，營造時尚的氛圍。此技法通用於服裝設計及服
　　　裝插圖應用。

案例：時尚系列
畫材：油性粉蠟筆＋水彩
紙張：水彩紙
技法：先以油性粉蠟筆繪製，再以水彩畫過，較著重在背景部分，最後再以細尖物將輪廓線或特殊質感部分，用刮掉油性粉蠟筆的方式，呈現出白線或反光面的效果，提供另一形式表現服裝插圖的技法。

案例：時尚系列

畫材：油性粉蠟筆

紙張：水彩紙

技法：油性粉蠟筆畫好後，再以油性溶劑配合遮掩工具，以擦拭的方式，營造畫面分割及層次變化的效果，是服裝插圖表現的技法之一。

案例：舞
畫材：油性粉蠟筆
紙張：色卡紙
技法：意象表達的方式，不注重細節，僅依據動態及光影變化，將油性粉蠟筆快速的
　　　堆砌，色卡紙顏色背景有助於融入油性粉蠟筆之色澤中，這是快速繪製的技法，
　　　適用於服裝設計構想草圖或是服裝插圖的表現。

案例：時尚系列
畫材：壓克力顏料
紙張：水彩紙
技法：刻意將動態誇張變形，增加畫面趣味張力，提供另一形式表現服裝插圖的技法，
　　　技法與水彩技法相同，深淺濃淡、透明不透明相互重疊、暈染，增加層次感及
　　　變化。

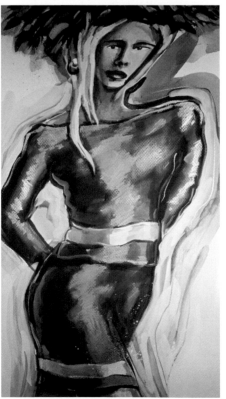

案例：速畫

畫材：水彩

紙張：水彩用紙

技法：快速掌握模特兒動態，先以淺色線條快速完成輪廓，再以較重、較深、較寬之
線條一氣呵成，強調逆光邊緣以產生對比與穩定畫面，適用於服裝設計構想草
圖發展或是服裝插圖的表現。

案例：時尚系列

畫材：粉彩

紙張：色紙板

技法：粉末手指塗抹與條狀粉彩同
　　　時使用，頭部縮小，肩加
　　　寬，強調動態骨架，最後以
　　　白筆與條狀粉彩，以較輕鬆
　　　筆觸強化輪廓，增加亮麗熱
　　　鬧的氣氛。

案例：頭像

畫材：粉彩＋麥克筆

紙張：麥克筆專用紙

技法：先以水性淺色尖頭麥克筆畫
　　　輪廓，小面積區域以麥克筆
　　　畫上，如瞳孔、太陽眼鏡之
　　　鏡片、耳環、項鍊等，再以
　　　粉彩塗抹臉部、頭髮、服裝
　　　等，表現質感及陰影，固定
　　　膠固定後，再以麥克筆加強
　　　陰影的紮實感，最後以白圭
　　　筆強化向光面及界線。

案例：頭像

畫材：粉彩＋麥克筆

紙張：麥克筆專用紙

技法：先以水性淺色尖頭麥克筆畫
　　　輪廓，小面積區域以麥克筆
　　　畫上，如瞳孔、眉毛、嘴唇、
　　　耳環等，再以粉彩塗抹臉
　　　部、頭髮、服裝等，表現質
　　　感及陰影，固定膠固定後，
　　　再以麥克筆加強人物陰影的
　　　紮實感，最後以白圭筆強化
　　　向光面及界線。

案例：頭像

畫材：粉彩＋麥克筆

紙張：麥克筆專用紙

技法：先以水性淺色尖頭麥克筆畫
　　　輪廓，小面積區域以麥克筆
　　　畫上，如瞳孔、眉毛、耳環、
　　　項鍊等，再以粉彩塗抹臉
　　　部、頭髮、服裝等，表現質
　　　感及陰影，固定膠固定後，
　　　再以麥克筆加強陰影的紮實
　　　感，最後以白圭筆強化向光
　　　面及界線。

案例：頭像

畫材：粉彩＋麥克筆

紙張：麥克筆專用紙

技法：先以水性淺色尖頭麥克筆畫
　　　輪廓，小面積區域以麥克
　　　筆畫上，如瞳孔、耳環、嘴
　　　唇等，再以粉彩塗抹臉部、
　　　頭髮、服裝等，表現質感及
　　　陰影，固定膠固定後，再以
　　　麥克筆加強陰影的紮實感，
　　　最後以白圭筆強化向光面
　　　及界線。

案例：時尚系列
畫材：油性粉蠟筆
紙張：色卡紙
技法：先以尖頭水性筆畫輪廓線，刻意將頭之比例縮小，誇大動態，接著以油性粉蠟
　　　筆繪製，重疊與留白技法交互使用，增加層次感。

案例：時尚系列

畫材：水彩

紙張：水彩用紙

技法：先以尖頭水性筆畫好輪廓線，再以水彩筆繪製，由淡而濃，最後再以尖頭水性
　　　筆補強細節部分，配色須注意時尚感。

MISCELLANEA

集錦

案例：空間景物
畫材：色鉛筆 935
紙張：麥克筆專用紙
技法：先以鉛筆畫出輪廓線，設定光源方向，強化質感、陰影及背景等細節。

1. 完成輪廓線

2. 設定光源方向，背景處理，
　 增加空間感

3. 以鉛筆偏鋒筆觸強調金屬
　 對比質感、透明鑽體燈罩

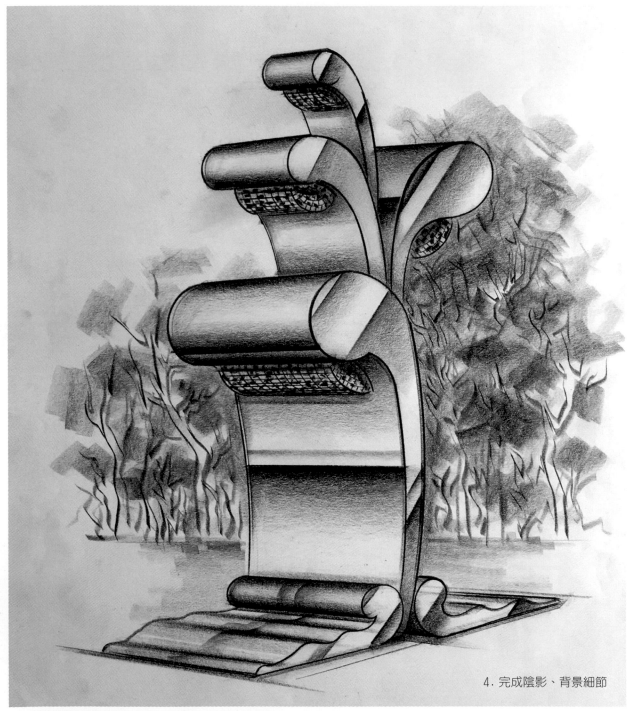

4. 完成陰影、背景細節

案例：水球
畫材：粉彩
紙張：麥克筆專用紙
技法：請參閱 P71

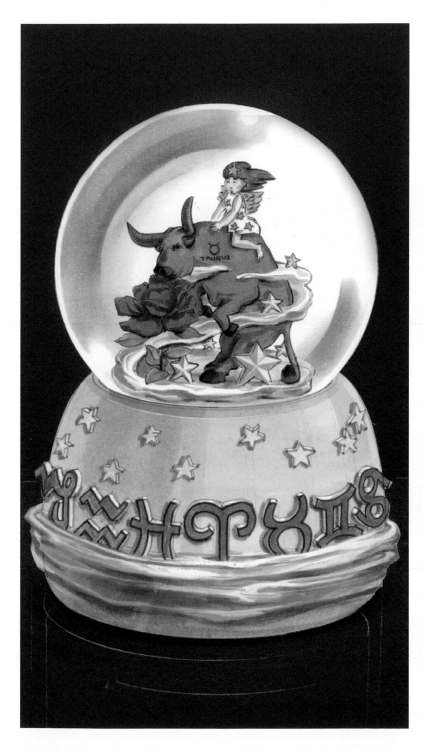

案例：珠砲轟靶

畫材：麥克筆＋粉彩

紙張：麥克筆專用紙

技法：水性輪廓線完成後，以麥克筆完成主體，但透明罩部分留白，預留以粉彩表
現，粉彩掌握背景及透明罩質感，注意上視圖淺綠色與正視圖淺藍色的變化。
最後以白圭筆強調細節及轉印註解文字。

靶子之1，可以替換

控制彈珠飛躍的高度及方向的導板。

彈珠　板機

控制彈珠飛躍的高度及方向的微調

案例：薰香器

畫材：麥克筆＋粉彩

紙張：麥克筆專用紙

技法：本圖面以透視剖面方式述
　　　明內部結構。先將小面積
　　　物體（如乾燥花、電線、
　　　電燈等）以麥克筆繪製，
　　　再以粉彩繪製陶瓷質感與
　　　背景。

案例：金屬筆

畫材：麥克筆

紙張：麥克筆專用紙＋黑色紙板

技法：麥克筆畫好金屬質感底
　　　層後，將之割下，貼在黑
　　　色紙板上，先以全黑麥克
　　　筆修正及強化輪廓線，再
　　　以白圭筆強化金屬質感。

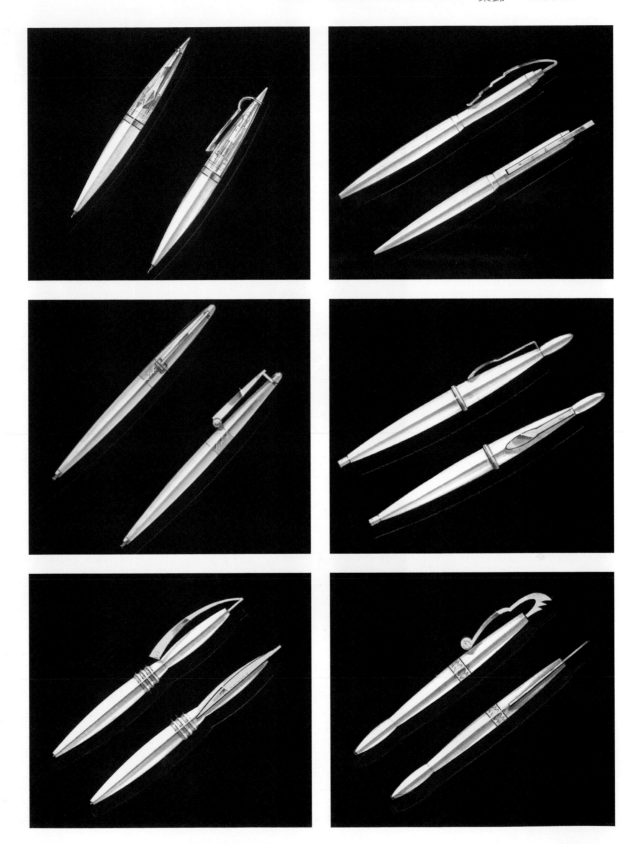

案例：日出日落（鐘）
畫材：麥克筆＋粉彩
紙張：麥克筆專用紙＋黑色紙板
技法：紅色圓盤與黃色飾邊為
　　　麥克筆繪製，底座以粉彩
　　　來表現圓弧形體，將之割
　　　下，貼在黑色紙板上，再
　　　以粉彩控制背景氣氛，噴
　　　上粉彩固定膠，最後以白
　　　圭筆畫黃色條狀刻度及白
　　　色反光界線等細節。

案例：皮包

畫材：麥克筆

紙張：麥克筆專用紙＋黑色紙板

技法：麥克筆畫好皮質感底層後，以色鉛筆畫細紋強化之，再將之割下，貼在黑色紙
　　　板上，再以粉彩細畫背景，最後以白圭筆表現 K 金的金屬質感。

案例：CLOCK

畫材：粉彩

紙張：麥克筆專用紙

技法：油性輪廓線完成後，以粉彩表現主體弧
　　　面金屬質感及背景，注意陰影的變化，
　　　最後以白筆來強調向光界線及細節。

METAL WIRE HOUR HAND

METAL PLATE

240R

CLOCK KNOB

CLOCK MECHANISM BOX

BATTERY BOX

CASTING METALBALL

SIDE VIEW

28 60 130

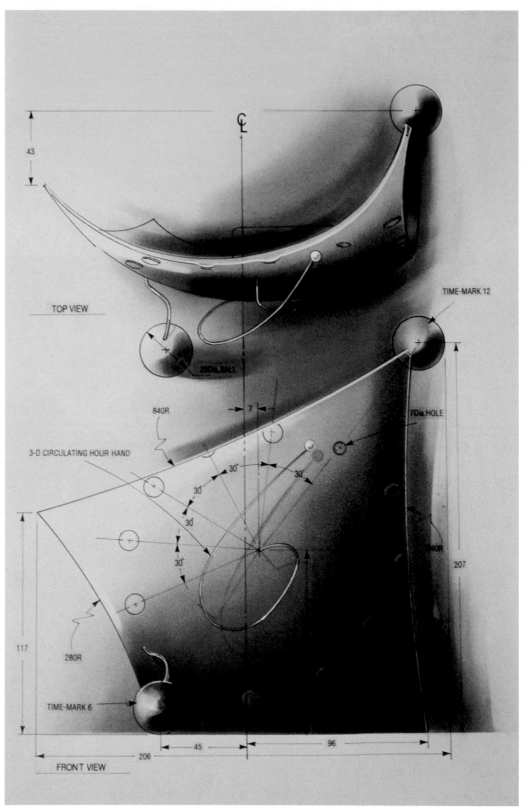

TOP VIEW

43

TIME-MARK 12

840R

7

7Dia.HOLE

3-D CIRCULATING HOUR HAND

30° 30° 30°

30°

30°

240R

207

117

280R

TIME-MARK 6

45 96 206

FRONT VIEW

案例：海報

畫材：粉彩＋麥克筆

紙張：麥克筆專用紙

技法：運用麥克筆彩度較高的特性，畫
好主體物件，再以彩度較低的粉
彩特性畫好背景以襯托主體物
件，文字以廣告顏料書寫後再剪
貼到畫面上。

案例：海報

畫材：粉彩＋麥克筆

紙張：麥克筆專用紙

技法：運用麥克筆彩度較高的特性，畫
　　　好主體物件，再以彩度較低的粉
　　　彩特性畫好背景以襯托主體物
　　　件，文字以廣告顏料書寫後以剪
　　　貼方式處理。

案例：幼兒浴環
畫材：麥克筆＋粉彩
紙張：麥克筆專用紙
技法：這是置放於浴缸使用的產品，麥克筆畫好之後，以粉彩掌握產品與使用環境的
　　　關係。

EARLY TIME
DRAWINGS

早期電器產品表現案例

案例：CD PLAYER（光碟播放機）

畫材：粉彩

紙張：麥克筆專用紙

技法：先設定迎光面與畫面為垂直方向，以產品的淺色色調為基準，連同背景依垂直
方向塗抹，注意深淺漸層的變化，接著將背景的色調加重，必須與產品的迎光
面一致，再依光源方向畫出產品影子，影子以較重的均勻色調表現，而且與產
品拉開距離，讓產品產生漂浮的感覺，呈現高科技感，最後則以白筆畫出面板
細髮絲的質感，並以白圭筆畫出向光界線。

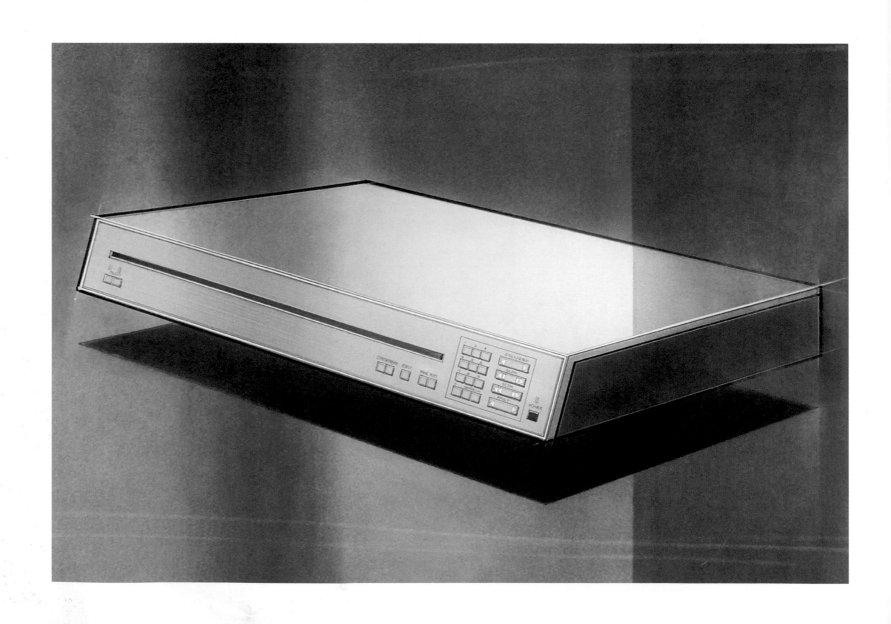

案例：VHS PLAYER（錄影帶放映機）

畫材：粉彩

紙張：麥克筆專用紙

技法：先計劃迎光面與畫面為垂直，以產品淺色色調為基準，連同背景依垂直方向塗
　　　抹，注意深淺漸層的變化，接著將背景的色調加重，必須與產品的迎光面一致，
　　　再依光源方向畫出產品影子，影子以較重的均勻色調表現，而且與產品拉開距
　　　離，讓產品產生漂浮的感覺，呈現高科技感，最後以白筆畫出面板細髮絲的質
　　　感，以白圭筆畫出向光界線。

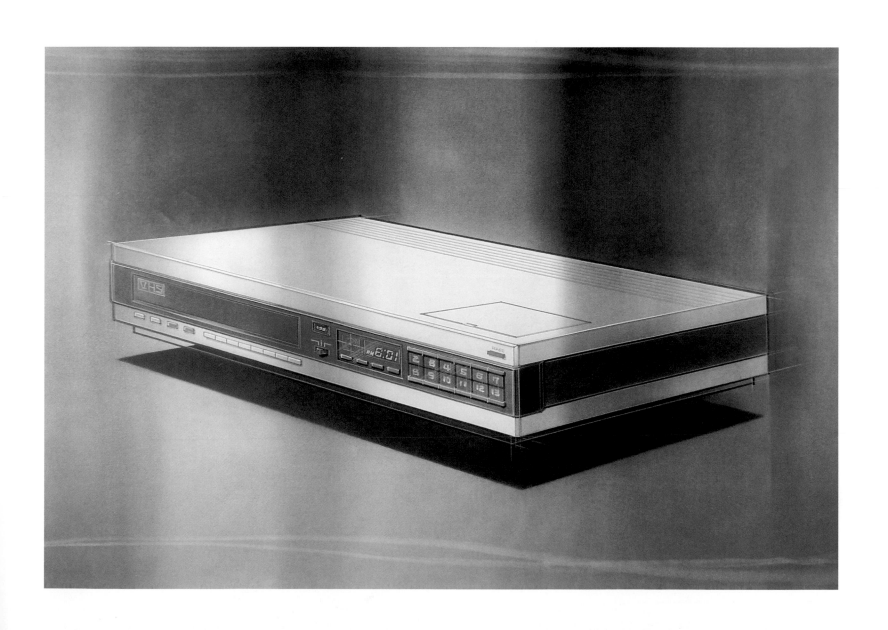

案例：CASSETE RADIO（收録音機）

畫材：粉彩

紙張：麥克筆專用紙

技法：光源設定為左前光單一光源，影子的精確交代，有助於表現形體的重點，背景的
　　　表現必須與產品反光面一致，文字為轉印字，以白筆細緻橫線表現鋁髮絲質感。

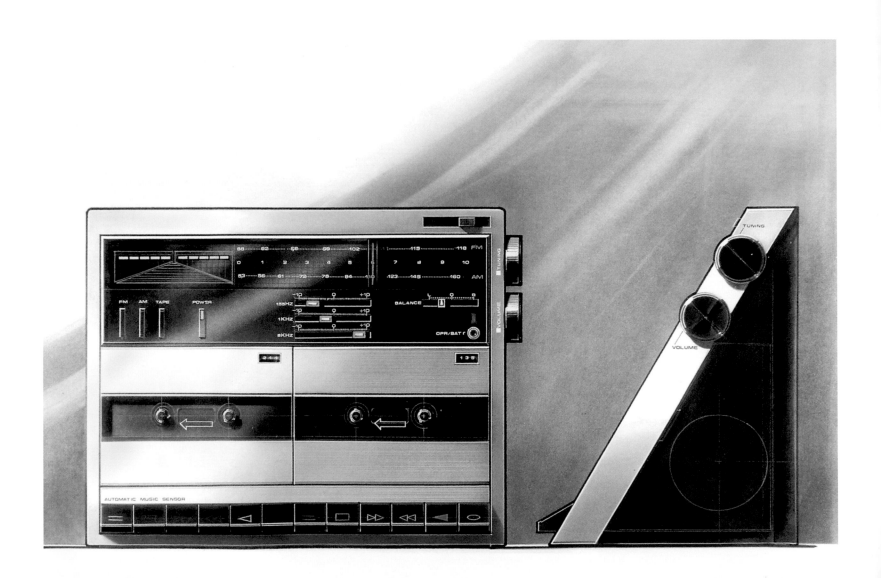

案例：FAN（風扇）

畫材：粉彩

紙張：麥克筆專用紙

技法：左前光為單一光源，向光面
　　　及影子的強化整理，有助於
　　　豐富簡約的造形，背景以較
　　　輕微之弧形與產品局部重
　　　疊，與產品融為一體，亦拉
　　　出了產品與空間的關係。

案例：CDI（CD 播放器）

畫材：粉彩

紙張：麥克筆專用紙

技法：粉彩基本平塗技法，表現簡約的面板的案例，
　　　留意面板細微的弧面變化。

案例：CDI（CD 播放器）& RC（遙控器）

畫材：粉彩

紙張：麥克筆專用紙

技法：刻意強調本體色調的對比，粉彩背景強化空
　　　間的深度及穩定。

案例：13"CTV（13吋彩色電視）

畫材：粉彩

紙張：麥克筆專用紙

技法：以磁性桌面及運用不鏽鋼薄片遮掩，且以指頭沾粉塗抹的方式，畫好粉彩，再
　　　以白圭筆加上溝尺、玻璃棒等技法，強調向光界線。玻璃反光質感為技法重點，
　　　在自然界中，反光是一種「減」的感覺，在畫粉彩反光質感的過程中，先假設
　　　無反光的存在，實際畫出形體、向光面及陰影等，再以不鏽鋼薄片遮掩，以軟
　　　橡皮及紙巾擦拭，即能營造反光質感。

案例：19"CTV（19 吋彩色電視）

畫材：麥克筆

紙張：麥克筆專用紙

技法：先計畫玻璃反光面的位置，淺色霧面質感的外框，依據玻璃反光面的方向，畫
　　　出漸層的變化。接著一併完成深色內層面框及銀幕的層次，再完成深色底座及
　　　背景，以擦拭技法完成玻璃反光面，最後畫出向光界線，轉印文字及商標，以
　　　及擦拭技法完成玻璃反光面。

案例：19"CTV（19 吋彩色電視）
畫材：麥克筆
紙張：麥克筆專用紙
技法：以麥克筆平塗技法為基礎，藉由筆觸的方向，掌握光線及形體之間的關係。

案例：13"CTV（13 吋彩色電視）

畫材：麥克筆

紙張：麥克筆專用紙

技法：先無視於前沿防護玻璃，畫好全部畫面後，再以擦拭技法表現玻璃的反光面，
必要時，在擦拭後的反光面上，塗上些微白色粉彩，將有助於反光面的均勻及
強度。

案例：AV CENTER（影音中心）

畫材：粉彩

紙張：麥克筆專用紙

技法：以表現操作介面為主要思
　　　考而採取平行投影畫面之
　　　技法。當物形過大，紙張
　　　過小時，畫面某種程度的
　　　重疊是 OK 的，重點是要
　　　能掌握設計構想的呈現。
　　　因各面板操作介面以 45°
　　　角較為適合，因此前視圖
　　　以俯視 45°角表現，畫面
　　　中，且以一眼睛簡圖表示
　　　之，有助於觀者了解表現
　　　圖原意。

案例：AV CENTER（影音中心）

畫材：粉彩

紙張：麥克筆專用紙

技法：設定垂直反光面於畫面左側，右側主體以較重的色調呈現，如此有助於整體造形的量感及對比。阿拉伯數字為說明部品名稱功能而設定，說明內容不在本圖片範圍內。底座喇叭外移，留下之空間，且以細紅色畫出輪廓位置，以此說明設計原創構想。

案例：AV CENTER（影音中心）

畫材：粉彩

紙張：麥克筆專用紙

技法：設定垂直反光面於畫面左
　　　側，右側主體以較重的色調
　　　呈現，如此有助於整體造形
　　　的量感及對比。

案例：19"CTV（19吋彩色電視）

畫材：粉彩

紙張：麥克筆專用紙

技法：配合非對稱之設計構想，刻意將璃反光面設在左側，以營造某種程度之視覺平衡，畫面左側背景且留白，拉開物體與背景之間的距離。

案例：WATCHMAN（隨身電視）

畫材：麥克筆＋粉彩

紙張：麥克筆專用紙

技法：本圖是筆者為美國
　　　SONY公司年度型錄所
　　　設計的產品表現圖，
　　　此產品已經存在，本
　　　圖面主要作用為呈現
　　　產品的特色，畫面構
　　　圖的安排，以及預留
　　　文字編排空間。型錄
　　　設計師及攝影師將依
　　　據此圖進行後續工
　　　作。產品以麥克筆繪
　　　製，背景以較深的粉
　　　彩襯托，來表現高級
　　　產品的獨特性。

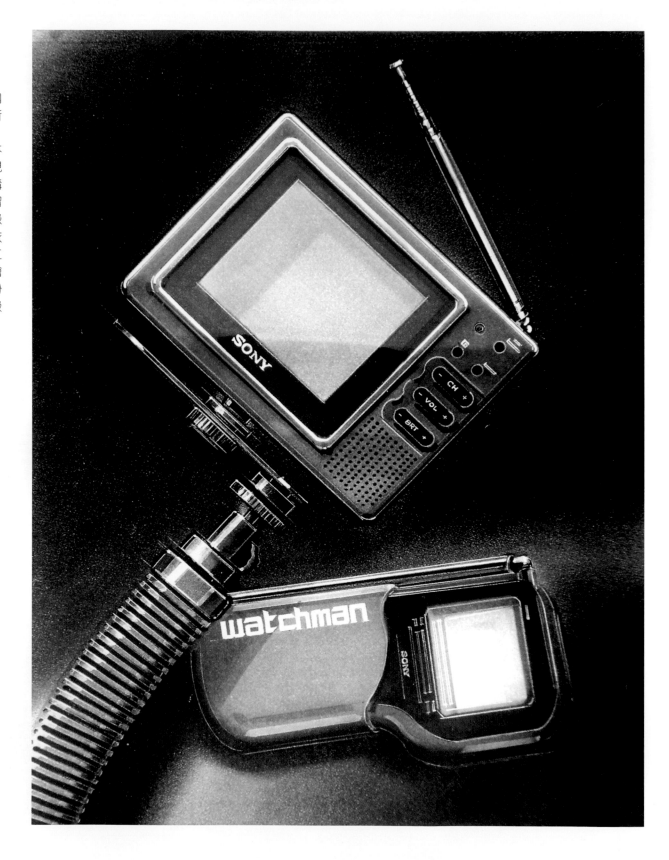

案例：CTV 情境 COMP（合成）

畫材：粉彩＋麥克筆

紙張：麥克筆專用紙

技法：產品以麥克筆繪製，螢幕、桌子、柱子，牆面及地面均為粉彩，桌子及柱子表
　　　現金屬質感，牆面及地面表現大理石質感。整體畫面以電視機及攝影機為主角，
　　　展現現代生活的情境，左側空白牆面為預留文字編排空間。（本圖是筆者為美
　　　國 sony 公司年度型錄設計用的產品表現圖畫作）

案例：CTV（彩色電視）

畫材：粉彩＋麥克筆

紙張：麥克筆專用紙

技法：刻意誇張產品的透視，強化視覺的張力，突顯形體的特色，粉彩畫好後，噴上
　　　固定膠，再以麥克筆強調小面積的產品與陰影，此時麥克筆筆觸要乾淨俐落，
　　　不可傷害底層粉彩面。（本圖是筆者為美國 sony 公司年度型錄設計用的產品
　　　表現圖畫作）

案例：PORTABLE CTV SERIES
　　　（手提彩色電視系列）

畫材：麥克筆＋粉彩

紙張：麥克筆專用紙

技法：本圖是美國 SONY 公司
　　　年度產品發表型錄使
　　　用的構圖，產品以麥
　　　克筆繪製，背景以較
　　　深的粉彩襯托及掌控
　　　光影的變化。

案例：PORTABLE CTV SERIES
　　　（手提彩色電視系列）

畫材：麥克筆＋粉彩

紙張：麥克筆專用紙

技法：本圖是美國 SONY 公司
　　　年度產品發表型錄使
　　　用的構圖，產品以麥
　　　克筆繪製，背景以較
　　　深的粉彩襯托及掌控
　　　光影的變化。

國家圖書館出版品預行編目（CIP）資料

透視設計表現技法 / 呂豪文著. -- 三版. -- 新北市：全華圖
書, 2016.06
　　面；　公分
ISBN 978-986-463-228-2（平裝）

1.商品設計 2.繪畫技法

964　　　　　　　　　　　　　　　105007092

透視設計表現技法

作　　　者　呂豪文

執行編輯　吳佳靜、黃詠靖

發 行 人　陳本源

出 版 者　全華圖書股份有限公司

郵政帳號　0100836-1 號

印 刷 者　宏懋打字印刷股份有限公司

圖書編號　0812102

三版一刷　2016 年 7 月

定　　價　新臺幣 530 元

I S B N　978-986-463-228-2

全華圖書　www.chwa.com.tw

全華網路書店 Open Tech　www.opentech.com.tw

若您對書籍內容、排版印刷有任何問題，歡迎來信指導 book@chwa.com.tw

臺北總公司（北區營業處）

地址：23671 新北市土城區忠義路 21 號

電話：(02)2262-5666

傳真：(02)6637-3695、6637-3696

南區營業處

地址：80769 高雄市三民區應安街 12 號

電話：(07)381-1377

傳真：(07)862-5562

中區營業處

地址：40256 臺中市南區樹義一巷 26 號

電話：(04)2261-8485

傳真：(04)3600-9806

版權所有・翻印必究

23671 新北市土城區忠義路 21 號

全華圖書股份有限公司

行銷企劃部 收

廣 告 回 信
板橋郵局登記證
板橋廣字第540號

✂ （請由此線剪下）

歡迎加入 全華會員

● **會員獨享**
會員享購書折扣、紅利積點、生日禮金、不定期優惠活動…等。

● **如何加入會員**
填妥讀者回函卡直接傳真 (02) 2262-0900 或寄回，將由專人協助登入會員資料，待收到 E-MAIL 通知後即可成為會員。

如何購買 全華書籍

1. **網路購書**
全華網路書店「http://www.opentech.com.tw」，加入會員購書更便利，並享有紅利積點回饋等各式優惠。

2. **全華門市、全省書局**
歡迎至全華門市（新北市土城區忠義路 21 號）或全省各大書局、連鎖書店選購。

3. **來電訂購**
(1) 訂購專線：(02) 2262-5666 轉 321-324
(2) 傳真專線：(02) 6637-3696
(3) 郵局劃撥（帳號：0100836-1　戶名：全華圖書股份有限公司）
※ 購書未滿一千元者，酌收運費 70 元。

OpenTech 全華網路書店.com.tw

全華網路書店 www.opentech.com.tw
E-mail: service@chwa.com.tw

※ 本會員制如有變更則以最新修訂制度為準，造成不便請見諒。

✂ (請由此線剪下)

讀者回函卡

填寫日期： ／ ／

姓名： 生日：西元 年 月 日 性別：□男 □女

電話：（ ） 傳真：（ ） 手機：

e-mail: (必填)

註：數字零，請用 ф 表示，數字 1 與英文 L 請另註明並書寫端正，謝謝。

通訊處：□□□□□

學歷：□博士 □碩士 □大學 □專科 □高中・職

職業：□工程師 □教師 □學生 □軍・公 □其他

學校／公司： 科系／部門：

· 需求書類：
□ A. 電子 □ B. 電機 □ C. 計算機工程 □ D. 資訊 □ E. 機械 □ F. 汽車 □ I. 工管 □ J. 土木
□ K. 化工 □ L. 設計 □ M. 商管 □ N. 日文 □ O. 美容 □ P. 休閒 □ Q. 餐飲 □ B. 其他

· 本次購買圖書為： 書號：

· 您對本書的評價：
封面設計：□非常滿意 □滿意 □尚可 □需改善，請說明
內容表達：□非常滿意 □滿意 □尚可 □需改善，請說明
版面編排：□非常滿意 □滿意 □尚可 □需改善，請說明
印刷品質：□非常滿意 □滿意 □尚可 □需改善，請說明
書籍定價：□非常滿意 □滿意 □尚可 □需改善，請說明
整體評價：請說明

· 您在何處購買本書？
□書局 □網路書店 □書展 □團購 □其他

· 您購買本書的原因？(可複選)
□個人需要 □幫公司採購 □親友推薦 □老師指定之課本 □其他

· 您希望全華以何種方式提供出版訊息及特惠活動？
□電子報 □DM □廣告 (媒體名稱)

· 您是否上過全華網路書店？ (www.opentech.com.tw)
□是 □否 您的建議

· 您希望全華出版那方面書籍？

· 您希望全華加強那些服務？

~感謝您提供寶貴意見，全華將秉持服務的熱忱，出版更多好書，以饗讀者。

全華網路書店 http://www.opentech.com.tw 客戶信箱 service@chwa.com.tw

2011.03 修訂

親愛的讀者：

感謝您對全華圖書的支持與愛護，雖然我們很慎重的處理每一本書，但恐仍有疏漏之處，若您發現本書有任何錯誤，請填寫於勘誤表內寄回，我們將於再版時修正，您的批評與指教是我們進步的原動力，謝謝！

全華圖書 敬上

勘 誤 表

書 號	頁 數	行 數	書 名	作 者
			錯誤或不當之詞句	建議修改之詞句

我有話要說：(其它之批評與建議，如封面、編排、內容、印刷品質等・・・)